„Ich bin ruhiger."
„Genau. Ich rede
die ganze Zeit.
Aber das kann ja alles
gekürzt werden."

Vorwort

Rhea Tebbich im Gespräch
mit Christian Helbock und
Dietmar Schwärzler

Rhea: Tatsächlich habe ich euch das selbst nie gefragt: Wie ist die Zusammenarbeit zwischen euch entstanden?

Christian: Unsere erste Zusammenarbeit geht auf das Jahr 2011 zurück. Wir haben die Filmreihe *Between Inner and Outer Space* für die Viennale kuratiert. Es ging darin im weitesten Sinne um Orte der Kunst. 2018 haben wir dann im Programmausschuss des Künstlerhauses zusammen mit dem damaligen künstlerischen Leiter Tim Voss darüber nachgedacht, welche Inhalte das Haus braucht, welche Art von strategischer Ausrichtung wir wollen. Eines der Themen war Kollaboration. Wir wollten uns im Rahmen der Künstler*innenvereinigung mit dem Begriff der Zusammenarbeit beschäftigen. Weil ich das Thema eingebracht hatte, hat Tim mich gefragt, ob ich das übernehmen möchte. Ich hatte bislang noch nie eine Ausstellung kuratiert. Ich wusste aber, dass Dietmar schon Erfahrung darin hatte und auch, dass er ein sehr präziser Arbeiter ist, der extrem gut kommunizieren kann, und da schien es mir naheliegend, ihn wieder zu fragen.

Rhea: Für *Loving Others* habt ihr ja auch die Kollektive und Gruppen gebeten, ihre Zusammenarbeit zu skizzieren. Wie würdet ihr denn euer Modell der Zusammenarbeit beschreiben?

Dietmar: Unser Modell ist auf den ersten Blick eigentlich relativ simpel: Zwei Personen interessieren sich für ein Themenfeld und beschließen, dazu gemeinsam ein Projekt zu realisieren. Es ist auch eine Zusammenarbeit, die zeitlich definiert, auf ein Projekt angelegt ist. Was ich bei unserer Zusammenarbeit als ein Schlüsselelement sehen würde, ist, dass wir beide eine große Liebe und großes Interesse für die Kunst mitbringen. Wenn ich Christian wo begegnet bin, hat er mir immer erzählt, welche Ausstellungen er gerade gesehen hatte, und wir konnten uns austauschen. Für mich ist es auch eine Form der Zusammenarbeit, die ich sonst nicht habe. Ich habe viele kollaborative Projekte gemacht und bin bzw. war in unterschiedlichen Arbeitszusammenhängen tätig, aber es ist eigentlich die einzige kuratorische Zusammenarbeit mit einem Künstler, obwohl ich sehr viel mit Kunstschaffenden zu tun habe. Da geht es aber meist um deren eigene Arbeit, und das ist noch mal was anderes. Dass wir aus unterschiedlichen Denkschulen kommen, haben wir auch im Rahmen unserer Zusammenarbeit erlebt. Ich picke tendenziell mehr an den Inhalten, während Christian bei jedem Vorschlag gleich nachdenkt, wie die Arbeit präsentiert werden soll, zu einem Zeitpunkt, wo es für mich noch gar nicht entschieden ist, ob wir die Arbeit überhaupt zeigen. Das Formale ist eines seiner Steckenpferde ...

Christian: Ein Aspekt, der nie ganz vergessen werden sollte, ist der des erweiterten Kollektivs. Wir sind eine Art Minikollektiv, aber ...

Dietmar: Wir sind kein Kollektiv!

Rhea: Wie würdet ihr euch nennen?

Christian: Nennen wir uns Team, nennen wir es Teamarbeit. Da kommt etwa ein Entwurf von den Ausstellungsarchitekt*innen studio-itzo, der besprochen wird. Oder du, Rhea, recherchierst einen Text und daraus resultiert eine Anfrage für eine künstlerische Arbeit, zum Beispiel bei *Crystal Quilts* von Suzanne Lacy. Man merkt, da kommt eine Qualität dazu, die auch mit Spaß am Austausch zu tun hat. Deswegen macht es Sinn, sich zu erweitern.

Dietmar: Da gilt es aber zu differenzieren. Zu Beginn gab es die Idee, eine Ausstellung zu Kollektiven und Künstler*innengruppen zu machen. Im Zuge der Ausarbeitung des Konzeptes kam es dann zu einer leichten Verschiebung: Schauen wir uns unterschiedliche Formen oder Modelle der Zusammenarbeit an, mit Fokus auf Gruppen und Kollektive. Ein Film von Karpo Godina oder die bereits erwähnte Performancearbeit von Suzanne Lacy wären unter der anfänglichen Prämisse nicht zur Debatte gestanden. Für unsere Zusammenarbeit, da kann ich Christian nur zustimmen, war es total produktiv, dass du, Rhea, als dritte Ansprechperson und kuratorische Assistenz dazugekommen bist. Auch für dieses Magazin warst du von unschätzbarem Wert. Und Rainer und Martina von studio-itzo natürlich auch für die Ausstellung, weil dadurch andere Fragestellungen mit hinzugekommen sind. Zusammenarbeit ist ja auch immer eine soziale Form, die mir wichtig ist, und ich möchte etwas dazulernen.

Rhea: Das passt gut zu den Modellen der Zusammenarbeit, die sich einfach ergeben oder entwickeln, die aber doch etwas anders funktionieren als ein Kollektiv. Worin besteht für euch der Unterschied, oder wie könnte man das definieren?

Dietmar: Eine unserer Anfangsschwierigkeiten war: Wie kann Zusammenarbeit gezeigt werden, ohne dass auf Arbeitstische mit Stühlen, auf Diagramme oder Mindmaps zurückgegriffen werden muss? Wie wird Zusammenarbeit in einer Arbeit sichtbar? Bei einem Film ist beispielsweise die Aufgabenverteilung am Schluss in den Credits zu sehen, aber obwohl Filmemachen zu den kollektiven – oder genauer – kollaborativen Praktiken zu zählen ist, handelt es sich in den meisten Fällen nicht um ein Kollektiv, sondern meist um ein definiertes Projekt auf Zeit. Wenn an kollektive Zusammenarbeit gedacht wird, dann werden damit nicht-hierarchische Arbeitsstrukturen assoziiert. Jetzt ist das aber nicht automatisch bei allen Gruppen der Fall, denn Hierarchien können auch wechseln. Oder die Kollektive sind zu einer Art Brand geworden, und es ist schwer, wieder auszusteigen. Oder die Zusammenarbeitsformen sind Teil von Freundschaftsbeziehungen oder Liebesbeziehungen. Oder im Fall von „Houses" queere Ersatzfamilien. Oder Personen wechseln bzw. scheiden aus. Bei The Nest Collective, glaube ich, ist das immer wieder der Fall. Zumindest in meiner Kommunikation wechselte die Ansprechperson. Mit Kollektiven zu kommunizieren, ist eine interessante Erfahrung, weil oftmals wegen allem Rücksprache gehalten werden muss. Der Kommunikationsprozess ist mitunter langwieriger.

Wirklich hinter die konkreten Arbeitsstrukturen der teilnehmenden Künstler*innen zu blicken, ist schwierig, weil ja die jeweiligen Zusammenarbeits-Texte Teil der Selbstrepräsentation sind, und da hat die Vorsicht oft Vorrang vor der Konfrontation.

Rhea: Welche Zusammenhänge seht ihr zwischen der Ausstellung und dem Magazin – gibt es hier die gleichen Schwerpunkte?

Dietmar: Das Magazin hat die Funktion der Ergänzung, Vertiefung oder Erweiterung der Ausstellung, zeigt im Falle des Textes zu Superflex auch Spuren der Ausstellungsgeschichte, weil eine gewünschte Arbeit von ihnen unser gesamtes Budget verschlungen hätte und wir sie u. a. auch deshalb nicht präsentieren konnten. Was für das Magazin auch im Vordergrund gestanden ist, war, zumindest zwei Ausstellungsprojekte mit reinzunehmen, die es vorher gegeben hat, die Ausrichtung der documenta 15 stand zu Projektbeginn noch nicht fest. Dabei ging es eher darum, an etwas anzuknüpfen, als von Null zu beginnen, was gegenwärtig oft passiert. Ich weiß nicht, wieso es vielen Leuten schwerfällt, auf andere zu verweisen, warum sie auf die Vorgeschichte pfeifen. So ist der Pindera-Text über ihre *Peer-to-Peer*-Ausstellung 2018 in Łódź zu lesen, der aus der Gegenwart noch einmal zurückblickt. Und die zweite Ausstellung war jene von WHW …

Christian: *Kollektive Kreativität* …

Dietmar: … dazu gibt es ein Gespräch. Dann zur Vertiefung. Forensic Architecture ist eine der interessantesten, auch umstrittensten Gruppen, weil sie in der Kunst, aber auch aktivistisch, also vor Gericht und investigativ, agiert. Da hat es sich geradezu aufgedrängt, sich weitere ihrer Projekte näher anzuschauen, was Christian Höller gemacht hat. Der Krieg Russlands gegen die Ukraine ist natürlich auch an diesem Projekt nicht spurlos vorbeigegangen. Seit dem 24. Februar 2022 hat das Kollektiv ZIP in Krasnodar ihr Kulturzentrum geschlossen, sie gelten als ausländische Agent*innen in ihrem eigenen Land. Hedwig Saxenhuber holt mit ihrem Text die zwei ukrainischen Kollektive R.E.P. und SOSka mit ins Boot, wobei durchaus auch eine inhaltliche Brücke zu ZIP geschlagen werden kann, weil diese Kollektive ebenfalls die Gründung autonomer Kultureinrichtungen, in dem Fall in der Ukraine, lancierten. In der Ukraine war die Lage für die Gegenwartskunst ja auch vor dem Krieg schon katastrophal. Und dann gibt es den Fragebogen zur fairen Bezahlung von Künstler*innen im Kunst- und Kulturbereich. Zuerst haben wir Sheri Avraham gefragt, ob sie einen Text zu W.A.G.E. schreibt, eine aktivistische Organisation in New York, die sich für artist fees und Mindestlöhne für Künstler*innen stark macht. Diese Geschichte hat einen sehr interessanten Verlauf genommen, weil Sheri dann gemeinsam mit anderen Mitgliedern der Arbeitsgruppe Pay The Artist Now! ein Gespräch mit W.A.G.E. geführt haben und aufgrund dieses Gesprächs den Fragebogen entwickelten. Also, wie schaut es mit fairer Bezahlung in den öster-

reichischen Kunst- und Kulturinstitutionen aus? Das war so nicht geplant, aber hat eine total interessante Wendung genommen. Jonida Laçi wurde gefragt, weil ich wusste, dass sie mit Anna Spanlang und den Klitcliques befreundet ist. Aus dieser Idee von Freundschaft heraus haben wir ihr vorgeschlagen, ein Gespräch zu führen. Mit Freund*innen spricht man anders, da kriegt man vielleicht auch andere Informationen, rückt aber gewisse Dinge für die Öffentlichkeit auch nicht raus. Das war der Hintergrundgedanke, dass diese Arbeitsform, die wir im Kunst- und Kulturkontext zur Genüge kennen, hier bewusst eingesetzt wird, und es ist eine eigensinnige, meiner Meinung nach tolle Textsorte rausgekommen. Gerald Weber hat ein „in person" zum Filmkollektiv Flatform vorgeschlagen, das nun im Rahmenprogramm in Kollaboration mit sixpackfilm passiert – da werden auch meine Verstrickungen deutlich. Insofern logisch, dass Gerald dann den Text zu Flatform geschrieben hat.

Christian: Was vielleicht nicht ganz so logisch ist, weil wir auch Kollektive präsentieren, über die kein Text geschrieben wurde, und wir haben ebenso Gruppen, die zwar im Magazin, aber nicht in der Ausstellung vorkommen. Es geht um Ergänzung und Erweiterung. Neben den künstlerischen Beiträgen sind die Zusammenarbeits-Texte, in denen die Gruppen ihre Art des Kollaborierens selbst beschreiben, die zunächst nur für die Ausstellung gedacht waren, nun auch Teil des Magazins, was anfangs überhaupt nicht vorgesehen war.

Dietmar: Ich denke, das Magazin ist wesentlich konziser geworden und näher an der Ausstellung dran, als es eigentlich geplant war. Viele Bildbeiträge haben wir letztlich gemeinsam mit Leo, dem Grafiker, selbst gestaltet. Jener von Fehras ist der einzige künstlerische Beitrag einer Gruppe, die nicht in der Ausstellung vertreten ist. Ursprünglich wollten wir uns quasi wild entfalten, aber gleichzeitig ist es eine Budgetfrage, und für diese Beiträge hat es relativ wenig Geld gegeben. Somit ist dann klar, dass auch Autor*innen aus dem persönlichen sozialen Umfeld rekrutiert werden. Weil man andere dann vielleicht nicht kriegt oder die sagen halt ab. Da spielt der Netzwerkgedanke von Zusammenarbeit direkt ins Projekt mit rein. Und zusätzlich nahmen wir Texte mit rein, auf die wir im Zuge der Recherche gestoßen sind, also Wiederabdrucke, die nochmals andere Themenfelder aufgreifen als die Ausstellung: Massa Lemu, Barbara Steiner und das Gespräch von Patrick Mudekereza mit der Aktivistin Athambile Masola – Beiträge, die ich total wichtig finde. Wir arbeiteten mit den Ressourcen, die wir verhandelt hatten bzw. die uns dann zur Verfügung gestellt wurden.

Rhea: Und die haben eure Auswahl beeinflusst.

Dietmar: Na ja, die Auswahl umkreist die Themenfelder, die wir bedienen wollten. Von Madeleine Bernstorff weiß ich, dass sie sich mit Kommunalen Kinos auseinandergesetzt hat, selbst in diverse Kollaborationsformen involviert ist und sich für die Frage des Commoning – eine gemeinwohlorientierte Praxis – interessiert. Mit ihr verbindet mich auch ein Projekt

zu dem senegalesischen Mural-Maler Pape Mamadou Samb aka Papisto Boy, zu dem wir beide ein Magazin herausgegeben haben. Insofern kommen unterschiedliche Gesichtspunkte zusammen. Die Arbeitsstruktur von INVASORIX war uns wiederum völlig unbekannt, diese Anfrage entstand aus dem Interesse für die Arbeit heraus. Ich habe Theaterwissenschaft mit Fokus auf Film studiert, bin aber auch durch feministische Theorien, die Queer Studies, Cultural Studies und Post/Decolonial Studies sozialisiert. Daher ist es mir in meinen Zugängen einfach wichtig, die No-Master-Stories zu vertreten. Davon kann Christian ein Lied singen, er war aber immer total offen für Vorschläge. In unserer Arbeitspraxis, glaube ich, ergänzen wir uns ja eher ganz gut …

Christian: Ich bin ruhiger.

Dietmar: Genau. Ich rede die ganze Zeit. Aber das kann ja alles gekürzt werden. Aber ich überlege auch im Vorfeld schon die ganze Zeit, was ich sagen möchte …

Christian: Und ich vertraue darauf, dass ich in meinem Leben auch vorher schon etwas gedacht habe und dass es mir möglich ist, auch im Augenblick, während einer Situation etwas zu sagen, was Sinn macht. Und diesen Wunsch, etwas zu lernen, habe ich auch. Ich sehe es vielleicht ein bisschen anders, aber diesen Aspekt, über etwas nicht viel zu wissen, finde ich toll, weil ich neugierig bin und das immer auch als Chance sehe. Wenn jemand mich fragt: „Willst du eine Ausstellung kuratieren?", frage ich mich zuerst: „Soll ich das tun? Will ich das überhaupt?" Und dann denke ich: „Probier es einfach mal … aber nicht allein!" Ich brauch die Hand von jemanden oder zumindest ein Gegenüber.

Rhea: Was glaubt ihr wäre für ein Vorwort noch relevant, was wir vielleicht noch nicht aufgegriffen haben?

Christian: Das Magazin ist Teil der Ausstellung, während die Ausstellung noch läuft. Nach Ablauf der Ausstellung wird es quasi autonom und berichtet nur mehr am Rande von einer Ausstellung. Das Magazin ist kein Katalog, es bildet die Ausstellung nicht einfach ab. Das heißt, unsere Publikation hat eigentlich zwei Funktionen. Während der Ausstellung ist sie eine thematische Begleiterin. Das Handout ist als Rückseite des Plakatmotivs abgedruckt und ins Magazin eingelegt. Darin werden die 14 künstlerischen Positionen beschrieben. Dadurch sind Wechselwirkungen mit anderen Kollektiven angelegt, die mit künstlerischen Beiträgen im Magazin vertreten sind oder über die Texte verfasst wurden. Aber ein Magazin sollte auch für sich, ohne dass man die Ausstellung gesehen hat, funktionieren. Es kommt von einer Ausstellung und begleitet sie im Sinne einer Öffnung und Erweiterung. Es sagt aber auch: „Selbst wenn ihr die Ausstellung nicht gesehen habt, ist nichts verloren." Die Ausstellung war quasi der Auslöser für das Magazin. Aber es ist eine eigene Ausstellungsfläche, ein eigenes Format, das für sich allein funktioniert. Wenn das irgendwie in dem Gespräch herauskommen würde, wäre es recht hilfreich. Wenn ich ein Vorwort lese, möchte ich gerne als Leser oder

Leserin adressiert werden. Was ist es denn? Warum soll ich
es lesen? Der Leser und die Leserin sollten wissen, wenn
sie das Magazin jetzt in der Hand halten, und auch wenn
es eine Ausstellung gegeben hat, diese jetzt, während dem
Lesen, nicht weiter wichtig ist.

Collectives Are Slightly Unruly* Collective Work as a Political Decision

Christian Helbock and
Dietmar Schwärzler in
conversation with Nataša
Ilić and Sabina Sabolović of
the WHW curator collective.

WHW stands for What, How and
for Whom, it was established
in Zagreb in 1999 and its
members are: Ivet Ćurlin,
Ana Dević, Nataša Ilić and
Sabina Sabolović.

The interview was conducted
in Vienna on 7 June 2022

Dietmar: How did you get to know each other and perhaps you can also briefly outline your educational background?

Nataša: We met at the end of the 1990s. Actually, we have a common educational background – we all studied art history and comparative literature in Zagreb, but we didn't necessarily meet through education, although we are more or less the same generation. Sabina is a bit younger. We met because some of us started working on a project on the occasion of the 152nd anniversary of the Communist Manifesto, which then became a kind of important exhibition platform. And we were looking for each other. Who are the people with whom you can realize such a project? That's how we came together and then stayed together. The question of the Communist Manifesto in the face of the suppression of socialist history in Croatia in the late nineties was a very important background for us. The founding of our collective is based on certain social and political issues that we wanted to reflect through artistic connections.

Dietmar: Were you friends at this time or did you really start to connect through this project?

Nataša: We really started to connect then. This exhibition really opened up some possibilities for artistic production in Zagreb at that time. It was the first exhibition that tried to bridge the generation gap, which in Croatia history began with the independence of Croatia in 1991. Besides works by Croatian artists, we also showed works by artists from Slovenia, Bosnia, or Serbia. We tried to build a bridge between the conceptual practices of the 1970s and 1980s and contemporary art. It was the first exhibition in Zagreb that also tried to create a discursive background via a series of lectures, which sounds like a matter of course today. But at that time, it was about claiming that exhibition is not just hanging things on the wall, but creating a discourse. The exhibition was also covered by the main television news, even Marx and Engels' book was rediscovered in the news. So our exhibition also sparked public debates about how to talk about history and what that has to do with art.

Sabina: It is important to mention that the collective moment also consisted of the fact that, within the framework of this exhibition, we came into contact with the possibility of political intervention through culture. So it was an ideological decision, but it was also a question of strength and support to continue in not so favourable circumstances.

Nataša: Yes. It was a political decision, but it was a proclaimed collectivity in a society totally focused on individualism and individual responsibility.

Dietmar: What strategic significance did this decision have for you, also in terms of external perception?

Nataša: I think it was also a pragmatic decision. Or the simple realisation that you can achieve more together. But it was also about demanding a certain understanding

of art, a certain embedding of art in social relations. How does one negotiate the autonomy of art in this question of approaching art? How does one show art? How do you make art come alive and how do you let it communicate? All these questions also responded to the political decision to claim collectivity as authorship. So it's quite complex; different things came together at that particular moment.

Sabina: And, of course, we must take into account that the emphasis on individuality was particularly imposed in Croatia at that time, because the idea of collectivism was also strongly associated with socialism and communist Yugoslavia. So something that should be erased, forgotten, and shunned. It was important to make a gesture of affirmation towards the history of various collectives and all the collective efforts in art that were thrown into the hands of ideologists who wiped everything away.

Nataša: It turned out that the collective, as a form of self-organisation, also enables a certain platform on which certain things can be said that cannot be said in an institutional setting, for example.

Christian: In the introduction of the catalogue *Collective Creativity*, an exhibition you curated at the Fridericianum in Kassel in 2005, you write about the change of productions. You mention that the production forms of collectives are resisting the dominant art system. Do you think that as a collective, it's easier to handle it? To me, it seems really emphatic to say resisting the art system and capitalism call for specialisation.

Nataša: I think ideologically it resists the capitalist call for specialisation and the claim that collectivity can change the means of production. We wanted to shout that emphatically from the rooftop, so to speak. I guess it's a promise, which is why the *Collective Creativity* catalogue is still read today. The fact is that the collective in itself is neither good nor bad, and the word collective is no longer a dirty word; nowadays it is also accepted by the mainstream. As we know, the system is capable of manipulating, absorbing, and adapting to its own needs, even the most radical idea. Nevertheless, I believe that there is a seed of self-organisation in the collective organisation that is stronger than the individual, and that collectivity in itself is implicitly a critique of the highly individualised system of authorship and the resulting reward and recognition, which in turn is deeply rooted in the patriarchal system. I think collectivism still has that potential, even if it doesn't fulfil it, even if it fails on its own terms. Promises are important, but they are not everything.

Dietmar: There are different collaborative practices. The most common one associated with the term is the non-hierarchical work structure – horizontal so to say. However, there are also collaborative practices in which hierarchies change, different roles are taken in the group, or the group feels like a body that needs every organ. Sometimes the collaborative forms are not even properly specified. Sometimes

collectives are open to the outside world – inclusive. More often they are hermetically closed – exclusive. What does your collaborative practice look like and what does it mean for the counterpart, the people you work with?

Nataša: This is a heavy one. I think that, with us, there was the peculiarity that on the one hand we really worked together as a collective in a non-hierarchical way, but on the other hand a form of self-organisation was elementary. I would perhaps even use the word self-management. On the one hand, we were testing our collective dynamics, and on the other hand, we were building an organisation that was on par with the collective, but also had to have a surplus of collaboration, support, and so on. Specific dynamics came into play when this body, which is a collective but also a self-organised initiative – a para-institution – was invited by other institutions, as in our case by the Fridericianum or the Istanbul Biennial, to name just two. That's also where a kind of clash happens. I think we were actually very tight-knit as the collective, but to be able to function in the encounters with others, you also had to open up the collective in some ways. Some people were more closely involved for a period of time and included in our discussions, or we distributed more tasks among us so that we could manage the communication to the outside. I don't think there is a definite answer to this question, because I feel that, as cheesy as it may sound, in some ways we were forced to ask ourselves what to do, how to do it, and for whom to do it in different circumstances. We were also doing it to ensure continuity. And it was also a question of survival, both for the collective and for the organisation, not to be completely inflexible in these situations.

Sabina: When we did the exhibition *Collective Creativity* in Kassel, that was more than 15 years ago now, this book in your hands came out to accompany the exhibition and the wave of our enthusiasm for collective work was immense. Look what we can do together with the idea of the collective! Of course, that changed over time. These pragmatic elements of survival and what Nataša was talking about, this balance between the collective as a curatorial body and the participation of this body in the institution or para-institution that we were building in Zagreb. Everything was constantly negotiated, and of course the collective also became a certain label, a kind of a brand. And whether we wanted it or not, for better or worse, this sometimes opened certain doors and sometimes closed certain doors for us.

Dietmar: In a group there are often roles that each individual assumes. In an interview with IRWIN published in this book about collective creativity, you tell Nataša that you believe that the way the roles change within a group is the secret to its continuity. How would you outline your roles yourselves and to what extent have they changed over the years?

Nataša: We won't give you our recipes. (laughter) Seriously!

Dietmar: I didn't expect a recipe. I was thinking the question

would be how your roles changed within your collectivity; if they changed?

Sabina: Of course, they have changed. There is a great anecdote. When we just started, we were pushing IRWIN – one of the longest surviving collectives we knew and dear friends from Ljubljana – for some secrets and then they presumably told us one, too. However, ten years later, they admitted that they invented what they recommended to us. They never used it. Funnily enough, we did! So that's the way I think the collective should behave when it comes to its own secret dynamics.

Nataša: Our roles are absolutely changing. Like everywhere, little by little we are expanding more, and more time is spent on reading project economics, writing applications, and providing records, trying to balance the reality of artistic life and projects with the reality of the project framework. So we had to specialise, as the projects grew. We have tried not to have fixed roles, because of course there are certain roles that are more prestigious and interesting, and those that are less important, so we try to balance that. Over the years, we also divide a lot more between us than we used to. But it's still a collective decision as to what comes out.

Dietmar: How important do you see the social bonds within a collective?

Sabina: I think something has to be there, otherwise you can't make it. There has to be space for negotiations, not having rules or things fixed in a way so that they can't be rethought and questioned and discussed. I think that this kind of space – perhaps we can call it freedom – has to be cherished.

Nataša: It is freedom! I mean, it is, but we also set up the rules and then rules become impossible. In relation to your question, of course we feel responsible for each other, but that responsibility also exists to the collective, to what we are building, what we manage to keep alive and active. That goes beyond our individual needs or approaches. I've spent most of my professional life dedicated to this collective. It's a risk that you take, and then you're kind of responsible for that risk.

Sabina: In some ways we were joking about it, but WHW is a fifth member with us. I think in many ways it's kind of the member that we all take most care of. And I think this is important.

Christian: I would like to ask you about this manifesto from Group Material because they asked some very specific questions about how and what to do; why and for whom. And they ask: Who is Group Material? Why was the group organised? How does the group plan to implement its work in social impacts and in the social body? Is this a feeling of the 1990s? Is it the same spirit?

Nataša: I'm pretty sure that's the case. Group Material was not directly important to us back then, when we started to work and came up with our name in the late 1990s. Nevertheless, in terms of the Zeitgeist, these questions were around. Basically, in the 1990s, the 1960s and 1970s were taken and given a different twist. In many ways, it sometimes looks like as if what we call contemporary art is still milking the last drops of blood from that decade. The 1990s were, so to speak, the beginning of the contemporary art world as we know it today, and Vienna had an important place in this particular discursive time.

Dietmar: Can you just shortly describe what you understand under the term "collective creativity"?

Nataša: This exhibition had a title that we very soon regretted and wondered how could we get such a wrong title because we were not so much interested in creativity but in structures and practices of art production. But today I can defend the idea of creativity. As curator and as artistic director of the Kunsthalle, I see it as our job to promote creativity. Creativity often finds its outlet through artistic practices and channels of artistic infrastructure, and to defend these enclaves of creativity, increasingly encroached from many sides – with both good and bad intentions – is our task as curators and cultural workers. As I mentioned earlier, we were initially in love with the idea of collectivity and what it entails as an intrinsic or even explicit critique of the art system, which is based on individualism, the market, and so on. For the exhibition *Collective Creativity* we decided to work with groups of artists, also because in Eastern Europe we saw a trajectory and tradition of self-organisation through artistic groups or collectives. In the course of our research, we expanded this map by asking artists, or people close to us, who was important to them. And so, for example, we came to Gilbert and George because they were important to someone. We never really presented this map of contacts, but that was the method. We saw that artists are self-organising to do things for each other, with each other, because there is no other public platform. We wanted to look into social contexts where collectives were really numerous and important. We wanted to look at how to extend that beyond Eastern Europe, because we didn't want to limit the concept of the exhibition to socialist and former communist regimes. So we looked around, specifically into Latin America, where in many places the consequences of military regimes of former decades were being acutely felt and explored, and also many artists and activists had gotten together in response to the great economic crisis going on in Argentina at the time.

Sabina: And then, of course, a big question related to this exhibition was, for whom? Because the invitation was great and it was basically our first major international exhibition. But not much is happening in Kassel outside of documenta. Who's there? A lot of artist groups that we invited work closely with communities on the street: intervening, campaigning, coming together. We decided not to pretend that this can be done in Kassel, especially when you don't

have five years to find a community to work with. It was a completely different set of parameters. That awareness was part of the concept. That was a really nice challenge, we got that as feedback from a lot of collectives. We asked them to think about self-representation in the exhibition context. For example, if you want to do an anti-gentrification project, you have to also think about how you want to represent yourself outside the process itself. Very interesting things came out of that, the groups worked very relationally, within their own circumstances.

Nataša: Self-representation is also what forms collectives.

Sabina: Yes. And then we also wanted to allow ourselves something. Today, we are constantly only asked about the audience numbers and it feels there would be no space for that at all. But back then we allowed ourselves to say, well, the exhibition is also for us. So for the groups that participate, for the exchange among us, for the shared knowledge, and for the shared experience. So it was really a remarkable time, also in terms of these little social things that we invested in, like sharing meals, spending time together. There was also a piano, so we would cook and there was music and none of this is in the exhibition, but actually some relations were forged through this project. It really continued up to today. Almost everybody was there and was able to get involved, even Art & Language came and were a bit surprised at first. Later, they told us that they had an amazing conversation with this then young collective with members from Argentina and Chile called Etcétera, who suddenly asked them questions about their work from such a different perspective that they hadn't thought of before. I think that was a very important and very precious part of this project for us as well.

Dietmar: Your focus on Eastern Europe and on Latin America also seems to correspond to the political Zeitgeist. In the last twenty years there has been a kind of geographical shift in the art world, e.g. artists from Eastern European countries are taking a back seat again.

Nataša: Nobody gives a damn. And the lessons that could be taken from these experiences will have to be learned the hard way.

Dietmar: Currently, issues of diversity and decolonisation are coming more to the fore in the art world, although these discourses are not new. What stands out is that you chose mostly groups with men for your exhibition *Collective Creativity*. Can you say something about this selection of mainly male collectives?

Nataša: We just started with the collectives that were influencing us, and then that's how it expanded. And back then we were not counting …

Sabina: As we do now. We did not made the efforts then that we are making now. I think it's also okay to be fair and honest about these things, because we're learning, too. Of course, we've made mistakes in the more than twenty years we've worked together. We have also made bad decisions and wrong judgments that we're not proud of. Because we didn't take care enough or something felt less important at a certain moment in time and we didn't choose a right commitment. That's the reason. You have to admit mistakes. This one, having so few women, we would never repeat. I think it's important to say that you learned something and if you care and if you make more efforts, things will also work differently.

Dietmar: In our exhibition we show a music video *In pairs* (2020) by Klitclique in collaboration with Anna Spanlang. For the video, they originally planned to put other pairs of women working together over their faces, but found hardly any, except the "classics" like Gertrude Stein and Alice B. Toklas, Claude Cahun and her friend Suzanne Malherbe.

Nataša: It would be interesting to look at forms of self-organisation from a feminist and political point of view, and many people are exploring these forms of collaborations and sharing historically and in the present, and also include many positions that build on this in our programming.

Dietmar: In your current exhibition *Defiant Muses*, you present feminist video collectives in France in the 1970s and 1980s around Delphine Seyrig, but these collectives were more interested in politics and alternative media channels than in, let's say, classical art forms. At that time, people also wanted to get out of the art institutions, not into them.

Nataša: But even this exhibition exists only now. It was necessary that someone – in that case Nataša Petrešin-Bachelez and Giovanna Zapperi – spent two or three years on research to conceive this exhibition. This is the kind of non-dominant knowledge we all unearth all the time.

Dietmar: In many art collections, works by collectives are still rather rare, similar to decidedly feminist, decolonial, or queer works. In quite numerous current exhibitions, these approaches, thematic fields or collective practices are negotiated, but in the end, they often still don't find their way to the money. Do you think this is part of the system, because collectives, and also the mentioned non-dominant approaches, usually fight against the system? Collectivity is sometimes also a question of money.

Nataša: There are obviously tensions that we implicitly evoke with the words *collective organisation*. Collectives are more expensive, but institutions don't actually pay them collectively, they just pay them more than they would pay individual artists. And that goes along with this tension. Collectives are slightly unruly. The system is also not really made to support collectives, which is changing somewhat at the moment. We've been together for so long that we're experiencing these waves, and the current trend will also come to an end. Let's talk about collectives next year or

Collective Creativity, edited by René Block and Angelika Nollert, Frankfurt: 2005, S. 116–117

Guerilla Art Action Group

ARTIKEL I

Unsere Kunstaktionen sind ein Konzept.

Jeder, der möchte, kann das Konzept und die Inhalte der **GUERILLA ART ACTION** Group nach Belieben nutzen. Die von uns verwendeten Ideen, das schriftliche Material und andere relevante Inhalte dürfen unter keinen Umständen urheber- oder verwertungsrechtlich geschützt werden und können auch niemandes exklusives Eigentum sein.

ARTIKEL II

Wir befürworten weder Gewalt noch den Einsatz von Gewalt.

Wenn es in unseren Kunstaktionen physische Gewalt geben sollte, so richtet sich diese ausschließlich gegen uns selbst und dramatisiert auf symbolische Weise die Gefahr tatsächlicher Gewalt, Not und Unterdrückung.

Sollte eine andere Person als wir selbst oder die an den Kunstaktionen beteiligten Schauspieler Opfer einer Form physischer Gewalt werden, und sei es nur versehentlich, würde dies Ziel und Zweck unserer Kunstaktionen negieren.

ARTIKEL III

Wir sehen uns selbst als Fragensteller.

Wir wollen nie unseren eigenen Standpunkt aufzwingen, sondern Menschen zu einer Konfrontation mit bestehenden Krisen provozieren. Unsere Methoden stellen nur einige der Möglichkeiten dar, ein Problem zu dramatisieren.

116

ARTICLE I

Our Art Actions are a concept.

Anyone who wishes can use the concept of the Guerrilla Art Action Group, and its content, as they please.

Under no condition, may the ideas that we use, the written material and other content involved, be copywrighted, nor can it become the exclusive possession of anyone.

ARTICLE II

We do not advocate violence, nor the use of violence.

If there is any physical violence in our Art Actions, it is only directed to ourselves, and as a means of symbolically dramatizing the danger of reality-violence, of oppression, and of repression.

If any person other than ourselves, or the performers involved in the Art Actions, should become the victim of a form of physical violence, even by accident, it would negate the aims and purpose of our Art Actions.

ARTICLE III

We see ourselves as questioners.

Our intention is never to impose our own point of view, but to provoke people into a confrontation with the existing crises.

Our methods are only a few of the possible ways to dramatize a problem.

SWORN TO BEFORE ME,
THIS 4th DAY OF MARCH 1970
EDWARD M. SILVESTRI
NOTARY PUBLIC, STATE OF NEW YORK
No. 03-3673307
Qualified in Bronx County
Cert. Filed in New York County
Clerk's Office
Term Expires March 30, 19 71

March 4, 1970.
GUERRILLA ART ACTION GROUP
Jon HENDRICKS
Jean TOCHE

Jon Hendricks
Jean Toche

2.

ADDENDUM I

rticle I is retroactive to October 1, 1969, and is binding
rom that date on.

ADDENDUM II

r concern is with people, not property, or any form of property.

question the order of priorities in this country, the fact that
operty - how to defend property and how to expand property - always
ms to have priority over people and people's needs.

March 18, 1970.
GUERRILLA ART ACTION GROUP
Poppy JOHNSON
Jon HENDRICKS
Jean TOCHE

Poppy Johnson

Jon Hendricks

Jean Toche

2.

ADDENDUM I

Artikel I gilt rückwirkend ab dem
1. Oktober 1969 und ist seither
bindend.

ADDENDUM II

Unser Interesse gilt Menschen, nicht
Eigentum oder irgendeiner Form von
Eigentum.
Wir hinterfragen die Reihenfolge
der Prioritäten in diesem Land, die
Tatsache, dass Eigentum – wie man
Eigentum verteidigt und vermehrt
– stets Priorität vor Menschen und
ihren Bedürfnissen zu haben scheint.

18. März 1970
GUERILLA ART ACTION GROUP
Poppy Johnson
Jon Hendricks
Jean Toche

in two years. Seriously. Also our position as Kunsthalle directors is not really accommodated by the system, the system can find a way to accommodate our organisational structure, but it is not designed to do so. And the question is, of course, if the system accommodates the collective, does it do something good for both, for the system and for the collective? So there has to be an exchange, not just an adjustment. That's basically not a yes or no proposition.

Dietmar: For *Loving Others* at the Künstlerhaus we negotiated an artist's fee of 800 euros per group in our show, for works that are already finished, a contribution to the magazine is often included. The authors of this magazine get 200 euros per contribution, which is much too little, but our budget simply doesn't allow for more. A big discussion these days in Austria is fair pay. How can you pay fairly if you don't have the budget to do so? One way, of course, would be to commission fewer contributions. We've decided that we'll also do some reprints to keep the cost low. But the budgets are still too small. The New York-based activist and advocacy group W.A.G.E. (a non-profit organisation) has long called for transparency in budget policies, and for some years has also been awarding "certificates" to institutions that pay artists according to a "minimum compensation". What is the Kunsthalle's position on artists' fees?

Nataša: That was something that took us a while to build awareness of, but once we built it, we really took care of it. Let's say for the last 15 years, everyone who works with us as an artist has been paid according to our possibilities. That is absolutely something that we introduced immediately when we came to the Kunsthalle.

Sabina: I just had a conversation this morning with an agency that is doing an evaluation of fair pay on behalf of the City of Vienna. They asked me a similar question. We work in categories, but our categories are not based on the status of the artists, but on the amount of work required to produce the work. So we have a category for a newly produced work, a category of works that still need to be adjusted by the artist, and for works – such as a painting that is just transported – it's a smaller fee. And that's adjusted to the budget, depending on whether it's a small or large group exhibition or a solo exhibition. Of course, those numbers are different, but we pay everybody. They also asked me about when we communicate these fees. We communicate them already in the invitation email. Within one email or on one of the first meetings you learn what the parameters of production are. We think this is really important.

Dietmar: Russia's war against Ukraine has also challenged the art world to take position. For our exhibition we invited ZIP, a group of artists from Krasnodar who openly speak out against the current politics in Russia, causing their Center for Contemporary Art *Tipografija* to be closed. What is the position of the Kunsthalle?

Sabina: We cannot judge this situation without our own experience. We have experienced the war, and we know what national generalisations bring. In our experience, they bring nothing good. We do not talk to representatives of nations, nor do we work with nations. We talk and work with people, with artists and cultural workers, who have their own positions according to which they act.

Nataša: To date, we support Ukraine with part of the profit from the entrance fees or collecting some things. We have also given residency apartments to Ukrainian refugees. We definitely want to do everything we can to help the suffering people in Ukraine, but we don't want to cut off the voices from Russia. On the contrary. I mean, that's just not our focus right now. I think that this war will go on for a long time and if it does not involve us directly, the interest in it will fade and it will be important to reignite it. We believe that boycotts only reinforce nationalism, deepen the conflict, and hurt people. People are not to be equated with nations. And this does not only apply to Russia.

Dietmar: I have a final question: What do you think is necessary to delay the end of a collective as long as possible? After all, there are countless collectives, many are founded during or after training, but many end their collaboration after a few months or a few years.

Nataša: Maybe that's why the distinction between collective and collaboration was so important for our *Collective Creativity* show. Because for us the collective has a specific meaning, a decision that involves collective thinking and political engagement. This politics can only happen through art. What does one do with art? Where should it be shown and for whom? And what kind of practice should it involve to be worthy of the name *art*. It can be a completely autonomous aesthetic level, or politics in a broader sense. But from our experience, what has held us together is really the political urgency to which a collective organisation might be a more appropriate response.

Sabina: It would be interesting to look statistically at which collectives survive and where the collective comes from. Maybe sometimes collectives just become so successful that you can't destroy the brand they have become. Or how a healthy collective is sustained by a common political approach. This political approach also survives to the end.

Nataša: Even if it's only about aesthetics, politics is entailed in aesthetic decisions. Any kind of dedication to a particular artistic practice also entails a political dedication, even if it's landscape painting. And in my understanding of what art should do and can do, there is a genuine appreciation of this dedication. Things change over time, I have no problems with (collective) creativity anymore, nor with claiming artistic autonomy and trying to define it. It could also just be joy.

Group Material

"**WHO** is Group Material? Who are their audiences? Group Material is five graphic designers, two teachers, a waitress, a cartographer, two textile designers, a telephone operator, a dancer, a computer analyst and an electrician. Group Material is also an independent collective of young artists and writers with a variety of artistic and political theories and practices. Group Material is committed to the creation, organization and promotion of an art dedicated to social communication and political change. Group Material seeks a number of audiences: working people, non-art professionals, artists, students, organizations and our immediate community.

WHY was Group Material organized? Group Material was founded as a constructive response to the unsatisfactory ways in which art has been conceived, produced, distributed and taught in New York City, in American society. Group Material is an artist-initiated project. We are desperately tired and critical of the drawn-out traditions of formalism, conservatism and pseudo avant-gardism that dominate the official art world. As artists and workers we want to maintain control over our work. Directing our energies to the demands of social conditions as opposed to the demands of the art market. While most art institutions separate art from the world, neutralizing any abrasive forms and contents, Group Material accentuates the cutting edge of art. We want our work and the work of others to take a role in a broader cultural activism.

HOW does Group Material plan to implement its work? Group Material researches work from artists, non-artists, the media, the streets - from anyone interested in presenting socially critical information in a communicative and informal context. While our direct approach is oriented toward people not well acquainted with the specialized languages of fine art, we expect that our shows will be very refreshing for an audience that has a long-standing interest in questions of art theory and practice. In our exhibitions, Group Material reveals the multiplicity of meanings that surround any vital social issue so that people are introduced to a subject, making evaluations and further investigations on their own."[1]

Group Material was a New York based group of artists active from 1979 to 1996.

1
Hannah Alderfer, George Ault, Julie Ault, Patrick Brennan, Liliana Dones, Anne Drillick, Yolanda Hawkins, Beth Jaker, Mundy Mc Laughlin, Marybeth Nelson, Marek Pakulski, Tim Rollins, Peter Szypula and Michael Udvardy, excerpt of a visitor handout to visitors distributed during *Inaugural Exhibition* 1980-1981, in *Show and Tell: A Chronicle of Group Material*, London: Four Corners Books, 2010, p. 22f.

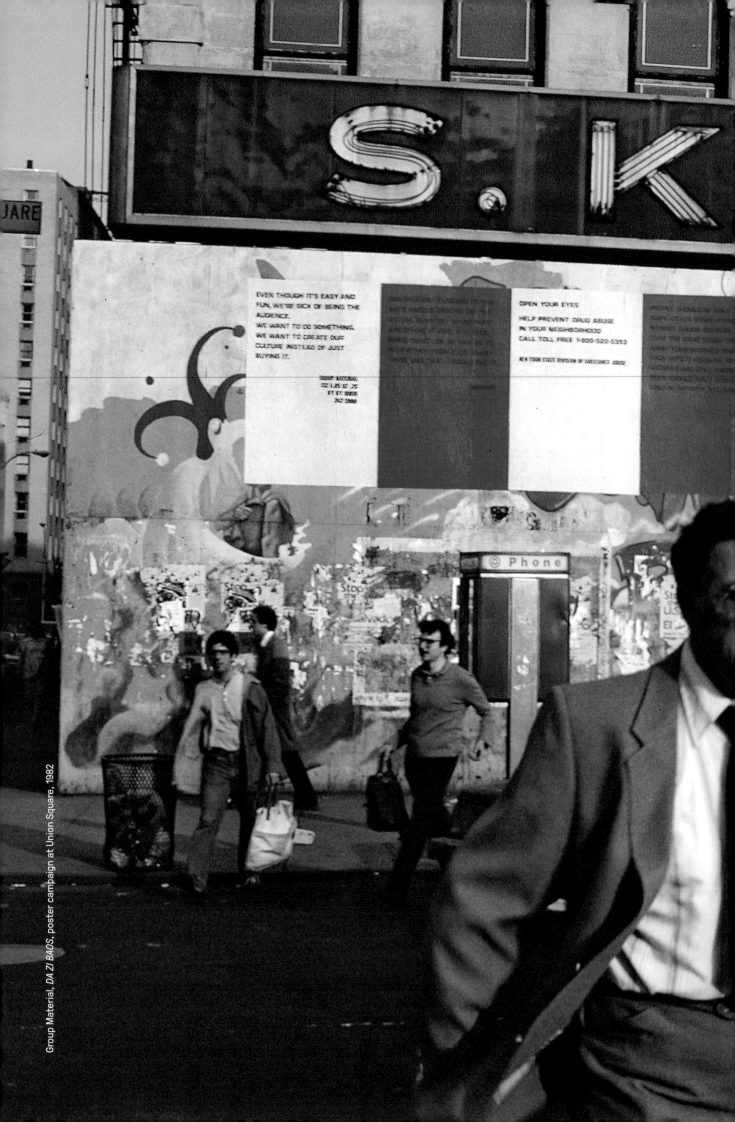

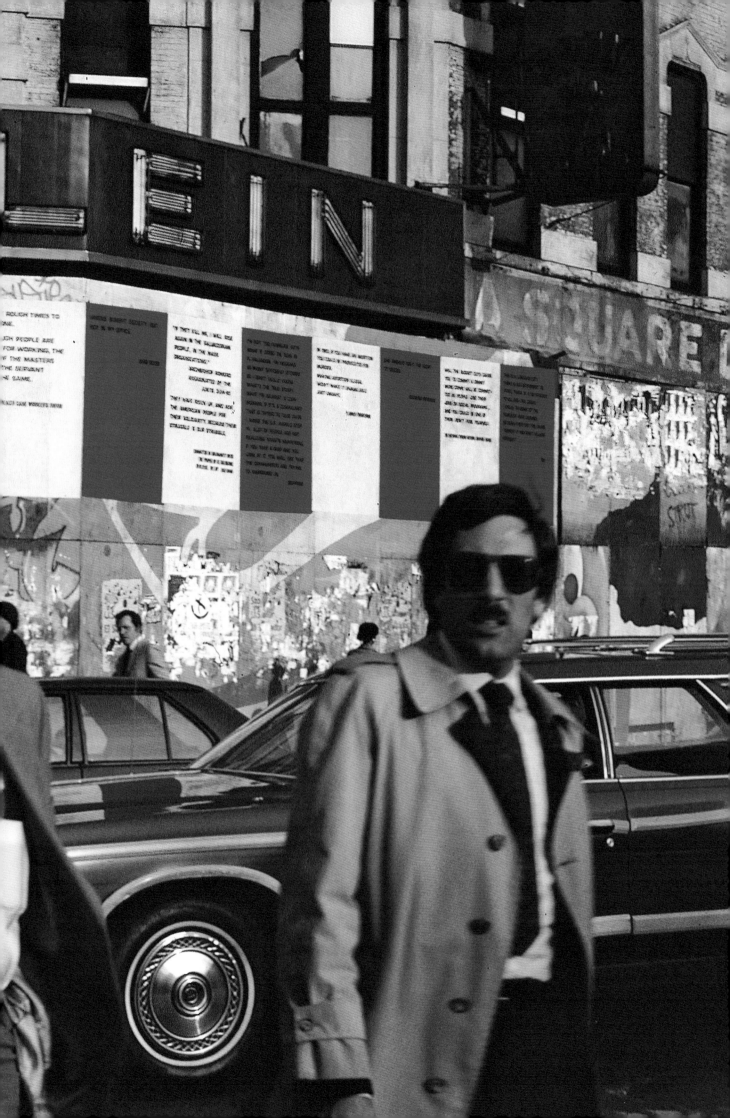

Survivors
of the
White Cube

Agnieszka Pindera

```
The title of the text
was borrowed from the work
of Hubert Czerepok and
Sebastian Mendez. Survivors
of the White Cube (2003)
is one of the few works in
the field of institutional
critique produced in Poland.
It is a strategic board
game in which resources
for the artist-player are
budget, time, audience
interest, and networking.
```

A few years ago, I tried to prove to art students that collective action makes good sense.[1] My presentation followed the history of various manifestations of self-organization and collective practices. I talked about, among others, Société Anonyme, the first museum of modern art in the United States, established in 1920 by a group of artists,[2] which, although it did not exist long enough to have established premises, left behind an impressively diverse collection of avant-garde art. I explained how in 1931 the a.r. group laid the foundations for the institution where I work today.[3]

Finally, I pointed to the achievements of my contemporaries, emphasizing that the preparation of the 15th edition of documenta in 2022 was entrusted to the ruangrupa collective. After my speech, whose role was to create a wider context for it, Marcin Polak, an artist active in the Łódź community and one of the pillars of the ephemeral Galeria Czynna,[4] talked about his own practice. His presentation was lively and engaging, reflecting the spirit of individual artistic, social, and exhibition projects. His report on their creation began with a description of the problem of artists' livelihood, the solution to which he had been working on. For example, in order to highlight the livelihood problems of artists, Polak, who used to run a photography studio in order to support himself, showed the works of a dozen artists that were created purely for profit (*Zawód Artysty*, 2011–2018).

The exhibition consisted of two parts. As Polak explained, "In the first part I showed how artists work, that is, how they use the skills acquired during their artistic studies to earn money. They collect flowers abroad, design pyjamas, make toys, photograph food, conduct self-defence classes, work as hairdressers, paint pictures of saints. In the second part of the exhibition, I presented a chart showing the earnings of Łódź artists, detailing what part of their income is related to artistic activity, and I presented a list of demands, [...] a list of aspirations of those in the art world regarding artistic institutions in Łódź." After presenting the demands to the city authorities, the City of Łódź scholarship system for artists was introduced, proving the effectiveness of artistic activity.

My interest in collective practices dates back to 2013 when, together with the authors we invited to work with us, we created a comprehensive *Practical Guide for Artists*. It was considered invaluable at the time because, among other things, it contained the first report to be based on the experiences of the actors of the art market – that is, artists who actually earned their living from art. The book also contained the study of the seven most popular cases in the area of copyright, in order to demystify once and for all the right of quotation and the relationship between the author and co-author.

The *Guide* was inspired by a contract drawn up in the late 1960s by Seth Siegelaub who, on the basis of consultations with representatives of the art scene in Europe and the United States and with the help of Robert Projansky, a New York lawyer, prepared a draft contract to protect the interests of artists. He sent out five thousand copies of the first draft of the document to art schools, universities, galleries,

museums and bars where artists used to congregate, in order to solicit their opinions. Then, on the basis of the feedback, he drew up an appropriate model agreement, supplemented with instructions for its use and translated into several languages – French, German, Italian, and Spanish. Siegelaub also prepared printing forms so that everyone – art schools, institutions, museums and publications – interested in copying and distributing it would have the opportunity to do so. The model contract for the sale and transfer of the artist's limited rights was also a kind of political act that, by providing a ready-made, self-help solution, was to strengthen the position of artists while weakening the role of the gallery, and thus in line with the anti-institutional trend of the time. Above all, however, Siegelaub used collective experience and accumulated knowledge to draw up the contract, to reintroduce it into the use of a larger collective.

The advantages of collective work understood in this way, for the benefit of one's own social group, were also included in the *Guide* in the summary of a report on the contemporary art market in Poland. The author of the research and studies, sociologist Ewa Jarosz, pointed out that working in a group is often a transitional stage in the early stage of creative work, but above all she drew attention to the emergence of community initiatives, such as the Obywatelskie Forum Sztuki Współczesnej (the "OFSW", the Civic Forum of Contemporary Art), lobbying for, among other things, changes in the legislation to make it possible for artists to be covered by the social security system.
Since 2009, the OFSW has existed as an organization that brings together mainly artists, with the support of critics and curators, and has led to the establishment of a minimum price list of remuneration that institutions are obliged to offer to artists for participating in group and individual exhibitions. At the end of last year, after more than a decade of overseeing the efforts of this grassroots initiative, its leader, artist Katarzyna Górna, organized a meeting entitled *Do we need an organization that represents the visual arts community?*, which was devoted to developing a strategy for the coming years, but also to discussing changes at the head of the OFSW organization because, as she confessed during the meeting, she is tired of constant pro bono work to change cultural policies. The organization did not have the sufficient collective energy.

When speaking of artist groups and collectives, we can also refer to the contemporary redefinition of an artist's studio. Following a chronology of collective work, we can find references to Rubens' studio, a place where a group of skilful painters worked on commissioned paintings. However, it was only the execution of commissions that was a group effort, while contemporary artists approach the issue of authorship in a completely new way. I am thinking here, for example, of Małgorzata Mirga-Tas, a Polish-Roma artist and activist, who draws not only from the Roma tradition but also the contemporary life of her community.
As she puts it: someone left something for me, I've left something for someone, and I consider it a heritage.

Mirga-Tas's uncle was the first Roma photographer-ethnographer who, for the benefit of the community, regained control of its image-making. Similarly today, Mirga-Tas most often builds collective portraits of the inhabitants of Czarna Góra, where her studio is located, literally from scraps of clothing obtained from her subjects, creating a participatory machine for telling the story of a certain community. Mirga-Tas draws from her environment not only the subject matter of her works or its material, but also cooperates with Romani craftswomen at the implementation stage. The artist has also organized international open-air workshops for Roma artists in Czarna Góra, strengthening transnational integration.

In 2019, at the Museum of Art in Łódź, I presented an exhibition entitled *Peer-to-Peer. Collective practice in new art*, the subject and object of which were both duos and larger groups of artists in their thirties.[5] It was a catalogue of collective work methods, presenting both the activities of duos (Calla Henkel & Max Pitegoff, Pakui Hardware, BNNT, Foundland Collective, and Part-time Suite), trios (LaBeouf, Rönkkö & Turner) and interdisciplinary groups of larger number (NON Worldwide, GCC, Laboria Cuboniks, Limanka Fashion House). The work of the exhibition was to reflect a range of strategies practiced by my peers, whom I recognized in my role as curator in the course of the inquiry.
I focused on artists who consistently worked with a given theme or area of issues, while excluding those groups that adjusted their interests to the theme of a particular collective exhibition or residency to which they were invited. What are the artists whose consistency and persistence I admired three years ago doing today? Which issues have stood the test of time, marked for example by a pandemic? I propose to look at just two of the groups presented at that time who were working within Poland: Limanka Fashion House in Poland, and BNNT.

As part of the *Peer-to-Peer* exhibition, the artists Calla Henkel and Max Pitegoff were represented by their project New Theater, which is an amateur performative production of visual artists and writers who collectively produced dramas and their staging, as well as the scenography, soundtracks, and costumes prepared by the project's community. Most of the scripts developed in this way are devoted to being together while often trapped in toxic relationships. The protagonists were usually people who had undergone some kind of transformation, such as former revolutionaries serving noodles from their shared living quarters (Apartment). As a rule, New Theater did not record its performances, so at the *Peer-to-Peer* exhibition we could only provide dramatic texts supplemented by the performance of one of them by the young Łódź-based collective Dom Mody Limanka ("DML").[6] Tomasz Armada (fashion designer), Coco Kate (model and artist), Sasa Lubińska (painter) and Kacper Szalecki (visual artist), as DML, have been hailed as young prodigies from the moment they first appeared on the Łódź art scene. In a short time – mainly in the apartment where they were tenants – they managed to organize several dozen actions,

concerts, and other events, often with guest participation of other artists. Adapting a play about burnout in the collective for the young but already tired group was quite a challenge, which they met with the humour typical of them – evident, for example, in the announcement of the performance, asking, "Is a collective something more than watching whose turn it is to buy coffee?"

Shortly thereafter, DML was invited to realize a solo exhibition at the Museum of Art in Łódź,[7] and at the same time the collective was also a guest of the Project Room (a venue for solo presentations by young artists in connection with a competition) at the Center for Contemporary Art Ujazdowski Castle in Warsaw.[8] These were the group's last projects. As soon as it became known to public institutions and it left the apartment, they ceased their activity.

As BNNT, Konrad Smoleński and Daniel Szwed developed their Multiverse project into a multi-element musical venture, releasing albums with the participation of a series of musicians. In Łódź, the project was represented by a music video disseminated over a 5-channel video installation that showed recordings of the interiors of cars standing in traffic jams. Tired figures captured by the camera were simultaneously located in public space (on the street) and private space (inside their own vehicles). After the *Peer-to-Peer* exhibition, the Multiverse project has evolved into Multiversions[9] in which artists refer to themselves as a tribe that they invite other artists to control. This year Smoleński also launched Vanish Gallery, a new mobile artist-run space which, however, lost momentum when the artist got involved in creating a give-away shop for refugees from Ukraine.

It therefore seems that collective practices in the field of art, the subject of which is not so much joint artistic creative activity, but shaping the conditions for the emergence of this creativity – or even supporting the livelihood of a community that artists consider their own – are much more durable. This is evidenced by the history of the Société Anonyme mentioned at the beginning, whose activity for several decades was driven by the attempts to build a museum, that is, a place devoted to the work of living artists and education. Involving artists in working for the community – defined as a collective, but also more broadly as an environment or neighbourhood – including caring for its well-being, is one of the most interesting and sustainable artistic strategies.

1 Since 2017, Fundacja ING (the ING Foundation) has been running the *Artysta – Zawodowiec* (Artist – Professional) educational project dedicated to people studying at art academies and university art departments in Poland. My lecture was part of the module dedicated to artist-run spaces as part of the third edition of the project.

2 The founders of the Société Anonyme were Katherine S. Dreier, Marcel Duchamp, and Man Ray; the organization's members included artists, critics, and collectors. Their goal was to popularise new art by organizing exhibitions, lectures, and distributing publications.

3 Members of the grupa a.r. ("a.r. group", i.e. "revolutionary artists" or "real avant-garde"), namely artists Katarzyna Kobro, Władysław Strzemiński, and Henryk Stażewski, as well as poets Jan Brzękowski and Julian Przyboś, donated several dozen avant-garde works to the Museum of Art in Łódź. The collection was created from donations by European artists for the purpose of establishing a museum of contemporary art in Poland. Donations were made by, among others, Theo van Doesburg, Pablo Picasso, Fernand Léger, Sonia Delaunay and Max Ernst.

4 Marcin Polak is involved in this self-organising and alternative project together with two lecturers: Tomasz Załuski, a cultural anthropologist, and Łukasz Ogórek, an artist. Galeria Czynna makes temporary use of vacant buildings in Łódź to exhibit the works of its students.

5 For more on the exhibition, see *Peer-to-Peer. Collective Practices in New Art*, in: Muzeum Sztuki, https://msl.org.pl/peer-to-peer-collective-practices-in-new-art/ (15.7.2022).

6 The Apartment, based on a script by Calla Henkel & Max Pitegoff, was performed three times, with cast members as follows: Star – Monika Dembinska; Arnold – Tomasz Armada; Kevin – Kacper Szalecki; Cynthia – Dominika Ciemięga; Marion – Sasa Lubińska; Patrick – Pamela Bożek; Deardra – Kinga Świtoniak; Sara – Aurelia Mandziuk; Phillip – Jakub Dylewski; Chelsea – Aleksandra Grabarz; Milton – Marcin Polak; Daniel – Dawid Furkot; and Narrator – Coco Kate. For information on the production and staging, see *Limanka Fashion House in a play "The Flat" and a meeting with Calla Henkel and Max Pitegoff*, Muzeum Sztuki, https://msl.org.pl/limanka-fashion-house-in-a-play-the-flat-and-a-meeting-with-calla-henkel-and-max-pitegoff/ (15.7.2022).

7 The artists created a space in the museum that looks deceptively like a chain store filled with clothing inspired by the institution's collection. For more on the project, see *Prototypes: Fashion Haus Limanka. New Collection*, Muzeum Sztuki, https://msl.org.pl/prototypes-fashion-house-limanka-new-collection/ (15.7.2022).

8 DML made a film about the uncertainty of tomorrow and the attempt to escape to the capital from poverty. For more on the project, see *Fashion House Limanka. The Last Train to Warsaw*, Ujazdowski Castle, Centre for Contemporary Art, https://u-jazdowski.pl/en/programme/project-room/dom-mody-limanka (15.7.2022).

9 For more on the project, see *Mulitverse. Multiversions*, http://bnnt.pl/MLTVRS/MLTVRS.html (15.7.2022).

Total Refusal

Total Refusal ist eine pseudomarxistische Medienguerilla, die 2018 gemeinsam mit Robin Klengel und Michael Stumpf gegründet und 2021 durch Adrian Haim, Susanna Flock und Jona Kleinlein bereichert wurde.

Total Refusal ist ein offenes Künstler*innenkollektiv, das sich Welten von Blockbuster-Videospielen künstlerisch aneignet, vor allem über die Mittel des game-generated films (Machinima) sowie der Ingame-Performances.

Das Kollektiv bewegt sich innerhalb der Spiele, ignoriert jedoch die programmierten Spielregeln und sucht durch neues Gameplay öffentliche Räume, um es dort im Sinne von marxistischem Agitprop umzunutzen. Wir wenden uns den Open Worlds der Triple-A-Games zu, also den riesigen, offenen Welten von Mainstream-Titeln. Darin recyclen oder upcyclen wir die kapitalistischen Räume für unsere gesellschafts- wie medienkritischen Inhalte, die wir über Interventionen oder eingefügte Erzählungen in die Spiele einschleusen. Upcycling bezieht sich auf unsere Intention, den rein kommerziellen Unterhaltungszweck des Massenmediums weiterzuverarbeiten. Die liberal-konsensuellen Erzählweisen der Spiele, ihr kriegerisches Gameplay sowie die hunderte Millionen Dollar teure Hochglanzpolitur ihrer Oberflächen sind die Reibefläche für eine Umnutzung der hyperrealistischen Bühnenbilder für unser künstlerisch-politisches Anliegen. Dabei sehen wir uns verführt, das militärische Setting für friedliche Performances parasitär umzunutzen. Unsere Interventionen in diese halböffentlichen Räume widersetzen sich der Anweisung, Krieg zu spielen, brechen mit der Logik der Games und nehmen eine pazifistische Wende. Nicht ohne Faszination arbeiten wir mit den vorgegebenen Medien und erkunden Möglichkeiten von Erzählungen, die nicht vorgesehen waren, aus der Perspektive der Spielenden.

Als offenes Kollektiv verweigern wir uns dem künstlerischen Paradigma des Einzelkämpfer*innentums - etwas was wir als individualistische Ideologie kritisieren - die seitens der Kunst in die Gesellschaft getragen wird und den Leidensdruck auf die Einzelnen erst herstellt. Wir verfügen über ein System aus Sport-, Gaming-, Lese-, Reise-, Freundes-, Tinder- und diversen Arbeitsgruppen.

Total Refusal, *OT*, 2021

Politische Realitäten

Die ukrainischen Kollektive
R.E.P. und SOSka

Hedwig Saxenhuber

Loving Others und künstlerische Kollektive, welche
Zusammenhänge tun sich mit dem Titel der Ausstellung
auf? Liebt man mehr und lebt intensiver, wenn man im
Kollektiv denkt und agiert? Wahrscheinlich nicht, aber die
Dynamik zu Grenzüberschreitungen ist sicherlich höher, in
der Gruppe ist man mutiger, witziger und ausdauernder.
Unterschiedliche Eigenschaften formieren sich zu einem
Ganzen, das ambivalente Kräfte hervorbringt und ein breites
Spektrum an Aktionen entstehen lässt, die nur von Kol-
lektiven geschaffen werden können, wie neben der langen
Geschichte kollektiver Praxen in der bildenden Kunst die
nachfolgenden Beispiele belegen.

Seit nun mehr als 30 Jahren Unabhängigkeit von der
Sowjetunion hat es der ukrainische Staat noch immer nicht
geschafft, für seine Künstler*innen zeitgemäße, nachhal-
tige und adäquate Strukturen aufzubauen. Es gibt sie nur
ansatzweise und begründet meist auf musealen Einzelini-
tiativen, durch die Lehre einzelner Personen an Akademien
oder in nicht staatlichen Parallelbildungsinstitutionen und
Denkräumen. Die oligarchischen Strukturen (wie beispiels-
weise das Pinchuk Art Center) machen einiges wett, wollen
aber Glanz und Glamour für ihre Aktivitäten. (Da kann man
schon posierende High Heel Girls vor den Obdachlosen-
Portraitfotografien von Boris Mikhailov finden). Noch immer
gibt es kein staatliches Museum für zeitgenössische Kunst,
keine öffentlichen Sammlungen und wenig Unterstützung
für die Kunstschaffenden.
In der derzeitigen Situation, im russischen Angriffskrieg,
der nicht nur ein Krieg um das Land, sondern auch ein Krieg
gegen die ukrainische Kultur ist, mag diese Feststellung
fast frivol klingen, aber es geht hier um die Analyse der
Entstehung von Kollektiven wie R.E.P. und SOSka. Denn
auch im Krieg zeigt sich, dass es Kollektive und Initiativen
von Engagierten sind, die sich um die lokalen Sammlungen,
Kulturdokumente und Szenen kümmern.

Die Sowjetunion hatte kein Interesse an der Entwicklung
eines nicht nur stalinistisch-folkloristisch gefärbten
nationalen Bewusstseins in der Ukraine, noch an Erschei-
nungsformen des Modernismus, den man als westlichen
Einfluss disqualifizierte. Die staatliche Kontrolle sorgte für
die Einhaltung der sozial-realistischen Prinzipien, diese war
lediglich in Moskau ein wenig abgeschwächt. In Zeiten des
Undergrounds und auch zu Beginn der Perestroika kam es
in Moskau zu den deutlichsten Aktivitäten zeitgenössischer
Kunst aus der Ukraine. Nonkonformismus stand an den
Ursprüngen vieler Prozesse der heutigen Gegenwartskunst.
So war die Zeit der Wohnungs- und Klubausstellungen und
besetzter Räume der Geburtsort für die *Tusovka*, der wich-
tigsten Existenzform der zeitgenössischen Kunst am Ende
der Achtziger- und Neunzigerjahre Jahre. In den 1990er-
Jahren gab es westliche Fonds, u. a. das Soros-Center, die
bis Anfang der 2000er-Jahre aktiv die Entwicklung der Kunst
stimulierten. Die kurze Hoffnung, die durch die Orange Revo-
lution aufflackerte, verflüchtigte sich ein Jahr später in dem
kafkaesken Albtraum einer restaurativen ukrainischen Poli-
tik. Und so existiert die ukrainische Gegenwartskunst nicht

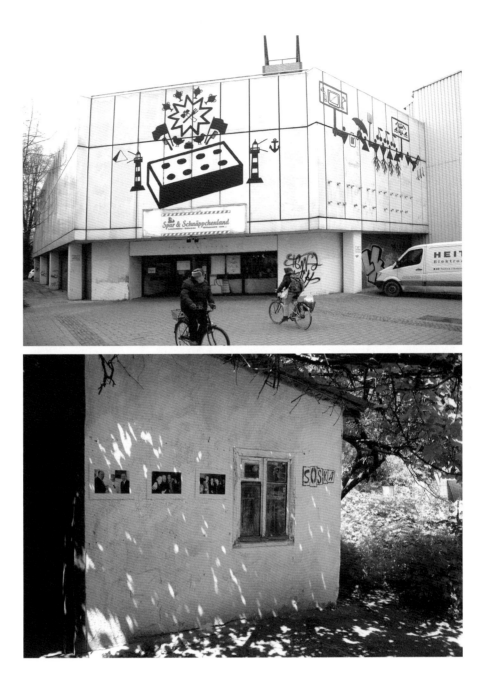

R.E.P., *PATRIOTISM. HERFORD STORY*,
Installation im öffentlichen Raum Showing its Colors.
What Makes Art, Marta Herford, Herford, Deutschland, 2013

SOSka, *_Artist_s choice_*, Ausstellung von Mykola Ridnyi,
Serhiy Popov und Taras Kamennoy, 2011
Mixed Media

etwa, weil der Staat oder seine Bürger*innen ein Bedürfnis zum Ausdruck gebracht hatten, sie harrte vielmehr aus im Vakuum abwesender Institutionen und nicht existierender Märkte. Und gerade aus diesen Leerstellen konnten sich Kollektive wie R.E.P. und SOSka entwickeln.

Die Gruppe R.E.P. bildete sich in Kiew als kollektives Subjekt während der Proteste der Orangen Revolution von 2004 und des Kampfes für eine demokratische Ukraine und fand schließlich ihr Ende in der komplexen und widersprüchlichen revolutionären Realität der Euromaidan-Demonstrationen 2013/14 – der „Revolution der Würde". Absolvent*innen der Nationalen Akademie der Schönen Künste und der Architektur schlossen sich als lose Gruppe inmitten des allgemeinen Tumults der Orangen Revolution zusammen, um Interventionen und Aktionen zu inszenieren, die sie im Nachhinein als „Karneval" bezeichneten. Es war ein Moment, in dem sich eine junge Generation aus der Agonie der sowjetischen Vergangenheit und des ukrainischen Provinzialismus löste. Zum ersten Mal berichteten Medien aus aller Welt über die Unruhen in der Ukraine, und der erleichterte Zugang zum Internet verlieh diesen Ereignissen eine wahrhaft globale Reichweite.

Nach dem revolutionären ästhetischen Aktivismus ihrer Anfänge begann R.E.P., allgemeinere Fragen zu gesellschaftlichen Themen zu stellen. Die Gruppe entwickelte Modelle für die künstlerische Zusammenarbeit in einer ukrainischen Kunstwelt, die durch einen Mangel an Institutionen gekennzeichnet war. Sie verlagerte ihren Repräsentationsraum zunächst auf die Straße. In ihrer ersten Aktion *Fast Art* auf der Krim malte sie *Minutenbilder*, die sich auf die Kunstgeschichte des 20. Jahrhunderts bezogen, und verkaufte sie an einem Straßenkiosk für den Preis eines Hamburgers. In *Forced Enlightenment* lud R.E.P. Passant*innen in einen abgedunkelten Kleinbus ein, um einen einführenden Crashkurs in zeitgenössischer Kunst zu absolvieren – eine Erfahrung, die bei einigen Teilnehmer*innen Übelkeit hervorrief.
Die Umstrukturierung des Zentrums für zeitgenössische Kunst (Nachfolger des Soros-Zentrums) bot R.E.P. dann 2005 die Möglichkeit, die Ateliers für ein Jahr zu nutzen. Aus dieser Laborsituation entstanden Projekte und soziale Dynamiken: Das CCA entwickelte sich zu einem Treffpunkt der lokalen Szene, zu einer Drehscheibe für den Austausch von Ideen und Informationen, bot Raum für kollektive und individuelle Ausstellungen und ganz einfach Raum zum Entspannen. R.E.P. war sich des institutionellen Privilegs bewusst, das die Nutzung dieses Raums darstellte, und öffnete ihn daher für die lokale Kunstszene, ganz im Sinne des Namens, den sie dafür gewählt hatten: Revolutionärer Experimenteller Raum. Politische Kampagnen und die neue, aggressive Welt der Werbung boten Vorlagen für weitere künstlerische Aktivitäten, darunter ihre Reihe von „Interventionen". Die Spontaneität von R.E.P. ließ so gut wie keinen Raum für interne Konflikte, und sie gingen antihierarchisch und konsensorientiert zu Werke – stets skeptisch gegenüber der vereinfachten Rhetorik der Orangen Revolu-

tion und der Jahre nach der Umwälzung. R.E.P. verkörperte ein außergewöhnliches Modell der Kommunikation und Interaktion, das in der postsowjetischen Welt fast ohne Parallele war. Und als ihr kollektiver revolutionärer Impetus schließlich in verschiedene ästhetische Praktiken zersplitterte und die Gruppe ihre vereinheitlichende Agenda verlor, entstanden in der Folge individuelle und internationale künstlerische Karrieren, die hin und wieder in andere Formationen mündeten (und münden).

Die Aktion *Smuggling* von 2007 kann als Ausweg aus der Krise der bevorstehenden Energieversorgung in Europa gelesen werden: Diese Aktion fand an einem Kontrollpunkt an der ukrainisch-polnischen Grenze statt. Die Mitglieder von R.E.P. trugen unter ihrer Kleidung russisches Benzin in Gummiwärmflaschen und russisches Gas in Luftballons. Die Künstler*innen filmten und ahmten den Alltag ukrainischer Kleinschmuggler nach, die Zigarettenstangen und Gummiflaschen mit Wodka mit Klebeband an ihre Körper binden, um sie über die Grenze nach Polen zu schmuggeln.

Die Gruppe SOSka wurde 2005 in Charkiw gegründet und vereinigt Künstler*innen mit einer ähnlichen Sichtweise auf soziale und politische Probleme. Die Gruppe setzt sich mit der postsowjetischen Vergangenheit und dem neoliberalen System auseinander und nutzt diese Reflexionen als Material für Kunstwerke sowie als Prinzip für kuratorische und aktivistische Handlungen. Geschult an der provokativ orientierten Gruppen- und Sozialfotografie aus den 1960er-Jahren des ehemaligen Industriezentrums in Charkiw, ist Anfang der 2000er-Jahre das Potenzial des alten Paradigmas des Provinzialismus fast am Ende. Es brachte der Öffentlichkeit einige große Namen wie Boris Mikhailov und Serhiy Bratkov, die international reüssierten und ein lokales kulturelles Vakuum entstehen ließen.
Die entstandene Lücke wurde durch das Auftreten eines neuen Künstler*innentypus gefüllt, dessen Kunst und schöpferische Arbeit untrennbar mit sozialen Aktivitäten verbunden und auf die Gestaltung eines kulturellen Umfelds ausgerichtet war. Die Gründung von SOSka markierte das Auftauchen einer Zone kultureller Autonomie in Charkiw.

Das Interesse an der politischen Realität, die inzwischen zu einem Markenzeichen der Gruppe geworden war, ermöglichte durch provokative Handlungen der Künstler*innen einen „diagnostischen" Prozess, der die grundlegenden Veränderungen in der Gesellschaft erkennen ließ. Die Erkundung von lokalen und globalen Zusammenhängen fand in verschiedenen gesellschaftlichen Gruppen statt, mit denen die Künstler*innen Kontakt aufnahmen.
Zum Beispiel befasste sich die Aktion *Barter* mit der Frage der Interaktionen auf dem internationalen Kunstmarkt. Die Künstler*innen gingen in ein kleines Dorf in der Nähe von Charkiw und baten die Einheimischen, gedruckte Kopien von Werken zeitgenössischer Kunststars (wie Andy Warhol, Sam Taylor-Wood, Cindy Sherman usw.) gegen landwirtschaftliche Produkte (Eier, Kartoffeln usw.) einzutauschen. Der „Preis" für jedes einzelne Werk wurde mit den Käufer*innen

ausgehandelt. In kurzen Video-Interviews erklärten die neuen Besitzer*innen der Kunstwerke, warum sie sich für dieses bestimmte Stück entschieden hatten und wo sie es anbringen wollten, z. B. zwischen Fotos von Verwandten, die normalerweise die Wände schmücken.

Die neue Geschichte war eine von der Gruppe SOSka kuratierte Ausstellung im Staatlichen Kunstmuseum Charkiw im Jahr 2009, die darauf abzielte, einen Dialog zwischen den Werken im Museum und der zeitgenössischen Kunst zu schaffen. Die Auswahl der Werke erfolgte durch sorgfältige Dokumentation und Reflexion über politische und soziale Fragen im postsowjetischen Kontext. Die entscheidende Rolle der Erzählung in dieser Ästhetik hat diese Art von Arbeiten mit einer Welle des kritischen Realismus in der Malerei der russischen „peredvizhniki"-Bewegung (Ende des 19. Jahrhunderts) in Verbindung gebracht. Ein weiterer Teil dieser Intervention befasste sich mit der Frage nach den Grenzen der künstlerischen Medien und zielte darauf ab, ein Überdenken des traditionellen Konzepts der Museumsinstallation selbst sowie ihres Interpretationspotenzials zu provozieren.

Die Ausstellung wurde am Tag nach ihrer Eröffnung auf Beschluss der Direktorin des Staatlichen Kunstmuseums Charkiw verboten und geschlossen. Die Kurator*innen dokumentierten den Prozess der Demontage der Werke sowie die Argumente der Museumsdirektorin in einem Video mit dem Titel *Instead of an Excursion* – eine Bestandsaufnahme von den schier unversöhnlichen Kunstauffassungen im Umgang mit dem sowjetischen Erbe versus zeitgenössischer ukrainischer Kunst.

SOSka Gallery-Lab (2005–2012) wurde nach der erfolgreichen Übernahme eines einstöckigen Hauses in Charkiw als künstlerisch geführter Raum gegründet. Die Galerie arbeitete als DIY-Plattform, indem sie die Funktionen eines Ausstellungsraums, eines experimentellen Labors und eines Kommunikationszentrums kombinierte. Wie die Gründer erklärten, bestand die zentrale Aufgabe der Galerie darin, junge Talente in der lokalen Kunstszene zu fördern, der es an institutioneller Unterstützung mangelte. Im Laufe seines Bestehens entwickelte sich das Galerie-Labor zu einem Hotspot für künstlerische Aktivitäten und bot ein regelmäßiges Veranstaltungsprogramm mit Ausstellungen, Filmvorführungen, Vorträgen und Musikkonzerten.

Vgl. *Postorange, Beispiele ukrainischer Gegenwartskunst,* ein Projekt der *springerin* in Kooperation mit der Kunsthalle Wien, Kuratorin: Hedwig Saxenhuber, 2006, siehe springerin.at/Publikationenladanakonechna.com/r-e-psoskagroup.com/
Auszuge dieses Textes sind auf Englisch für die Kontakt Sammlung der Erste Bank veroffentlicht worden. Siehe kontakt-collection.org.

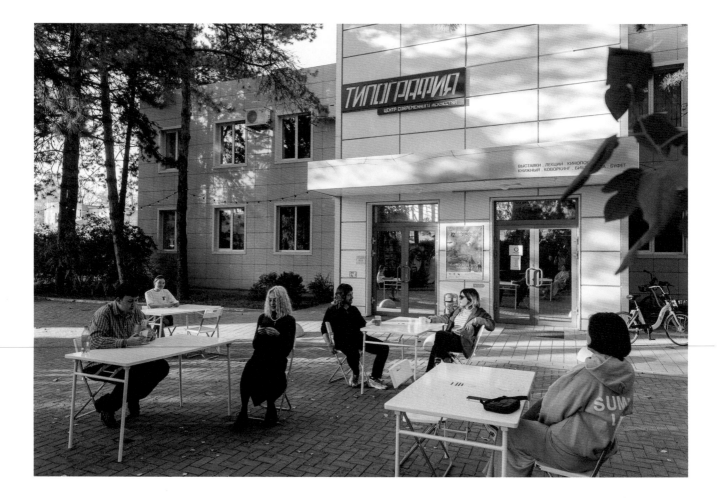

Typography CCA Krasnodar, 2022

ZIP group

On 24 February 2022, when Russia launched a full-scale military invasion in Ukraine, Typography CCA stopped hosting art-related events. Continuing the habitual work did not seem possible in this context, as it would have merely obscured the war. In the first days of the war, we publicly declared our anti-military position, and on 6 March, Typography CCA was designated a foreign agent. To ensure safety for our team, we had to abandon the space that Typography occupied, terminating our rental agreement and going underground. Part of the team relocated to another country. Public anti-military announcements in Russia are subject to legal prosecution and may be sanctioned by prison sentences.

Typography CCA was founded in 2012 as the result of an active and meaningful cooperation with the Krasnodar community. Its team expanded when Elena Ischenko and Marianna Kruchinski joined us in 2017. Together, we worked to develop and nurture the local art community, finding ways to make art politically, engage people in the creative process, and weave decentralized connections that bypass Moscow. Typography is a grassroots initiative that emerged from a coalition of self-organised artistic unions, cultural workers, and sympathetic locals. We are driven by shared ideology, solidarity, and mutual support. The ZIP group art collective is based upon the same principles. We began our work in 2009, uniting, self-educating, and helping each other rise up. Many wonderful people joined us along the way, helping build the environment we were dreaming of.

DOT is highly significant in this context. The piece of art was created in 2018 to emphasise the importance of artistic autonomy. Simultaneously, however, it questioned the very possibility of such autonomy, thereby turning itself into a labyrinth. To our mind, the idea of artistic autonomy has proven itself useless in light of the current circumstances of Russia's military aggression and omnipresent war agenda. We lost out by investing in artistic autonomy, hoping that it would keep us safe. The labyrinth remains empty, and there is no chance to get lost in it. *DOT* (Russian: ДОТ), a long-standing military defence structure, has become a tomb. Now, we try to continue the resistance and flicker on, dispersed across several different locations. We strengthen our old connections and weave fresh ones that go beyond physical presence. This is part of a quest for unexpected new intersections of artistic and civic domains of life.

ZIP-Kollektiv

Über das Kollektiv, seine
Arbeitsweise und das
unabhängige Kunstzentrum
Typography CCA in der
südrussischen Stadt
Krasnodar

Simon Mraz

Krasnodar ist kaum jemandem in österreichischen Breiten ein Begriff, und wenn, dann aus jüngsten Nachrichten als eine jener Städte, deren ziviler Flughafen aus militärischen Gründen von russischen Behörden geschlossen wurde, mit der blutigen Invasion der Ukraine am 24. Februar 2022.

Es mag einem nicht so leicht wie sonst von der Hand gehen, aber umso wichtiger ist es zu unterscheiden zwischen den Verantwortlichen für Krieg und Elend samt deren zweifelsohne zahlreichen Handlanger*innen und jenen, die sich seit Jahren unter großen Entbehrungen und mit noch größerer Hingabe und Beständigkeit dafür einsetzen, in ihren Städten in Russland ganz konkret etwas zu verändern, Kunst zu ermöglichen und zu vermitteln, jungen Menschen etwas Interessanteres zu bieten zur geistigen Betätigung als das staatliche Fernsehprogramm oder klassische Kunst (anzumerken ist, dass es in eigentlich allen russischen Provinzstädten erstaunlich gute Philharmonien und oft auch Opernhäuser gibt), Orte der Auseinandersetzung, der freien Rede, des geistigen und künstlerischen Austauschs zu schaffen.

Die ZIP-Gruppe ist das vielleicht beste Beispiel dafür, dass dies in Russland zumindest bis in die jüngste Vergangenheit möglich war. Die drei Künstler und die Kuratorin Elena Ishchenko haben nicht nur als Künstlerkollektiv etwas bewirkt, sondern mit Typography CCA auch eines der aktivsten und dynamischsten unabhängigen Kunstzentren Russlands geschaffen, welches mittlerweile aus dem zivilgesellschaftlichen und kulturellen Leben der Stadt nicht mehr wegzudenken ist. Obwohl dieses Projekt durchgehend auch kritische Positionen bezieht, wurde es bislang nicht vom Staat unterdrückt, was wohl auch daran liegt, dass das Kunst- und Kulturzentrum von großen Teilen der Krasnodarer Gesellschaft unterstützt wird und eine Heimstatt für zahlreiche intelligente, interessierte junge Menschen geworden ist. Die ZIP-Gruppe besteht aus drei Künstlern, Evgeny Rimkevich (geboren 1987 in Armavir, einer Stadt in der Nähe von Krasnodar) und den Brüdern Stepan und Vasily Subbotin (geboren 1987 bzw. 1991 in der Kreishauptstadt Krasnodar, einem regionalen Hub im Süden das Landes) sowie der Kuratorin Elena Ishchenko (geboren 1991 in Belgorod), die nach kuratorischer Ausbildung in Moskau und New York seit 2017 Mitglied ist. Aus der Gruppe ausgeschiedene Mitglieder sind Eldar Ganeev (bis 2017) sowie Konstantin Chekmarev (bis 2012).

Gegründet wurde die ZIP-Gruppe 2009 in einem eher konservativen kulturellen Umfeld. In wenigen Jahren setzte das Künstlerkollektiv eine Reihe von Initiativen, gründete das Krasnodar Institute of Contemporary Art (ICA), das unabhängige Straßenkunstfestival CAN, die Künstlerresidenz Pyatikhatki und vor allem 2012 das Zentrum für zeitgenössische Kunst Typography CCA, mit Unterstützung des ehemaligen Boxers und Geschäftsmanns Nikolai Moroz.

Ehe die ZIP-Gruppe samt dem Kunstzentrum Typography CCA in ihre heutigen größeren Räumlichkeiten umzog,

befand sie sich von 2012 bis 2015 an einem legendären Ort im Stadtzentrum, in einer industriellen Produktionsstätte für Messapparate, deren Abkürzung im Russischen „ZIP" lautete und somit Pate stand für den Namen des Künstlerkollektivs.

Die Typography CCA stellte seit Beginn ihrer Tätigkeit die Arbeit und Interaktion mit der eigenen Stadt, ihren Bewohner*innen und Institutionen – zumindest den aufgeschlosseneren unter ihnen – in den Mittelpunkt ihrer Tätigkeit, mit dem Ziel, mit den Mitteln zeitgenössischer Kunst die intellektuelle, künstlerische und kulturelle Szene der Stadt mitzugestalten und zu verändern. Ein sehr wichtiger Ansatz und oft steiniger Weg, zumal nicht wenige Versuche, zeitgenössische Kunst und Kultur in das Kulturleben einiger russischer Städte zu implementieren, bereits scheiterten. Zwar hatten durchwegs ambitionierte und wackere Streiter*innen für zeitgenössische Kunst und Kultur in Russland darum gerungen, diese zu zeigen – samt Redner*innen, Lectures und Workshops –, aber nicht darauf geachtet, wie es jenen, an die sich all dies wenden sollte, damit erging. Perm ist so ein Beispiel: Es gab dort ein großartiges Museum, man wollte sogar europäische Kulturhauptstadt werden, jedoch empfanden die meisten Bewohner*innen das Ganze als unverständlichen Zirkus, veranstaltet von einigen arroganten Moskauer*innen, die nach Perm gekommen waren, um den Menschen Kultur beizubringen, was folglich auf breiter Front abgelehnt und als Geldverschwendung dargestellt wurde.

ZIP machte es anders und machte es richtig: Die Mitglieder sind Krasnodarer, es ist ihre Stadt und sie sind geblieben, um neue Perspektiven zu schaffen – „schaffen" im Sinne von „als horizontale Struktur wachsen", nicht im Sinne von „überstülpen". Typographys Arbeit gliedert sich in drei Bereiche: Ausstellungstätigkeit, Bildung und Ausbildung und schließlich Recherche, inklusive Langzeitprojekte wie das Sammeln und Erforschen von Gegenwartskunst in Krasnodar und dem Krasnodarer Gebiet (entspricht von der Struktur her in etwa einem Bundesland). Die Bildungsarbeit der Typography CCA zielt darauf ab, die „art community" von Krasnodar zu formen und weiterzuentwickeln und dabei stets die junge Generation zu involvieren. Gerade die Begeisterung der Jungen hatte zur Folge, dass die Typography CCA und ihr Publikum nie alt, sondern stattdessen immer vielfältiger wurden.

Dieser Tätigkeitsbereich der Typography CCA gliedert sich in zwei Initiativen, das bereits erwähnte Krasnodar Institut of Contemporary Art (ICA) und die Curatorial Courses School for Researchers and Organizers. Aus beiden Projekten gehen immer wieder spannende Persönlichkeiten hervor, die teilweise auch international Erfolg haben – wie zum Beispiel die junge Künstlerin Elena Kolesnikova, deren Arbeiten vor Kurzem vom M HKA – Museum van Hedendaagse Kunst Antwerpen angekauft wurden und die ihre noch junge Karriere in den genannten Projekten der ZIP-Gruppe begann.

Die Typography CCA ermöglicht eine unmittelbare Berührung und Auseinandersetzung mit zeitgenössischer Kunst. Als horizontale Struktur wird Wert darauf gelegt, dass Menschen ohne Zugang oder mit bisher nur wenig Kontakt zur Gegenwartskunst nicht verlacht, sondern im Gegenteil eingeladen werden, sich mit dieser auseinanderzusetzen, mitzureden, in der Bibliothek Bücher und Kataloge zu lesen, Kunstwerke zu entwickeln und zu realisieren, die dann in gut kuratierten Ausstellungen gezeigt werden, gemeinsam mit bereits arrivierten Künstler*innen. Mithilfe etwa des Garage Museum of Contemporary Art in Moskau, aber auch zahlreicher Botschaften und internationaler Partner*innen werden Künstler*innen und Kurator*innen aus unterschiedlichen Ländern nach Krasnodar eingeladen – stets auch mit der Intention, dass diese umgekehrt zur Entwicklung der jungen Kunstszene vor Ort beitragen.

Was das Finanzielle anbelangt, so wird das Kunstzentrum – für Russland ein seltenes Phänomen – von einer ganzen Reihe lokaler Firmen und Privatpersonen unterstützt, was dem Projekt zusätzlich Stabilität verleiht, da ein Generalsponsor nicht selten unter Druck gesetzt wird, wenn die inhaltliche Ausrichtung der geförderten Institution nicht auf Regierungslinie ist. Weit über das Finanzielle hinaus geht eine Kooperation mit dem führenden Moskauer Kunstzentrum Garage, die es etwa ermöglicht, Kurator*innen und Künstler*innen nach Krasnodar einzuladen oder die Bibliothek für zeitgenössische Kunst laufend zu ergänzen.

Wer sind nun die Künstler*innen der ZIP-Gruppe? Wer diesem immer noch jungen Kollektiv begegnet, dem fällt sofort die unglaubliche Offenheit und Herzlichkeit seiner Mitglieder auf – wahrlich junge Leute aus dem Süden Russlands, denn hier, in Rostow am Don oder eben Krasnodar, ist das ganz selbstverständlich: Es gibt lautes Leben auf den Straßen, belebte Cafés, Märkte und Innenhöfe, ein extravertiertes Flair – es ist eben nicht überall kalt und grau in Russland, vergessen wir das nicht.

Krasnodar ist im Übrigen und interessanterweise auch die Heimat eines zweiten international erfolgreichen Künstlergespanns, der Recycle Group – erwähnenswert, weil dieses Duo ganz auf eine internationale künstlerische Sprache setzt, sich auf den Diskurs von Technologie und Kunst einlässt und damit eine steile internationale Karriere geschafft hat. ZIP hat sich ein anderes, nicht minder ambitioniertes Ziel gesetzt, nämlich mit Kunst die eigene Stadt und die lokale Gesellschaft zu verändern, da zu sein für junge, talentierte, neugierige Menschen vor Ort.

Die Arbeit von ZIP dreht sich um Gemeinschaft, Selbstorganisation und Partizipation. Viele der zumeist großformatigen, temporären Arbeiten der Gruppe sind aus Holz und Metall gefertigte Skulpturen, die sich erst durch haptischen Kontakt – begehen, besteigen, benützen – erschließen. Die Arbeiten wollen aber nicht nur erforscht werden, sondern regen auch dazu an, nachzudenken, verstehen zu wollen, worum es geht – oder sich einfach an ihnen zu erfreuen.

Über ihre künstlerische Praxis sagen die Künstler:
„Der Drang, etwas zu bauen, kommt wahrscheinlich von
unseren Eltern. Unser Vater [der Subbotin-Brüder] ist Archi-
tekt, Evgenys Eltern sind beide Künstler. In unserer Kindheit
war stets alles irgendwie im Umbau, besonders unsere
Datsche im Dorf. Für uns ist die Arbeit mit Holz eine offene
Form des Wandels, ein Skizzieren eines Stücks Zukunft.
Darüber hinaus scheint uns ist die Verwendung von Holz ein
gutes Medium, um mit Menschen zu kommunizieren, die
kommen, um unsere Arbeiten zu betrachten." (ZIP-Kollektiv
im Gespräch mit dem Autor)
Was ihre persönliche Geschichte betrifft, so gehören die
Künstler*innen zu jener Generation, die in den 1990er- und
den frühen 2000er-Jahren aufgewachsen ist, in einer Zeit
der Anarchie, aber auch der Freiheit in Russland. Dieser
Generation ist zu eigen, dass sie Freiheit und Wandel
kennengelernt hat, sich aber genauso an ihre Kindheit in
einer sowjetischen Lebenswelt erinnern kann. Es ist eine
interessante Mischung aus Freiheitsdrang und kollektiver
Praxis, die hier zum Vorschein kommt – und funktioniert,
persönlich, künstlerisch und im sozialen Leben, wie das
Kulturzentrum Typography CCA beweist.

Inzwischen hat sich die Situation aufgrund des russischen
Angriffskriegs gegen die Ukraine grundlegend geändert,
wie Herwig G. Höller am 25. Mai 2022 im *Standard* berich-
tet: „Das Justizministerium, das deutlich spürbar auf
Zuruf des Inlandsgeheimdienstes FSB agierte, erklärte die
ursprünglich in einer Druckerei untergebrachte Institution
[Typography CCA] am 7. Mai zum „ausländischen Agenten".
Ein weiter laufender Betrieb gilt derzeit als ausgeschlossen.
Unter aktuellen Bedingungen wäre das für die Involvierten
mit zu hohen persönlichen Risiken verbunden."[1]

1 Herwig G. Höller, Gleichschaltung des Kulturbe-
triebs in Russland nimmt zu, *Der Standard*, 26.
Mai 2022. Online unter: https://www.derstan-
dard.at/story/2000135974514/gleichschaltung-
des-kulturbetriebs-in-russland-nimmt-zu.

Forensic Architecture

Forensic Architecture, formed by architect Eyal Weizman in 2010 at Goldsmiths, University of London, is a group of architects, film-makers, coders and journalists, that operates as a forensic agency and makes evidence public in different forums such as the media, courts, truth commissions, and cultural venues.

It is not exactly an art collective, as some people refer to it. Rather, they are a university research group that works with com-munities at the forefront of conflict all over the world. They develop architectural tools and techniques to gather evidence of human rights violations for use in national and international courtrooms, parliamentary inquiries, citizen tribunals, communi-ty forums, academic institutions and the media. They also pres-ent their findings in galleries and museums, when other sites of accountability are inaccessible. Forensic Architecture's work is indicative of the advent of a new kind of political art: one that is less interested in commenting on than intervening in political realities.

"Art has been very good in the last decades in problematizing the notion of truth, insisting that narratives are more complex than we are told, that art is about doubt. We want to show another pos-sibility of art—one that can confront doubt and uses aesthetic techniques in order to interrogate. We think that's what cultural institutions can and should be doing today. That is to say, an art exhibition is not only about beauty it is also about the truth." (FA)

Knochenarbeit

Seit über zehn Jahren
führen Forensic Architecture
akribische Untersuchungen
von Menschenrechtverletzungen
durch

Christian Höller

Sheikh Jarrah: Ethnic Cleansing in Jerusalem titelt eine der jüngsten Untersuchungen der interdisziplinären Investigativagentur Forensic Architecture (FA). Es ist die seit ihrer Gründung 2010 bereits 83. „investigation", wie sie ihre quasi-kriminologischen Unternehmungen bezeichnen. Im Fall von I.83, so die tabellarische Kurzbezeichnung, geht es um die Vertreibung palästinensischer Familien aus dem Jerusalemer Stadtteil Sheikh Jarrah, die anhand einer interaktiven Plattform nachvollziehbar gemacht wird. Wie üblich setzt sich das Ganze aus individuellen Zeugnissen, Social-Media-Postings, einer umfassenden digitalen Modellierung und einer menschenrechtlichen Gesamteinschätzung zusammen, welche die Relevanz der von keiner juridischen Instanz der Welt (und auch sonst kaum) wahrgenommenen Vorfälle ermessen helfen soll. Wie üblich auch geht es FA dabei nicht um die einseitige Anklage gegen einen wie immer gearteten Aggressor, sondern um die penible rekonstruktive Zusammenschau von Vorgängen, die sich der Weltöffentlichkeit weitgehend entziehen. Rechtswidrigkeit auf diese Weise zu benennen hat nichts mit ideologischer Parteilichkeit zu tun. Im Gegenteil: Wo immer eine ihrer Untersuchungen ansetzt, soll primär eine gravierende Unrechtslage unabhängig von Partikularinteressen so detailliert wie möglich vor Augen geführt werden. Schlüsse und Konsequenzen möge jede/r einzelne anhand der zu jedem „Fall" auf der FA-Website publizierten Evidenz ziehen. Bisweilen sind tatsächlich auch schon Gerichte aktiv geworden.

Begonnen hat alles 2005, als Architekt Eyal Weizman am Londoner Goldsmiths (Centre for Research Architecture) eine interdisziplinäre Plattform für damals zunehmend in den Blick tretende globale Menschenrechtsverletzungen gründete. 2010 formierte sich dann im Zuge eines Forschungsprojektes das Kollektiv Forensic Architecture. Den Ausgangspunkt bildete die Architektur – oder gebaute Umgebung allgemein – die als eine Art „recording device" in Bezug auf allerlei Gewaltakte, von Luftangriffen über gezielte Tötungen bis hin zu Terrorattacken, einer Neubetrachtung unterzogen werden sollte. Weizman machte sich in seiner zunächst punktuell angelegten Unternehmung das zunutze, was er als „forensische Wende" in einer Reihe von Feldern beobachtet hatte: die Hinwendung zu immer feinteiligerer materieller, auch medialer oder architektonischer Evidenz, welche die Zeugenschaft menschlicher Akteur*innen (oder sonstwie Involvierter) nicht ersetzen, aber doch in aufschlussreicher Weise ergänzt. So entstand der Plan einer „Gegenforensik", welche die Arbeit von staatlichen Institutionen konterkarieren und die dort häufig übergangenen bzw. ignorierten Unrechtsfälle dokumentieren soll. Oder besser: sie multimedial rezipierbar macht, insofern die Gruppe alle zur Verfügung stehenden digitalen Mittel, von Satellitendaten über Handy-Aufnahmen bis hin zu 3D-Modellierungs-Software, für ihre Fallrekonstruktionen einsetzt.

Das erste dieser Projekte (offiziell als I.2 geführt) betraf die Tötung des 2009 gegen den Mauerbau im Westjordanland demonstrierenden Palästinensers Bassem Abu Rahma. Dieser war, selbst unbewaffnet, von einer vom israelischen

Richard Helmer, Demonstration der Überlagerung von Gesicht und Schädel unter Verwendung der Fotos von Mengele und seines Schädels, Medicolegal Institute, São Paulo, Brasilien, Juni 1985

Militär (IDF) abgefeuerten Tränengasgranate getötet worden, was die IDF als Unfall hinzustellen versuchte. Auf Initiative des israelischen Bürgerrechtsanwalts Michael Sfard und der Organisation B'Tselem machte sich FA an die Aufarbeitung des Falls; diese widersprach eindeutig der Version der Armee, ja förderte zutage, dass der Schuss womöglich auf einen die Szene filmenden Aktivisten gerichtet war, der direkt neben dem Opfer stand. Bis heute wurde niemand vom obersten israelischen Gerichtshof, wo der Fall schließlich landete, zur Verantwortung gezogen.

Dass gegen – auch legistische – hochgerüstete Militärapparate kaum anzukommen ist, wenn es um Verstöße gegen Völkerrecht oder Menschenrechtskonventionen geht, ist FA bewusst. Was sie aber nicht davon abhält, mit ihren Untersuchungen wiederholt gegen die mächtigsten Armeen der Welt *zu Felde zu ziehen* (wenn man so sagen kann). Erst waren es die zwischen 2004 und 2014 vom US-amerikanischen Militär durchgeführten Drohnen-Angriffe, primär im pakistanisch-afghanischen Grenzgebiert (genannt „FATA"), bei denen unzählige Zivilist*innen ums Leben kamen, die FA zu einer Reihe von Projekten veranlassten (I.7 bis I.12). Meist wurden dabei anhand von architektonischen Beweismitteln – Löchern im Dach, weggerissenen Wänden, der Wirkung von Sprengköpfen – in Kombination mit Satellitendaten und vereinzelten Zeugenaussagen die Hergänge zu rekonstruieren versucht. Die grässlichen Angriffe „out of the blue", denen meist auch komplett Unschuldige zum Opfer fielen und für die nie jemand Rechenschaft ablegen musste, wurden so zumindest in das Weltgedächtnis zurückgeholt und sind im Detail auf der FA-Website einsehbar.

Das es hierbei nicht um ideologische Voreingenommenheit geht, zeigt sich daran, dass etwa auch Angriffe der russischen Armee auf zivile Ziele im syrischen Bürgerkrieg oder die russische Beteiligung am Krieg in der Ostukraine ab 2014, lange Zeit offiziell bestritten, nachgewiesen wurden (vgl. I.46). Erst kürzlich haben FA, im Rahmen einer neuen langfristigen Partnerschaft mit dem ukrainischen Center for Spatial Technology (CST), den Beschuss des Kiewer Fernsehturms durch russische Luftstreitkräfte am 1. März 2022 ins Visier genommen und die perfide Motivik dahinter aufzurollen versucht. Steht der Fernsehturm doch auf dem Gelände von Babyn Jar, jener zugeschütteten Schlucht, in der 1941 innerhalb von 48 Stunden mehr als 33.000 Jüd*innen den Nazi-Schlächtern zum Opfer fielen. (Während der deutschen Besatzung zwischen 1941 und 1943 sind, so schätzt man, insgesamt mehr als 100.000 Menschen in Babyn Jar ermordet worden.) Die Sowjetunion zeigte nie ein wirkliches Interesse daran, die grauenhaften Verbrechen aufzuarbeiten; und heute wird die Massengrabzone erneut Ziel staatsterroristischer Angriffe – eine Art des systematischen „Vergessenmachens", dem FA in diesem Projekt (I.82) entgegenwirken will.

Auch neo-nazistische Verbrechen und deren staatspolitische Dimensionen werden von FA immer wieder in Augenschein genommen. So stellte der Mord des sogenannten „NSU" (nationalsozialistischer Untergrund) 2006 an dem Kasseler Internetcafé-Betreiber Halit Yozgat den Gegenstand einer aufwändigen Untersuchung dar, die unter anderem auf der documenta 14 (2017) präsentiert wurde. Eines der schlagenden Ergebnisse war, dass der Verfassungsschutz-Mann Andreas Temme zum Tatzeitpunkt am Ort des Geschehens gewesen sein muss, also entweder Zeuge oder Mittäter war – was bis heute von keiner deutschen Behörde als untersuchenswert erachtet wird. Auch der rassistische Terrorakt in Hanau 2020, bei dem neun Menschen in einer Bar bzw. an einem benachbarten Kiosk ermordet wurden, wird in zwei neueren Projekten unter die Lupe genommen (I.77 und I.81). Die minuziösen Nachmodellierungen widerlegen Einschätzungen der Staatsanwaltschaft (wonach ein offener Notausgang keine Auswirkungen auf die Opferzahl gehabt hätte) bzw. zeigen Unstimmigkeiten beim polizeilichen Zugriff auf (dieser erfolgte erst fünf Stunden nach dem Terrorakt und zwei Stunden, nachdem der Angreifer sich selbst und seine Mutter erschossen hatte).

Dass die Aktivitäten von FA (kunst-)institutionell nicht folgenlos bleiben, beweisen die Kalamitäten rund um *Triple Chaser* (I.43), 2019 auf der Whitney Biennale präsentiert. Untersucht wird darin der Einsatz der gleichnamigen Tränengasgranaten, unter anderem an der US-mexikanischen Grenze, um nicht genehmigte Übertritte abzuwehren. Hergestellt werden diese Granaten von einer Firma namens Safariland, deren Eigentümer Warren B. Kanders zum Zeitpunkt der Biennale Vizedirektor des Whitney-Kuratoriums war. Der *Stand-Off* war gleichsam vorprogrammiert: FA zogen sich gemeinsam mit sieben anderen Künstler*innen vorübergehend von der Biennale zurück, nachdem von Seiten des Museums keine Reaktion auf die Enthüllung erfolgt war; Kanders trat schließlich zurück und kündigte an, sich von jenen Firmenteilen, die für die Tränengasproduktion zuständig sind, trennen zu wollen – was bis dato aber immer noch nicht geschehen ist.

Zu den Leidtragenden des *Triple-Chaser*-Einsatzes zählen auch zahlreiche Demonstrierende, die seit 2020 im Zuge von Black-Lives-Matter-Kundgebungen auf die Straße gehen. *I.40 – Police Brutality at the BLM Protests* enthält ein kleines Panoptikum solcher Übergriffe auf unbewaffnete bzw. wehrlose Kundgebungsteilnehmer*innen, großteils auf Handyaufnahmen basierend – ein hochbrisanter Schauplatz von „racialized violence". Derlei rassistische Gewalt bildet, allgemeiner verstanden, eines der hartnäckigen Hintergrundszenarien, das sich durch so gut wie alle Untersuchungen von FA zieht, egal ob es um Ökozid in Indonesien, Pushbacks an den EU-Außengrenzen oder die vielen humanitären Katastrophenfälle im Mittelmeer geht, die seit 2011 von der eigens gegründeten Unterabteilung Forensic Oceanography aufgearbeitet werden. Auch einen Berliner Ableger – FORENSIS – gibt es seit 2021, benannt nach einer gemeinsam ausgerichteten Ausstellung im Berliner HKW 2014.

Weizman und sein Team setzen bei all dem auf die Vielseitigkeit und (digitale, mediale etc.) Erweiterbarkeit der „forensischen Ästhetik" – ein Begriff, der sich von den

Untersuchungen der Knochenreste des KZ-Arztes Josef Mengele in den 1980er-Jahren herleitet.[1] Die Idee dahinter ist, bewusst mit affektiven Bildern zu operieren – auf eine Weise, die nicht manipulativ ist, sondern aus der Vielteiligkeit verfügbarer Bildpartikel und sonstiger materieller Spuren ein „gegenforensisches" Panoramabild, so löchrig es auch sein mag, generiert. 2021 hat Weizman gemeinsam mit dem Medientheoretiker Matthew Fuller die zugrundeliegende Programmatik in dem Buch *Investigative Aesthetics* zusammenzufassen versucht. Benannt werden darin zwei Hauptstoßrichtungen, wie sie sich auch in sämtlichen Einzeluntersuchungen von FA wiederfinden: einerseits konfliktbeladenen „Commons" gegen alle staatliche Monopolisierung (oder Partikularisierung) Geltung zu verschaffen; andererseits einem multiperspektivischen „Truth-Telling" gegen jede institutionelle Verzerrung (oder Einschüchterung) zum Durchbruch zu verhelfen. FA hat sich diesem Programm mit allen ihnen zur Verfügung stehenden Mitteln verschrieben. Auch wenn dies im Einzelfall penibelste – und oft aneckende – Knochenarbeit bedeutet.

forensic-architecture.org

1 Vgl. Eyal Weizman & Thomas Keenan, *Mengele's Skull*, 2012.

Bar du Bois

Bar du Bois hat in ihrem mehr als 10-jährigen Bestehen viele Auftritte absolviert: Als Künstlerkollektiv, kuratorisches Team und physisches Kunstobjekt, als Ausstellungsformat zu Gast in Institutionen, als Lokal und Veranstaltungsort für Konzerte, Performances, Panel Discussions, Weihnachtsfeiern und Bingo-Abende. Gegründet um den White Cube zu durchbrechen, hat Bar du Bois ab 2013 am Bauernmarkt einen Ausstellungsraum als Bar bzw. eine Bar als Ausstellungsraum betrieben. Um ein Kernteam gruppierten sich Freund*innen, Helfer*innen und Unterstützer*innen. Der Plan: Kunst und Leben in Form von performativ gebrochenen Ausstellungsformaten zusammenkommen zu lassen. Die künstlerischen Beiträge zu dieser wandelbaren Installation waren ebenso praktisch integriert: Gläser, Sitzgelegenheiten, Aschenbecher, Flaschenöffner… diese Bar-Installation hat auch noch als Gastgeber für wechselnde Ausstellungen gedient. Die Rolle als Gastgeber ist eine Gemeinsamkeit zwischen der Gastronomie und dem Kunstraum.

Genau so vielfältig wie diese Formen des Auftritts sind auch die Erwartungen und Bedürfnisse der Zusammenarbeit im Spannungsfeld zwischen institutioneller Professionalisierung und anarchistischer Improvisation. Manche Ausstellungen wurden in einer Nacht ausgedacht und aufgestellt, andere hatten mehr als ein Jahr Vorlaufzeit.

Einige Künstler*innen brauchen viele Informationen, viel Planung und viel Zeit. Andere brauchen nur einen Schlüssel, legen einfach los, und legen noch einen drauf: Ich habe soundso auch noch eingeladen. Oft fragen wir bei Künstler*innen nach einer bestimmten Arbeit, die ist dann aber aus irgendwelchen Gründen gar nicht verfügbar und man entwickelt gemeinsam etwas Neues. Ein bisschen gelenkter Zufall, oder: Dem Zufall zum Glück verhelfen.

Unser Beitrag zu *Loving Others* fügt sich genau in diese Arbeitweise des gelenkten Zufalls: Wir definieren ein Framework, in dem alle tun können, wie sie wollen. Jedenfalls so lange uns das passt.

Das hinterleuchtete Deckengemälde im Stiegenhaus wird in gemeinsamen Sessions mit Freund*innen des Hauses auf Folie gemalt. Offensiv-invasiv, prä-pandemisch, prä-digital, spontan und doch ambitioniert, oder sollte man sagen: größenwahnsinnig.

Die Automaten-Arbeiten spielen mit dem Glück. Wie in einer künstlerischen Karriere können die Besucher*innen ihr Glück am einarmigen Banditen oder am Greifautomaten herausfordern. Bloß nicht verzagen, einfach mehr Geld reinstecken. Vielleicht klappt's ja beim nächsten Mal.

Ökonomien provozieren

Zur künstlerischen
Praxis von SUPERFLEX[1]

Barbara Steiner

1998 meldeten SUPERFLEX und der Ingenieur Jan Mallan zwei dänische Patente an: „Plants for anaerobic processing of organic waste" und „Automatic pressure equalisation system for process gases from pressure chambers". Sie bildeten die Grundlage einer simplen, tragbaren Biogasanlage, entwickelt zusammen mit dänischen und afrikanischen Ingenieur*innen für einen kleinen Abnehmer*innenkreis lokaler Bäuer*innen in Tanzania, Thailand und Kambodscha. Ebenfalls 1998 wurde Supergas als Aktiengesellschaft in das dänische Handelsregister eingetragen – mit den Zielen „Entwicklung", „Patent", „Produktion" und „Verkauf von Biogasbehältern und angeschlossener Technologie". Im Unterschied zu den meisten damaligen Biogasanlagen auf dem Markt war jene von SUPERFLEX auf die Anforderungen und Möglichkeiten kleiner Wirtschaftssysteme hin ausgerichtet, die nicht im Fokus großer Unternehmen liegen. Das System sollte genügend Energie zum Kochen und zur Beleuchtung zur Verfügung stellen und Energieautarkie für Nutzer*innen in Regionen gewährleisten, die nicht auf gut ausgebaute Infrastrukturen einer Energieversorgung zurückgreifen können.[2] 1999 bzw. 2000 gründete die Künstlergruppe mit SUPERFLEX und Superchannel zwei weitere GmbHs.

Diese realen Firmengründungen sind auf den ersten Blick komplett außerhalb des Kunstfeldes angesiedelt. Mitgründer*innen, Unterstützer*innen und Nutzer*innen stammen aus den Bereichen der Technologie, Wirtschaft und der Entwicklungshilfe so wie aus dem Umfeld von in Tanzania und Thailand engagierten NGOs und lokalen Bäuer*innen. Die Eckdaten deuten eher auf die Gründung eines sozial engagierten Startups als auf eine künstlerische Unternehmung hin. Doch ist es *auch* eine solche, wobei ein klassisch objektzentrierter Werkbegriff durch einen umfänglich angelegten Prozess ersetzt wird und die Zusammenarbeit mit anderen, Patentanmeldungen, Unternehmensgründungen und Anwendungen vor Ort umfasst.

Während des Studiums begannen Bjørnstjerne Christiansen, Jakob Fenger und Rasmus Rosengren Nielsen sich für unternehmerische Strukturen, deren Funktionsweisen, aber auch für Unternehmensidentitäten zu interessieren. „SUPERFLEX was like an allover company name", so Jakob Fenger in einem Interview 2003.[3] „Super = alles überragend" – vor diesem Hintergrund betrachtet, ist die Wahl eines solchen Namens auch als eine augenzwinkernde, übertreibende Nachahmung einer gängigen Marketingpraxis zu sehen. Konkret geht der Name des Kollektivs auf eine Fähre zurück, die „Superflex Bravo" hieß. Die drei Künstler hatten damit nicht nur ihren Gruppennamen gefunden, sondern angesichts der Overalls der Crew auch Branding-Strategien entdeckt.[4] In ihren ersten Projekten machten sich die Künstler umgehend die Wirkung eines „Corporate Look" zu eigen. Mit dem Gestalter Rasmus Koch, im kommerziellen ebenso wie im kulturellen Bereich tätig, erarbeitete die Gruppe wenig später mit Superdesign ein Tool – eine systematische Auseinandersetzung mit Corporate Design/Branding und eine ästhetische Strategie für praktische Anwendungen. Dieses

Tool reiht sich in eine Reihe weiterer ein, die von SUPERFLEX entwickelt, verwaltet und anderen zur Verfügung gestellt wurden und werden.

Die kollektive Anwendungs- und Weiterentwicklungspraxis von Kunstwerken als „Tools" weist Ähnlichkeiten mit dem Open-Source-Prinzip auf. Ursprünglich als Reaktion auf die Kommerzialisierung von Software entstanden, ist Open Source heute eine weltweite Bewegung, die über den Software-Bereich hinaus neue Formen der Kooperation und des Gemeinsinns verfolgt, sich gegen eine Ökonomisierung des Wissens und gegen restriktiv gehandhabte, kommerziell orientierte Urheberrechte wendet. Das Open-Source-Prinzip erlaubt es, sich mit anderen zu verbinden, Wissen und damit Entwicklungskosten zu teilen und auf diese Weise sogar Marktanteile zu gewinnen. Das heißt, es handelt sich auch um eine alternativ funktionierende ökonomische Praxis.

Mit den Tools verzahnen SUPERFLEX soziopolitisches mit wirtschaftlichem Handeln, ästhetische Strategien und diskursive Auseinandersetzungen – nicht zuletzt über die gesellschaftliche Relevanz von Kunst. Im Prinzip ist SUPERFLEX selbst ein Tool, wie Rasmus Rosengren Nielsen, einer der Gründer, betont: „SUPERFLEX offers me the possibility to work with different things. It is like a frame or a tool. We have different interests, we are three different people and we all can use this frame or tool to work with."[5] Insofern folgt auch die Unternehmensgründung von SUPERFLEX im Jahr 1999 der Tools-Logik.

ASYMMETRIEN UND UNAUSGEWOGENHEITEN
2002 präsentierten SUPERFLEX in einer Ausstellung im Rooseum in Malmö ihre Tools. Im Rahmen ihres Biogas Projekts wurde unter anderem eine in Thailand nachgebaute PH5 Lampe gezeigt. SUPERFLEX hatten Poul Henningsens 1958 entwickelte Lampe für „jedermann"[6] als Lichtquelle für thailändische Familien und Einzelverbraucher*innen adaptiert. Zusammen mit einem thailändischen Designer wurde diese an die Produktionsbedingungen vor Ort angepasst, wobei Material und Ausführung den zur Verfügung stehenden Möglichkeiten in Thailand entsprachen. Hintergrund dieses Projektes ist ein Aufenthalt von SUPERFLEX in Bangkok. Die Künstler begannen sich für die thailändische CopyIndustrie[7] zu interessieren und das Tool Supercopy zu entwickeln. Neben der Supercopy/Biogas PH5 Lamp entstand Supercopy/Lacoste, eine Kollektion von in Thailand gefertigten Lacoste-T-Shirts, auf denen in großen Buchstaben der Schriftzug Supercopy gedruckt war.[8] Mit diesem Tool vollziehen SUPERFLEX mehrere kulturelle, soziale und ökonomische Transfers von der „ersten" in die „dritte" Welt und zurück – inklusive der mit dieser Hierarchisierung verbundenen Vorurteile.

Es findet ein Wechsel von teurer Designikone zur vermeintlich minderen Kopie, aber auch zum Objekt mit täglichem Gebrauchswert, und von der rechtlich geahndeten Raubkopie zum anerkannten Kunstwerk von SUPERFLEX statt. Angesichts der Supercopy/Biogas PH5 Lamp und anderer Kopien stellt sich die Frage, was „minderwertig" bedeutet, denn ein kopierter Gegenstand kann für jene Träger*innen, die sich das Original nicht leisten können, durchaus zum begehrten Statussymbol werden.

SUPERFLEX bringen mit Supercopy Dynamik in festsitzende Kategorisierungen und provozieren Umwertungen. Weitere Fragen, wie etwa nach Nutzungs- und Verwertungsrechten von Wissen, Ressourcen und Gütern, tauchen auf, danach, wer diese besitzt und wen diese ausschließen. Unter Verkehrung von Argumenten pro Schutzrechte argumentieren SUPERFLEX, dass Kopien den Bekanntheitsgrad des Originales erhöhen und das Original noch begehrenswerter machen würden. Damit fordert die Künstlergruppe zwangsläufig rechtliche Regularien heraus, die die Vervielfältigung, Verbreitung und den Austausch kultureller Inhalte und Produkte durch eine Vielzahl an Schutzrechten wie Urheberrecht, Geschmacksmusterrecht, Marken und Patentrechte etc. unterbinden sollen. Konflikte mit jenen, die ihre Nutzungs- und Verwertungsrechte gefährdet sehen beziehungsweise öffentliche Debatten darüber scheuen, sind die Folge.

DIE MACHT DES OBJEKTS[9]
Eine besondere Rolle im Werk von SUPERFLEX spielen (ästhetische) Objekte. In ihnen werden globale Unbalanciertheiten beziehungsweise Schieflagen sichtbar und finden Konflikte einen materiellen Ausdruck. Das Interesse der Künstler an den (ästhetischen) Objekten ist sowohl anthropologisch als auch künstlerisch begründbar. Anthropologisch gesehen schreiben sich in von Menschen genutzten Dingen soziale Asymmetrien und Wertsetzungsprozesse ein. Denn Dinge, im Sinne konkreter und handhabbarer Manifestationen des Materiellen, besitzen spezifische Eigenschaften, beschränken, stimulieren oder produzieren Handlungen, Deutungen und Erfahrungen. Vor diesem Hintergrund liegt es nahe, sich auf das Feld materieller Kulturen zu begeben, um Wertsetzungen zu verschieben. Die künstlerische Begründung hat mit ästhetischen, materiellen und kulturellen Sensibilisierungen im Kunstfeld selbst zu tun. Dabei wird ein klassischer Werkbegriff – bei dem das materielle Objekt im Zentrum der Aufmerksamkeit steht – ausgeweitet: Den Objekten kommt bei SUPERFLEX kein herausragenderer Stellenwert zu als anderen Faktoren. Sie sind in konzeptuelle und materielle Überlegungen, in transkulturelle sowie transdisziplinäre Zusammenhänge und Prozesse eingebettet. Es geht also bei SUPERFLEX nicht nur um Artefakte, sondern vor allem um deren Relationen zueinander, um Entscheidungen und Prozesse, die zu den Objekten führen, und um Ereignisse, Diskurse, Erfahrungen, Anwendungen und auch Umwertungen, die von ihnen ausgelöst werden. Mit anderen Worten: Sie sind Teil einer Praxis, verstanden als Handlung, die gesellschaftspolitische, künstlerische, soziale, materielle und diskursive Aspekte umfasst.

Ein Beispiel: 2017 zeigte die kommerzielle Galerie von Bartha in Schanf (Schweiz)[10] Hospital Equipment von SUPERFLEX. Diese voll funktionsfähige Ausstattung eines Operationssaals wurde im weißen Ausstellungsraum zusammen mit

einem Foto der Installation präsentiert. Gekauft werden konnte jedoch lediglich die großformatige Fotografie und ein Echtheitszertifikat. Nach Ausstellungsende wurde die Ausstattung in das Salamieh Krankenhaus in Syrien transportiert, um dort für Operationen genutzt zu werden. Damit brachten SUPERFLEX das „Readymade" in die medizinische Nutzung zurück, erfüllten aber auch Erwartungen einer wohlhabenden Sammler*innen-Klientel: Geboten wurden eine ethisch engagierte und ästhetisch überzeugende Setzung, ein Verweis auf die Kunstgeschichte (Marcel Duchamp)[11], die Inbesitznahme eines ästhetischen Objekts (Foto) und nicht zuletzt ein gutes Gewissen. In der Arbeit verbindet sich Social Funding mit dem Erwerb eines konzeptuellen Kunstwerks, wobei die gerahmte großformatige Fotografie gleichermaßen Stellvertreterin und eigenständiges Artefakt ist. Diese wie auch andere Arbeiten nutzen strategisch Mechanismen des Kunstbetriebs und damit verbundene Erwartungshaltungen, um einen Prozess zu initiieren, in dem sich – einem Perpetuum mobile gleich – fortlaufend Erwartungen, Bedeutungen und Wertzuschreibungen verschieben.

WERTSTEIGERNDE MASCHINEN

Bereits das erste Tool von SUPERFLEX, Supergas, setzte bei der Umwertung ökonomischer Verhältnisse an. Ausgehend von „small scale economy is big scale economy" griffen SUPERFLEX dabei Anregungen von Yunus und der von ihm mitinitiierten Grammeen Bank in Bangladesch auf: Deren System der Mikrokredite gewährleistet finanzielle Unterstützung für Kleinstunternehmen. Als Marktteilnehmer*innen treten die Bäuer*innen aus einseitigen ökonomischen Abhängigkeitsverhältnissen und ihrer Rolle als Bittsteller*innen heraus. Sie sind nicht länger „Verfügungsmasse", sondern aktive Subjekte, die Bedürfnisse artikulieren und wirtschaftliche Entscheidungen treffen. Als potenzielle Kund*innen gewinnen sie, auch aufgrund ihrer großen Zahl, sogar Marktmacht.[12] Daran knüpfen SUPERFLEX an: „Small scale economy is actually large scale economy", so Jakob Fenger. „The reason that you can hardly find a suitable gas lamp is not that they are complicated to make but simply the lack of interest from bigger companies in this market. [...] Obviously, if somebody starts to develop wellfunctioning products for poor people, then there is an enormous market with millions of consumers. And this would change the living conditions for a lot of poor people and could also make a lot of sense from a business point of view."[13] In Supergas verbinden sich entsprechend „big scale economy" und „small scale economy". Lokalen Bedürfnissen und individuellen Interessen wird Raum gegeben, doch diese werden nicht losgelöst von überindividuellen, globalen Wirtschaftsinteressen betrachtet. Gleichzeitig exponiert das Tool Supergas verschiedene Effizienzüberlegungen, lässt westliche Wertmaßstäbe und Bewertungen auf jene vor Ort treffen. Dadurch gelingt es SUPERFLEX auch bei diesem Projekt, strukturell eingefrorene Asymmetrien in Bewegung zu bringen und darüber hinaus deutlich zu machen, dass Wert in einem Spannungsfeld zwischen Individuen, sozialen Gruppen und institutionellen Ordnungen wie Märkten, zwi-

schen unmittelbarem Gebrauch und langfristiger Investition und der qualitativsymbolischen Bedeutung bestimmter Dinge für bestimmte Akteur*innen entsteht.[14]

Zu den Faktoren der SUPERFLEX'schen Umwertungsmaschinerie zählen die Aufkündigung des Ware-Geld-Verhältnisses (Free Shop[15]), der Wert des Geldes selbst (Money Exchange[16]), aber auch das Vorenthalten des Werts (Lost Money[17]). Die drei hier erwähnten Projekte unterbrechen den Automatismus von Austauschverhältnissen, weil der Einkauf ohne Bezahlung abgewickelt wird, die Währung gefälscht oder das Geldstück auf dem Boden festgeschraubt bzw. festgeklebt ist und sich nicht lösen lässt. Dies kann zu einem Akt der Aggression führen, wie Lost Money/Handful im Kunsthaus Graz zeigt. Bereits kurz nach der Montage 2021 wurden die Euro-Münzen von geringem monetären Wert mit hohem Aufwand gewaltsam entfernt und zerstört. Nach der Veröffentlichung des Falles und einer weiteren Installation der Münzen wurden diese erneut aus ihrer Verankerung gerissen. Sichtbar blieben die Löcher im Boden und die Reste der Münzen.

ERSCHÜTTERUNG, ZUSAMMENBRUCH UND NEUBEGINN

Der Ökonom Hyman Minsky vertrat bereits in den 1960er-Jahren die Hypothese, dass dem Kapitalismus Instabilität innewohnt. In vielen Texten widmete er sich den Struktureigenschaften des Finanzsystems, der spekulativen Natur der Finanzmärkte und -instrumente, die endogene destabilisierende Kraft entwickeln können. Für Minsky waren daher Finanzkrisen keine Anomalie oder Störung, sondern die Regel in kapitalistischen Volkswirtschaften.[18] Auch wenn seine Hypothese lange kein Gehör fand – zu sehr dominierte die Vorstellung von sich selbst regulierenden, effizienten, im Gleichgewicht stehenden Märkten – erhielten Minskys Schriften in der Finanzkrise ab dem Jahr 2007 große Aktualität.

Eine Reihe von Arbeiten von SUPERFLEX setzen bei der Instabilität eines globalen Finanzkapitalismus an, gehen seinen gesellschaftlichen Auswirkungen, seiner Erschütterung und auch seinem Zusammenbruch nach. Entsprechend dem Ausstellungstitel Sometimes As A Fog, Sometimes As A Tsunami dringt der Kapitalismus in jede Ritze, jeden Winkel der Gesellschaft ein, manchmal als mächtige, zerstörerische Welle, manchmal in Form feinster Aerosole. Während Bankrupt Banks (2013), unmittelbar an die Finanzkrise 2008 anknüpft, die mit der Insolvenz der Investmentbank Lehman Brothers ihren Höhepunkt erreicht hatte und in der Folge eine Reihe von weiteren Banken mit sich riss, verbindet sich in Flooded McDonalds (2009), der Kollaps eines kapitalistischen Systems mit jenem der Natur. In diesem Film trifft globaler Fastfood-Konsum auf die Folgen des Klimawandels. Die McDonald's Corporation, Franchisegeber von weltweit vertretenen Schnellrestaurants und nach wie vor der umsatzstärkste Fast-Food-Konzern der Welt, wird hier zum Stellvertreter eines fragwürdigen Systems kapitalistischer Prägung, das buchstäblich weggeschwemmt wird, und mit ihm grausame Praktiken in den Zucht und Schlachtfabriken,

SUPERFLEX
Flooded McDonald's, 2009
Videostill, 21 min

Plastikverpackungen und Niedriglöhne. *Beyond The End Of The World* nimmt die Ignoranz des Klimawandels in den Blick: Der großformatige Film zeigt die überschwemmten Vorstandstoiletten des Bonner Hauptsitzes der Klimarahmenkonvention der Vereinten Nationen. Die UNFCCC in Deutschland ist dabei vom gestiegenen Meeresspiegel genauso betroffen wie die ärmeren Weltregionen. Doch die dystopisch anmutenden Szenarien tragen auch Keime des Zukünftigen in sich. Die Ruinen der Menschheit werden zur Infrastruktur für künftige (nicht menschliche) Bewohner*innen der Erde – so das von SUPERFLEX angedeutete Szenario. Wirft man einen genaueren Blick auf die überfluteten Reste der menschlichen Zivilisation, so lassen sich erste Schritte eines neuen Evolutionsprozesses imaginieren. In der Algensuppe, Grundlage des Lebens auf diesem Planeten, deutet sich eine aufkommende nachmenschliche Realität an. Der Zeithorizont wechselt: Ein auf schnelle Gewinne ausgerichteter Finanzkapitalismus wird durch einen langsamen evolutionären Prozess ersetzt. Die Spezies Mensch mag verschwinden, mit der globalen Erwärmung wird der steigende Wasserspiegel das Land erneut überfluten, zusammen mit den von Menschen gemachten Strukturen und Infrastrukturen.

ONE TWO THREE SWING!

2017 wurden SUPERFLEX von der Tate Modern in London eingeladen, eine Arbeit für die Turbine Hall und den Außenraum zu entwickeln. Dies folgte dem institutionellen Anliegen, sich mehr mit dem urbanen Umraum zu verbinden. Die Künstlergruppe zog mit ihrem Projekt *One Two Three Swing!* den Raum der Turbine Hall nach außen beziehungsweise den Außenraum nach innen.[19] Modulare, dreisitzige Schaukeln wurden durch eine orangefarbene Zickzacklinie miteinander verbunden, schlängelten sich durch die Turbinenhalle und setzten sich südlich, außerhalb des Gebäudes fort. Die Linie wurde an bestimmten Stellen (überraschend) unterbrochen, überwand Hindernisse, verband Dinge, Menschen, Orte, Kulturen und Ökonomien und war – zumindest in der Vorstellung – unendlich fortsetzbar über den Stadtteil, London und Großbritannien hinaus.

Den Boden der Turbinenhalle bedeckte ein Teppich, dessen Farben von britischen Pfund-Banknoten abgeleitet waren, und unter der Decke bewegte sich ein riesiges Pendel hin und her. Pendel und Teppich versetzten die Besucher*innen in einen hypnotischen, apathischen Zustand,[20] während die Schaukeln dazu einluden, exakt diesen Zustand zu durchbrechen und das transformative Potenzial der Bewegung zu erproben. Mit ihrem „hypno-therapeutic setting" materialisierten SUPERFLEX einen Zustand der Welt, der von Instabilität (ökonomisch, politisch, ökologisch) bei gleichzeitigem Handlungsstillstand gekennzeichnet ist, und boten mit den Schaukeln gleichzeitig eine Alternative an. Schwang man zu dritt, hebelte die kollektive Energie die Schwerkraft aus und stellte Naturgesetze, wie sie auch dem Pendel zugrunde liegen, zumindest temporär infrage. Aus dem gemeinsamen Handeln (Schaukeln) erwuchs eine potenzielle Energie, die – im großen Maßstab betrieben – durchaus die Rotation der

Welt ändern könnte und damit einen „global change through collective movement" imaginieren lässt[21] – unter der Voraussetzung, dass alle im gleichen Moment etwas gleichzeitig tun, schaukeln, springen etc. Vor diesem Hintergrund wird *One Two Three Swing!* auch zu einer Metapher einer Verbundenheit, wie man mit kollektiver Energie den Lauf der Welt verändern könnte – allerdings ohne vorher sagen zu können, welche Ergebnisse ein solches gemeinsames Handeln zeitigen würde.[22]

Das transformatorische Potenzial von *One Two Three Swing!* erfasste die Tate Modern selbst: Da die Schaukeln – öffentlich sichtbar – montiert und mit einem Orts und Datumsstempel versehen wurden, verwandelte sich die Turbinenhalle im buchstäblichen und übertragenen Sinne in einen Produktionsort und auf diese Weise in einen Ort der Wertgenerierung.[23] Es entstand ein Produkt und damit materieller, symbolischer und – im Moment der freudvollen Nutzung – individueller Wert. Sowohl Institution als auch Rezipient*innen wurden – wie bei anderen Projekten von SUPERFLEX auch – unmittelbar in den Prozess der Wertgenerierung hineingezogen. Indem die Schaukelnden real und metaphorisch kollektive Energie erzeugten, schloss das Projekt nicht zuletzt auch an die einstige Funktion des Gebäudes als Elektrizitätswerk (Bankside Power Station) an.

Inzwischen wurde die Arbeit auch an weiteren Orten umgesetzt, wie etwa am Dora Observatory in der entmilitarisierten Zone zwischen Nord und Südkorea. Dort bekam die potenziell verändernde Kraft des Gemeinsamen eine ungleich größere symbolisch-politische Bedeutung als in London, wo das Potenzial eines kollektiven Zusammenwirkens eher spielerisch-abstrakt erforscht wurde. Im Grunde genommen ist *One Two Two Three Swing!* ein Projekt, das zwischen, innerhalb und außerhalb von öffentlichen Räumen und Institutionen weltweit angesiedelt ist. Rezeption und daraus erwachsende Möglichkeiten fallen – je nach Kontext – anders aus. In der Kunstinstitution wird *One Two Two Three Swing!* als installatives Kunstwerk wahrgenommen und auch als solches diskutiert und genutzt. Außerhalb sind die Schaukeln einfach Spielgeräte. In der entmilitarisierten Zone zwischen Nord und Südkorea wurden sie hingegen zu einem hochgradig politischen Symbol der Hoffnung, Bewegung in den erstarrten Koreakonflikt zu bringen. So mag es nicht überraschen, dass ausgerechnet diese Arbeit von SUPERFLEX im nationalen südkoreanischen Fernsehen aus Anlass des Treffens von Donald Trump und Kim Jung-un zu sehen war.[24]

Die Entscheidungen, die zur Platzierung einer Arbeit in einem bestimmten Kontext führen, sind steuerbar, Rezeption und Nutzung hingegen nicht. Dies führt zurück zum Ausgangsgedanken, der allen Kunstwerken von SUPERFLEX zugrunde liegt. SUPERFLEX schaffen mit ihren Arbeiten Werkzeuge und damit Strukturen, die potenzielle Aktivierungen durch andere mitdenken, ohne zu wissen, wie diese im Einzelfall ausfallen. Wenn ein Gründungsmitglied von SUPERFLEX sagt, das Prinzip sei stets gewesen: „I am [...]

not important", dann ist dies mehr als nur bloßes Lippenbekenntnis. Bjørnstjerne Christiansen, Jakob Fenger, Rasmus Rosengren Nielsen treten nicht als Individuen in Erscheinung, sie haben SUPERFLEX ins Leben gerufen. Heute ist SUPERFLEX ein Unternehmen, ein Kollektiv und eine Praxis, das sich ausgehend von seinen Gründern erweitert hat und temporär immer wieder in anderer Formation auftritt – auch im Sinne einer kollektiven Bewegung von Energien – vergleichbar mit *One Two Two Three Swing!*: „It [SUPERFLEX] sort of multiplies itself, almost like the bacteria, and suddenly it is not just us but there are a lot of other threeseater swings in the line which create a sort of momentum that is bigger than the three people who started it."[25]

SUPERFLEX

wurde 1993 von Jakob Fenger, Bjørnstjerne Christiansen und Rasmus Rosengren Nielsen gegründet. Als erweitertes Kollektiv gedacht, haben SUPERFLEX immer wieder mit den unterschiedlichsten Mitarbeiter*innen zusammengearbeitet, von Gärtner*innen über Techniker*innen bis hin zu Teilen des Publikums. Die Werke, die sich mit alternativen Modellen zur Schaffung von gesellschaftlicher und wirtschaftlicher Organisation befassen, haben bereits in Form von Energiesystemen, Getränken, Skulpturen, Kopien, Hypnosesitzungen, Infrastrukturen, Gemälden, Gärtnereien, Verträgen und an öffentlichen Orten Gestalt angenommen. Seit der Eröffnung des preisgekrönten Parks Superkilen im Jahr 2011 waren SUPERFLEX, die innerhalb und außerhalb von Ausstellungsräumen arbeiten, an großen Projekten im öffentlichen Raum beteiligt. Bei diesen Projekten geht es häufig um Partizipation und die Berücksichtigung von Beiträgen der lokalen Bevölkerung, Expert*innen und Kindern. Die Vorstellung von Zusammenarbeit wird aber noch weiter gefasst und in neuesten Werken ist man bestrebt, auch andere Arten einzuschließen. SUPERFLEX arbeiten an einer neuen Form der Stadtentwicklung, die Aspekte von Pflanzen und Tieren einbezieht und darauf abzielt, die Gesellschaft zu einem artenübergreifenden Zusammenleben zu bewegen. Für SUPERFLEX könnte die beste Idee von einem Fisch kommen.

Jakob Fenger
Bjørnstjerne Christiansen
Rasmus Rosengren Nielsen
Malene Natascha Ratcliffe
Mikael Brain
Adam Hermansen
María José Félix Díaz
Steven Zultanski
Angela Ma Adeix
Kristian Pedersen

1 Es handelt sich um eine von Rhea Tebbich gekürzte Version des Textes *Ökonomien provozieren. Zur künstlerischen Praxis von SUPERFLEX*, erschienen in: Barbara Steiner (Hg.), *SUPERFLEX*, Wien: Verlag für moderne Kunst 2022, S. 95 ff.

2 Die orangefarbene Anlage produziert Biogas aus organischem Material, d. h. aus menschlichen und tierischen Exkrementen. Für eine bescheidene Summe kann eine solche Biogasanlage erworben werden. Die Anlage stellt aus dem Dung von zwei bis drei Rindern täglich ca. 4 m³ Biogas her. Mit dieser Menge können acht bis zehn Personen kochen und abends eine Gaslampe betreiben.

3 Jakob Fenger, in: *SUPERFLEX: Tools*, hg. v. Barbara Steiner, Köln: 2003, S. 230. Im skandinavischen Kontext sind Bezeichnungen, die „super" im Namen tragen, generell nicht ungewöhnlich.

4 Die Künstler trugen bei mehreren Projekten Overalls mit dem Schriftzug SUPERFLEX auf dem Rücken. Das Logo – S – wurde vom Designer und Künstler Per Arnoldi 1995 entworfen.

5 Rasmus Rosengren Nielsen, in: *SUPERFLEX: Tools*, 2003, S. 166.

6 Inzwischen ist die PH5 zum Designklassiker avanciert und das Original zum teuren Sammlerstück geworden.

7 Die Copy-Industrie wird einerseits von westlichen Unternehmen genutzt, werden doch Luxusprodukte häufig in höheren Auflagen ebendort produziert, und andererseits bekämpft, wenn nicht autorisierte, vorgeblich minderwertige Kopien zirkulieren.

8 Diese Kollektion wurde in Kooperation mit Hansenmadsen (einer Textildesign-Gruppe in Kopenhagen) 2002 auf der Copenhagen Fashion Fair präsentiert.

9 We strongly believe in the power of an object!, in: *SUPERFLEX, One Two Three Swing!*, Hyundai Commission, Kat. Tate Modern, London: 2018, S. 79.

10 Die Galerie von Bartha befindet sich in der Scheune eines alten Patrizierhauses in Schanf. Der 2006 eröffnete White Cube inmitten der Engadiner Alpen ist ein Raum, der ausgewählten Künstler*innen zur Verfügung steht.

11 SUPERFLEX sprechen hier von einem Duchamp'schen *Readymade upside down*, Vgl. SUPERFLEX in conversation mit Donald Hyslop, in: *SUPERFLEX, One Two Three Swing!*, 2018, S. 65.

12 In diesem Zusammenhang haben SUPERFLEX mit SUPERGAS auch Vorstellungen von Entwicklungshilfe verändert.

13 Jakob Fenger, in: *SUPERFLEX: Tools*, 2003, S. 233 f.

14 Zusammenfassung eines Absatzes aus: Derix, Gammerl, Reinecke, Verheyen, *Der Wert der Dinge*, 2016, S. 400.

15 Seit 2003 wurden Free Shops unter anderem in Deutschland, Japan, Polen, Dänemark und Norwegen realisiert. Kund*innen bekommen an der Kasse einen Bon mit der Zahl 0 ausgehändigt, das heißt, sie müssen für ihren Einkauf nichts zahlen. Im Geschäft selbst gibt es keine Hinweise darauf, dass Waren oder Dienstleistungen „umsonst" sind, erst im Moment des Zahlens wird klar, dass es sich um einen ungewöhnlichen Einkauf handelt.

16 In der Fundación Jumex in Mexiko-Stadt konnte man Falschgeld gegen echtes Geld tauschen. Ersteres wurde mit dem Stempel „fake currency" versehen und ging dann in ein Falschgeld-Archiv.

17 Münzen in der jeweiligen Landeswährung werden auf dem Boden verteilt, fest mit diesem verbunden und lassen sich nicht lösen.

18 Hyman Minsky, Die Hypothese der finanziellen Instabilität: Kapitalistische Prozesse und das Verhalten der Wirtschaft (1982), S. 21–66, sowie Finanzielle Instabilität: Die Ökonomie der Katastrophe (1970), S. 67–137, in: Hyman P. Minsky, *Instabilität und Kapitalismus*, hg. v. Joseph Vogl, Zürich: 2011.

19 Für SUPERFLEX war die riesige Turbinenhalle bereits Teil des umgebenden Raumes. Dieser Teil des Gebäudes kann ohne Eintrittskarte besucht werden. Mehr Informationen zur Genese des Projekts in: SUPERFLEX in conversation with Donald Hyslop, in: *SUPERFLEX, One Two Three Swing!*, 2018, S. 67.

20 In mehreren Arbeiten befassten sich SUPERFLEX mit Farbschemas nationaler Währungen. Konzeptueller Ausgangspunkt war die sogenannte *Dream Machine* aus den 1970er-Jahren von Brion Gysin, ein sich drehender, flackernder Farbzylinder, der hypnagogische Halluzinationen erzeugte. SUPERFLEX übertrugen dieses Prinzip auf die ihrer Sicht nach „größte hypnagogische Halluzination heutiger Gesellschaften: Geld". Vgl. *SUPERFLEX, One Two Three Swing!*, 2018, S. 75.

21 Ebd., S. 69.

22 In komplexen, nicht linearen dynamischen Systemen können schon kleinste Veränderungen dazu führen, dass eine Vorhersagbarkeit hinsichtlich der weiteren Entwicklung eines Systems grundsätzlich nicht möglich ist.

23 Das Museum als Produktionsort, in dem sich körperliche und kulturelle Produktion verschränken, taucht immer wieder bei SUPERFLEX auf – wie etwa bei *Copy Light* (seit 2005) oder *Free Sol LeWitt* (2010).

24 [앵커브리핑] ‚하나 둘 셋 스윙!' *(One Two Three Swing!)* Broadcasted on July 1, 2019, koreajoongangdaily.joins.com/news/article/article.aspx?aid=3065162 (26.9.2021).

25 SUPERFLEX in conversation with Donald Hyslop, in: *SUPERFLEX, One Two Three Swing!*, 2018, S. 85.

MASTURBATION IS COUNTER-REVOLUTIONARY

Bruce LaBruce

ruangrupa - lumbung

lumbung's way of working is based on an alternative, community-oriented model of ecological, social and economic sustainability that shares resources, ideas, and knowledge, and includes social participation. A lumbung, which directly translates to "rice barn", is a communal building in rural Indonesia where a community's harvest is gathered, stored, and distributed according to jointly determined criteria as a pooled resource for the future.

In concrete practice, lumbung is the way ruangrupa, together with other collectives (starting mainly by Serrum and Grafis Huru Hara through the informal educational platform Gudskul), experiments with co-governing resources. lumbung also served as a starting point for documenta 15, a public celebration implementing the principles of collectivity, resource building, and equitable distribution through contemporary art. Here, it was pivotal to the curatorial work, impacting the entire process from the structure to the presentation and ever-expanding nature of documenta 15. After documenta 15, lumbung is continuing its journey through inter-local connections, with rooted artistic practices sustaining local work by providing support, solidarity, affinity, and friendship in other contexts.

As part of the sustainable initiatives that go beyond documenta 15 (together with lumbung Gallery, lumbung.space, lumbung Press, lumbung Land, lumbung Film, lumbung Currency), lumbung presents *lumbung Kios*, a mechanism grown from the fact that many of these artistic practices have been producing merchandise to support their livelihoods.

ruangrupa was founded in Jakarta in 2000 by a group of artists.

Creativity of practice in African townships: a framework for performance art[1]

Massa Lemu

Eurocentric aesthetic and theoretical frameworks have long been used in critical and art-historical writing on African art, obscuring it with colonial epistemological matrices that are difficult to shake. However, some artists and curators on the continent, including Bernard Akoi-Jackson, N'Goné Fall, Khanyisile Mbongwa, Jelili Atiku and Sethembile Msezane, who gathered at the Live Art Network Conference in Cape Town in 2018, insist that, rather than drawing influences from Western models of art history or theory, their practices are shaped by everyday life in the townships.[2]

The call to decolonise cultural production is not a new phenomenon in intellectual circles in Africa. Since the 1960s, particularly in the wake of the debates about decolonising African literature at the *Conference of African Writers of English Expression* held at Makerere University, Kampala, in 1962,[3] writers and theorists have sought to find an appropriate vernacular with which to describe and reflect on life in Africa. Philosophers who have engaged with the issue of African modes of self-writing – theorising or narrating the self as a process of subject-formation – include Achille Mbembe, V.Y. Mudimbe, Ngũgĩ Wa Thiong'o, Chinweizu, Njabulo Ndebele and Manthia Diawara.[4] For example, in his essay *African modes of self-writing*, Mbembe encourages fellow philosophers writing about Africa to pay attention to

> the contemporary everyday practices through which Africans manage to recognize and maintain with the world an unprecedented familiarity – practices through which they invent something that is their own and that beckons to the world in its generality.[5]

What Mbembe describes elsewhere as "creativity of practice", defined as the "ways in which societies compose and invent themselves in the present",[6] provides a framework for understanding how the people actively rewrite their histories and invent their futures.[7] Focusing on the work of Gugulective and iQhiya of South Africa and Mowoso of the Democratic Republic of Congo (DRC), this article seeks to show how creativity of practice, understood as diverse inventive actions deployed in African urban spaces by urban dwellers, inspires certain strands of performance art emerging on the continent. Since it foregrounds process and action, and activates bodies in space and time, performance – particularly the live kind situated in everyday life – is the art form most proximate to creativity of practice; it holds potential for subject-empowerment and resistance under dispossession.[8] As poetic reflection on, and re-articulation of the practice of everyday life, performance opens up avenues for imagining other ways of being.

The three groups Gugulective, iQhiya and Mowoso engage a subject-forming aesthetic of resistance rooted in and shaped by daily life in the city. Collectivism is key to this conception of creativity of practice, which is characterised by collaboration and a subject-centred communality that counters the hyper-individualism that defines and is promoted by the neoliberal art-world. The term "creativity of practice" does not claim to describe every facet of these

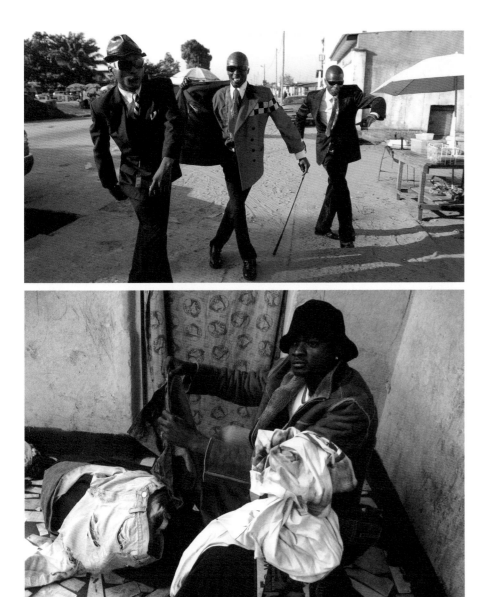

Sapeurs of Congo Brazzaville, showing Firenze Luzolo,
Guy Matondo and Ukonda Pangi, 2010

Blue Boys, Performance
by Dikoko Boketshu (Mowoso) in Kinshasa, 2006

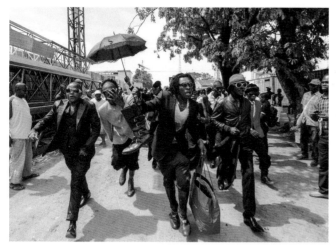

Sapeurs at the Gombe cemetary in Kinshasa, 10 February 2014

highly complex art practices, which might also be psychic, spiritual or metaphysical, rather, it highlights an important material dimension that ties this work to its social-political contexts. Other social practices that have shaped performance in African art include traditional ritual, magic, religion, masquerade and dance.[9]

MATERIAL CONTEXT

Neoliberal capitalism, as it is exerted by the state, multinational corporations, humanitarian aid and Pentecostalism, forms the broader socio-political context of creativity of practice. A product of colonialism, the township in African cities was designed to deposit, contain, segregate and exploit Black labour.[10] Decades after supposed independence, little has changed: the township maintains its status as a space for the marginalisation, exclusion and exploitation of Black bodies, now overseen by a Black bourgeoisie working in the service of global capitalism. Although this is more conspicuous in Cape Town, it is also the case in Harare, Blantyre, Kinshasa, Nairobi and Lagos. Creativity and inventiveness are therefore deployed by township dwellers in order to overcome daily frustrations and such phenomena as environmental degradation, privatisation, corporate scams, corruption, precarious jobs, retrenchments and debt. These actions, which James C. Scott describes as the "weapons of the weak", include the illegal tapping of water and electricity; moonlighting (for those fortunate to find jobs); dissimulation (i.e. pretence or "faking it" as a mode of empowerment, as is the case with the SAPE dandies of the DRC discussed below); social media memes (to mock and find humour in the follies of the powerful); the advance-fee frauds known as 419 scams; witchcraft (for example the use of charms to fend off adversaries and ill-fortune); pilfering (at the workplace to supplement meagre wages); and nomadism to escape township misery, injustices and suffering.[11] Together, and in tandem with formal activism, these minute instances of resistance can counteract oppression. This is not to say that township dwellers subscribe to grand anti-capitalist ideologies in their everyday acts of resistance, but to emphasise their agency as they react to the forces that shape their lives.

The artists discussed here draw from these activities not in mimicry but in order to radicalise and energise their art as resistance and re-existence.[12] Their performances, which often feature play, humour and the absurd, demonstrate creativity of practice as a mode of thinking, seeing and doing concerned with the role of irony and wit in political agency. If ambivalence, the unpredictable, the surreal and even failure are alive in people's everyday experiences, can they continue to be important strategic devices in socially engaged art?[13]

MIKILISTE COSMOPOLITANISM

The work of Mowoso collective, which was active in the townships of Kinshasa in the DRC between 2007 and 2011, drew its strength from precisely this context.[14] In DRC townships, escape, whether imaginary or real, is articulated in the *mikili* or SAPE (Société des Ambianceurs et des Personnes Élégantes) culture, which is prominent among urban Congolese youth. Derived from the Lingala word *mokili*, which means "world", *mikili* or *mikilisme* describes a culture known for its sartorial elegance. The *mikiliste* or *sapeur* imitates European bourgeois lifestyles in dressing, speaking or eating. *Mikilisme* is adopted primarily by young people who wish to flee the poverty that surrounds them by relocating to a European metropolis, particularly to Paris.[15]

Mikili are perpetually on the move, between the slum and the city, or Kinshasa and Paris. Encapsulating the precarity and mobility that define the contemporary global condition, *mikilisme* is thus a cosmopolitanism shaped by colonialism, neocolonialism and the ravages of neoliberal capitalist globalisation on the African continent.[16] *Mikilistes* are believers in this cosmopolitanism. But *mikilisme* does not just describe a belief, it is also a set of urban practices with certain characteristics, aims and objectives. The series of performances titled *Blue Boys* (2006) by Dikoko Boketshu of Mowoso is a comment on this culture.

Clad in blue denim jeans and leather jackets, the *mikiliste* "Blue boys" cuddle furry terrier dogs and show off Versace labels. While *Blue Boys* captures the flair and flamboyance of the flashy *sapeur*, the performers are not draped in the usual couture of designer suits, fur coats and bow ties loved

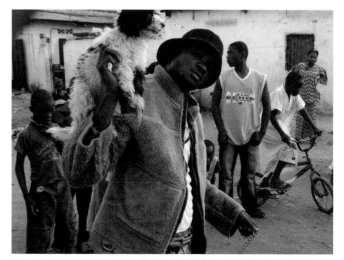

Blue Boys, Performance by Dikoko Boketshu (Mowoso) in Kinshasa, 2006

Blue Boys, Performance by Dikoko Boketshu (Mowoso) in Kinshasa, 2006

by the latter. The rugged and worn clothing of the Blue boys seems to have been sourced from the second-hand clothing markets abundant across Africa. Boketshu's exaggerated and absurd poses, set against dirty walls, trash and cesspool-ridden backgrounds featuring nonchalant underfed children, provide a satirical, if ambivalent, critique of *sapeur* performance. Moreover, the piece incorporates an incisive critique of the well-documented controversy surrounding the global trade of recycled clothing choking the African textile market.[17] The work asks an important question: To what extent can mimicry be empowering and redemptive?

THE NEWS IS THE WAR

In its peak period of production between 2006 and 2010, Gugulective was a collective of eight artists and writers from Gugulethu, a township located to the east of Cape Town, who used a shebeen as their hub. Shebeens are gathering spaces where, during apartheid, illegally home-brewed beer was sold. These politically charged spaces were banned by the apartheid regime to control and prohibit informal political gatherings by Black South Africans. Gugulective's art dealt with Black lived experience in the township. For instance, the flyer used in the performance *Indaba Iudabi* borrows from and plays with the language of the ubiquitous *sangoma* (traditional healer or witchdoctor) advertisements, which are regularly to be found pasted in township spaces and commuter trains.

Gugulective's use of vernacular titles in their work is a notable decolonial strategy. *Indaba Iudabi* is an isiXhosa phrase, and roughly translates as "the news is the war", possibly in reference to the regime's use of the media as channels of disinformation in its subjugation of Black people.[18] In countering these strategies of domination, Gugulective took the format of the healer's advertisements – a good number of which are scams – as the template for *Indaba Iudabi*. Gugulective's flyers, which replace the healer's promises with political messages, were handed out to passers-by outside Museum Africa in Gauteng, Johannesburg, in a performance by some members of the collective. The revolutionary aesthetics of the work – low-cost one-page

FOR BLACK MEN ONLY Guaranteed

no circumcision based essentialism, just bring your patriarchal soul.

In-fact black patriarchy reinforces white supremacy

Which still hinders progressive Pan Africanist BLACK POWER is your misogynistic and homophobic tendencies. When you see a black homosexual you are repulsed. Worst you capture them and kill them. This shows how narrow your political imagination and how demented your Pan Africanist black power is. NB: You are over-determined from without, you are not a slave because of ideas others have of you but because of your skin, fucking kaffir. White supremacy doesn't think of your sexuality or gender before fucking you up. A kaffir is a kaffir irrespective of anything. Even if you sometimes you accept them like colonialist did to the colonised, you play insecticide DDT, i.e to purge in the name of purification. **vuka darkie.**

Besides you fuelling tribalism, Negrophobia etc. you are a great misogynistic wild pig (those black ones). Black women are your worst enemies. What kind of revolutionary creates casualties out of its own people? So many black women die in tragic conditions because of your egos and patriarchal despotism. So many children and women are victims because of your gluttonous sexual appetites. You do this because you're a fucking man. What a blank notion. **think Mister, think!**

Blacks you are on your own

CONTACT US 078 613 0176 or 071 222 0152

Indaba Iudabi by Gugulective, 2010
Performance documentation, relating to a performance in Johannesburg

DR. MUSTAFA & MAMA RASHIDA
WOMEN SPECIALIST

1. DO YOU WANT TO FEEL LIKE A VIRGIN AGAIN. ARE YOU TOO DRY?
2. IS YOUR VAGINA TOO BIG?
THIS CAN BE ACHIEVED IN ONLY 1 DAY
100% GUARANTEE.
DON'T SUFFER IN SILENCE ANYMORE,
COME AND GET THE HELP TO CHANGE YOUR LIFE

(ALL THESE CHALLENGES CAN BE OVERCOME WITHIN 5 DAYS)

STOP SUFFERING IN SILENCE RUSH TO GET THAT HELP YOU NEED.

IF NOT FOR YOU, DO IT FOR YOUR LOVED ONE

CONFIDENTIALLY GUARANTEED

All Whites, Blacks, Coloured, Indians Etc. Welcome

CONTACT DOCTOR MUSTAFA & MAMA RASHIDA AT: LANGEN HOVEN STR. MONTGOMERY

Melville
MAIN STREET
JUDITH STREET
BEYERS NAUDE DRIVE
MONTGOMERY PARK
Westpark Cemetery
Westpark Road
GIBBINS PLACE
Langen Hoven Str
Emmarentia Dam
JOHN ADAMSON DRIVE
Cresta

STRICTLY BY APPOINTMENT ONLY

CELL : 079 119 1765

Indaba Iudabi by Gugulective, 2010
Performance documentation, relating to a performance in Johannesburg

flyers and the simple action of handing them out – is clearly inspired by township people's technologies of resistance, as well as more direct political action, since the flyer also recalls the leaflets and posters used during the anti-apartheid struggle. The flyer's urgent political content is interlaced with dark humour and a biting critique of class, race and gender: "Besides fuelling tribalism, Negrophobia etc. you are a great misogynistic wild pig (those black ones)". In *Indaba Ludabi*, action replaces contemplation, the ephemeral is valued above the permanent, the participant rather than the art object is primary, and the street is preferred over the art gallery.

MARIKANA WE ARE HERE!

Where domination ratchets up violence, creativity of practice emerges in instances of militant protest. For example, in 2011 the protesters at Tahrir Square in Cairo created a system for sharing electrical power communally, which they used to charge mobile telephones for communication and networking that was crucial to the Arab Spring. It was also exemplified in the tactics deployed by the Marikana miners striking in 2012 against the ruthless regime determined to safeguard capitalist interests at the British-owned Lonmin Mines in South Africa.[19] In the ensuing struggle for a better wage, thirty-four miners were killed and several others injured by police. *Marikana Never Again Poetic Procession* by Khanyisile Mbongwa, a former member of Gugulective, is a work shaped by the massacre in form and content.

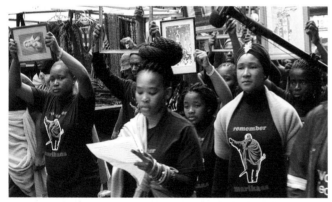

Sapeurs of Congo Brazzaville, showing Firenze Luzolo, Guy Matondo and Ukonda Pangi, 2010

Poetic Procession, which involved visual art, music and poetry recitals in the streets of Cape Town, was curated by Mbongwa and hosted by the Africa Arts Institute. It is an example of art directly borrowing from life in an intervention that sought to insert marginalised bodies in public spaces against regimes of dehumanisation and dispossession. Members of the procession wore black pants and black T-shirts emblazoned with images of Mgcineni Noki, a leader of the Marikana miners who was killed in the police attack, framed by the words "Remember Marikana". Some also wrapped themselves in green blankets similar to the one Noki was wearing when he was killed. Among South African artists such as the Tokolos Stencil Collective, the figure of Noki has become a symbol of the anonymous Black worker whose labour is exploited by rent-seeking multinational

corporations.[20] Displayed in some parts of the city were banners that read "Sharpeville Never Again. Marikana. Again", or "Miners down. Profits Up".

The procession comprised a group of about twenty artists, poets and musicians, who were led around the streets of Cape Town by Mbongwa as she spoke intermittently through a megaphone.[21] As they marched, the members of the procession raised picture frames, some containing religious images, and some empty, in reference to the absent miners. They hummed mournful dirges as Mbongwa read the names of the slain leaders of the strike. Mbongwa was interrupted several times by a siren when trying to speak through the megaphone, alluding to the violent muzzling of dissatisfied and dissenting voices in the South African democratic dispensation.

During the procession, when Mbongwa emphatically shouts "Marikana we are here!", she is not only asserting the presence of the protesters but also registering the people's impatience with continual state-sanctioned violence and brutality. Almost twenty years after Nelson Mandela led the country from white apartheid rule to democracy, the state-sanctioned Marikana massacre highlighted that little had changed. In post-apartheid South Africa, the new Black leaders all too often assumed the role of a comprador elite under the supervision of neoliberal white monopoly capital. It is important to note that Cyril Ramaphosa, the current president of South Africa, was on the board of Lonmin during the strike and has been implicated in the massacre.[22] For Mbongwa, therefore, "Marikana is the mass-murder of our time as post-apartheid youth – that marks how liberal economy continues to enslave the black body, rendering it disposable. It plays out the relationship between government, transnational companies, and capitalism".[23] Bulelwa Basse, one of the participants in the procession, recited a poem for the voiceless and oppressed, to encourage creativity as a means of self-formation and empowerment:

> I wish for you to create your own
> Leap toward incandescence within yourself
> That you may arrive to love unlimited
> That you may arrive to self …[24]

Although Poetic Procession was commemorative of the massacre, Mbongwa prefers to describe it as an intervention to underline its quality as an actual event rather than merely a symbolic representation.[25] Thus operating inbetween art and protest, *Poetic Procession* is a singular instance of creativity of practice intervening in normalised dispossession and dehumanisation.

POETICS OF VISIBILITY

Creativity of practice also manifested itself in the South African student movement of 2015, which has been dubbed the "fallist" movement after their demands that "fees must fall". The widespread anger and discontent that had been fuelled by the Marikana massacre permeated universities. In

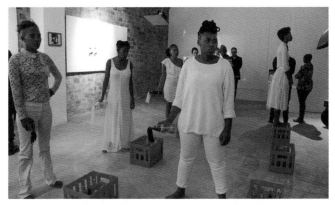

Sapeurs of Congo Brazzaville, showing Firenze Luzolo, Guy Matondo and Ukonda Pangi, 2010

dwellers collaboratively construct their own regimes of truths. In discourses oversaturated by Western frameworks, creativity of practice seeks to describe these actions from an African perspective, as a constellation of practices of resistance and re-existence. Collective production is key for this politics of self-empowerment and redemption. Under conditions of dispossession and dehumanisation, creativity of practice describes disparate acts that are linked by what Mbembe would call "the refusal to perish".[29] In the art discussed above, these acts are infused with irony, wit and humour to create subversive beauty. In their multiplicity, these actions wear down power by attrition, but it is their creative and life-affirming element that is most valuable.

2014 the Tokolos Stencil Collective had revealed that Lonmin was a sponsor of the University of Cape Town, exposing the university as a beneficiary of Black oppression and exploitation.[26] In the fallist movement, which was a culmination of these different strands of discontent, text, performance and installation were garnered in the fight to decolonise the exclusivist neoliberal university. iQhiya, a collective of eleven women artists that emerged from the University of Cape Town's Michaelis School of Fine Art around the same time, takes its name from the headgear that African women use both as a fashion accessory and as cushion for carrying heavy objects. In a series of works titled *Portrait* (2016), the collective, all clad in white, stand on or next to red soda crates for as long as they can endure. The group return the (predominantly white) viewers' gaze as they menacingly brandish unlit Molotovs, merging art, and militant protest in the fight against the marginalisation of Black women – Nomusa Makhubu calls this merging of art and protest for political ends "militant creative protest".[27] The *iqhiya* headpiece adopted by the collective represents the most apt symbol for the practice of everyday life. In *Portrait*, the *iqhiya* is stuffed in the Molotovs with which the performers intend to attack the exclusivist art institution. Staged in multiple art venues in South Africa and abroad, including at documenta in Athens, the young Black women therefore symbolically take over, in order to decolonise the predominantly white spaces of the art world.

Portrait also comprises a wider critique, of the objectification and commodification of Black women's bodies outside the art world. The performance was inspired by a photograph from a member's family album, in which a group of older aunts strike defiant but elegant poses.[28] For iQhiya, the old photograph represents the beauty, dignity, and resilience of Black women who endured oppression under apartheid. Portrait thus echoes Gugulective's *Indaba Ludabi* and Mbongwa's *Poetic Procession* in its enactment of the poetics of visibility of marginalised bodies in public spaces, foregrounding the body of the artist in interaction with the (implicated) viewer.

Mimicry, militantism, nomadism and escapism are central to instances of self-determination and self-definition such as *mikilisme* and fallism, through which artists and township

1 This text was first published in *Burlington Contemporary* in May 2019, https://contemporary.burlington.org.uk/journal/journal/creativity-of-practice-in-african-townships-a-framework-for-performance-art (14.7.2022). Reprinted with kind permission of the author. Many thanks to Massa Lemu.

2 Live Art Network Africa, University of Cape Town, Michaelis School of Fine Arts, Hiddingh Campus, 17–20.2.2018.

3 For a detailed discussion of the conference, see N. Wa Thiong'o, *Decolonizing the Mind: The Politics of Language in African Literature*, Oxford: 1981.

4 See V.Y. Mudimbe, *L'odeur du père: essai sur les limites de la science et de la vie en Afrique noire*, Paris: 1982; Wa Thiong'o, *Decolonizing the African Mind*, Lagos: 1987; N.S. Ndebele, *Rediscovery of the Ordinary: Essays on South African Literature and Culture*, Johannesburg: 1991, repr. Scottsville: 2006; M. Diawara, Reading Africa through Foucault: V.Y. Mudimbe's reaffirmation of the subject, in: A. McClintock, A. Mufti and E. Shohat, *Dangerous Liaisons: Gender, Nation and Postcolonial Perspectives*, Minneapolis 1997.

5 A. Mbembe, African modes of self-writing, transl. S. Rendall, in: *Public Culture* 14, No.1 (2002), pp.239–273, https://doi.org/10.1215/08992363-14-1-239 (14.7.2022).

6 J.W. Shipley, Africa in theory: a conversation between Jean Comaroff and Achille Mbembe, in: *Anthropological Quarterly* 3, No.3 (2010), pp.653–678, esp. p.654, https://doi.org/10.1353/anq.2010.0010 (14.7.2022).

7 Similar terms used to describe these artistic practices include "Practioning" and "Practitioning", see N. Ntobela, Practitioning: a few notes on curatorial training in Africa, in: S. Baptist and B. Silva, eds., *Àsìkò: On the Future of Artistic and Curatorial Pedagogies in Africa*, Lagos: 2017, pp.167–180.

8 For further discussion regarding the critical potential of performance and live art, see C. Boulle and J. Pather, eds., *Acts of Transgression: Contemporary Live Art in South Africa*, Johannesburg: 2019.

9 For example, the performance artist Samson Kambalu acknowledges the influence of the Gule Wamkulu masks of his Chewa society on his work. See S. Kambalu, *Nyau philosophy: contemporary art and the problematic of the gift: a panegyric*, unpublished Ph.D. diss., London: University of the Arts 2016. The artists Jelili Atiku and Bernard Akoi-Jackson recognise the influence of ritual and masquerade on their work, see L.A. Norman, Material effects: the artists on cultural appropriation, performance as participation, and the struggle with modernity, in: *Guernica Magazine*, http://www.guernicamag.com/material-effects (17.4.2019).

10 F. Fanon, *The Wretched of the Earth*, New York: 1963.

11 J.C. Scott, *The Weapons of the Weak: Everyday Forms of Peasant Resistance*, New Haven: 1985, pp.28–47.

12 "Re-existence" is a decolonial term which describes practices and modes of living beyond coloniality, what Catherine E. Walsh calls a "praxis of the otherwise", see W. Mignolo and C.E. Walsh, *On Decoloniality: Concepts, Analytics, Praxis*, Durham North Carolina: 2018, p.95.

13 On failure as a strategic device, see D. Malaquais, On the urban condition at the edge of the twenty-first century: time, space and art in question, in: *Social Dynamics: A Journal of African Studies* 44, No.3 (2018), pp.425–437, https://doi.org/10.1080/02533952.2018.1509505 (14.7.2022).

14 Mowoso was founded by the artists Dikoko Boketshu Bokungu, Bebson de la Rue and Eléonore Hellio. For an extended discussion of Mowoso, see ibid.

15 See D. Malaquais, Imagin(IN)g racial France: take 2_Mowoso, in *Public Culture* 23, No.1 (2011), pp.47–54, https://doi.org/10.1215/08992363-2010-015 (14.7.2022).

16 D. Malaquais, *On the urban condition at the edge of the twenty-first century*, pp.425–437.

17 See L. Gambino, it's about our dignity: vintage clothing ban in Rwanda sparks US trade dispute, in: *The Guardian* (29.12.2017), https://www.theguardian.com/global-development/2017/dec/29/vintage-clothing-ban-rwanda-sparks-trade-dispute-with-us-united-states-secondhand-garments (17.4.2019).

18 See N.S. Ndebele, *Rediscovery of the Ordinary: Essays on South African Literature and Culture*, pp.144–149.

19 See R. Desai, *Miners Shot Down* (documentary), available at https://www.youtube.com/pwatch?v=EN199WpXBmU (17.4.2019).

20 See K. Thomas, "Remember Marikana": violence and visual activism in post-apartheid South Africa, in: *ASAP/Journal* 3, No.2 (2018), pp.401–22, https://doi.org/10.1353/asa.2018.0032, (14.7.2022).

21 Poets and musicians who took part in the procession included Lingua Franca Spoken Word Movement, Dejavu Tafari, Ziphozakhe Hlobo, MC Verassings, Zanzolo Zanomhlaba and Ncedisa Mpemnyama.

22 See K. Thomas, *Remember Marikana*, p.405.

23 Khanyisile Mbongwa in conversation with the author, 2019.

24 B. Basse, I wish, in: *Cape Argus* (15.6.2018), p.17.

25 Khanyisile Mbongwa in conversation with the artist, 2019.

26 N. Makhubu, Changing the city after our heart's desire: creative protest in Cape Town, in: *Journal of Postcolonial Writing* 53, No.6 (2017), p.690, https://doi.org/10.1080/17449855.2017.1391741 (14.7.2022).

27 Ibid., p.688.

28 K. Mashabela, iQhiya: in defense of art collectives, in: *ArtThrob* (4.7.2016), https://artthrob.co.za/2016/07/04/iqhiya-in-defense-of-art-collectives/ (17.4.2019).

29 A. Mbembe, *Critique of Black Reason*, transl. L. Dubois, Durham North Carolina 2017, p.181, https://doi.org/10.1215/9780822373230 (14.7.2022).

House of Ladosha

House of Ladosha is a New York City-based artistic collective including Antonio Blair ("Dosha Devastation a.k.a. Just Dosha a.k.a. La Fem LaDosha") and Adam Radakovich ("Cunty Crawford") Neon Christina Ladosha (Christopher Udemezue), Magatha Ladosha (Michael Magnan), YSL Ladosha (Yan Sze Li), General Rage Ladosha (Riley Hooker), and Juliana Huxtable. The House of Ladosha is a collective exploration of the "house" philosophy popularised by ballroom culture. As a group of like-minded artists, they explore conceptual and social constructs, relating to them via their individual ethnic, racial, sexual, and gender identities. The house puts self-expression via social media on the same level as more traditional mediums including photography, video, painting, music, and performance.

Their collaboration brings the Ladosha manifesto to life. In an excerpt from Juliana's written work for the New Museum's *Trigger: Gender as a Tool and a Weapon* show she spells out what this manifesto is:

NOT REALLY A HOUSE, DEFINITELY NOT A COMMUNITY (WE ARE NYC ONLY, NO BRANCHES IN PHILLY, THE BAY AREA, PORTLAND, SEATTLE, OBERLIN, or BERLIN)

MOSTLY A DOLL HOUSE … WE ALL HAVE HOLES, CLITS, AND NEWLY REDUCED SINGULAR NAMES

#TEAMSLORE #DOLLGANG

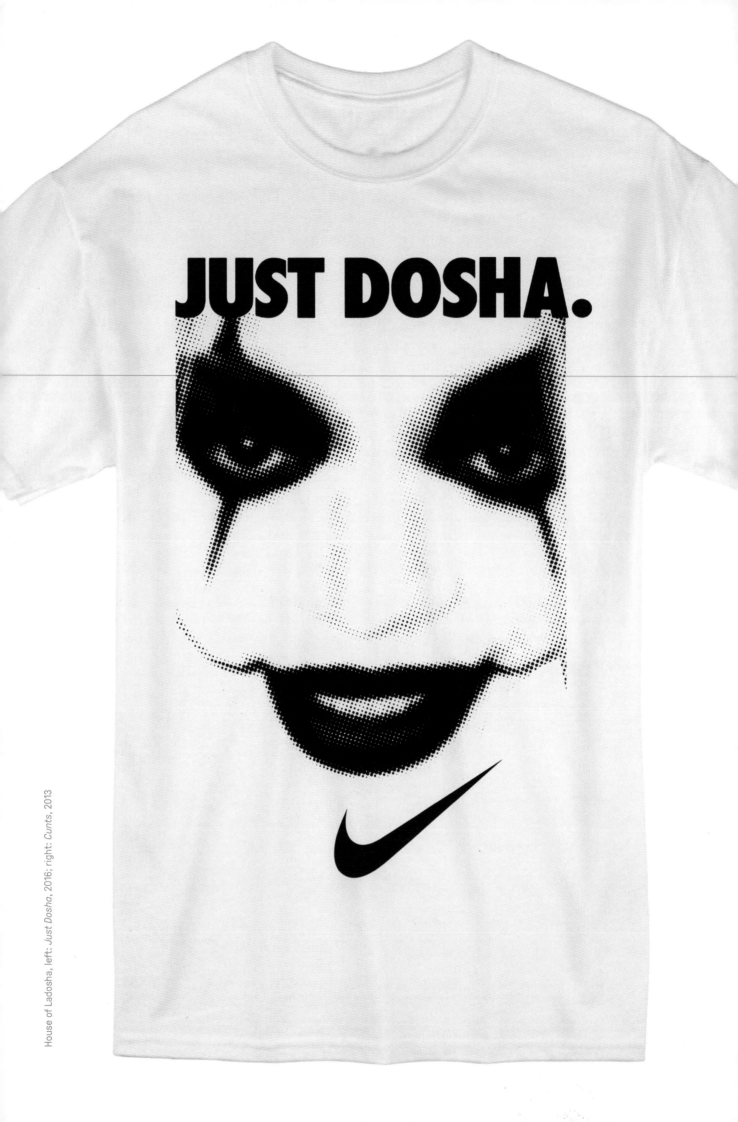

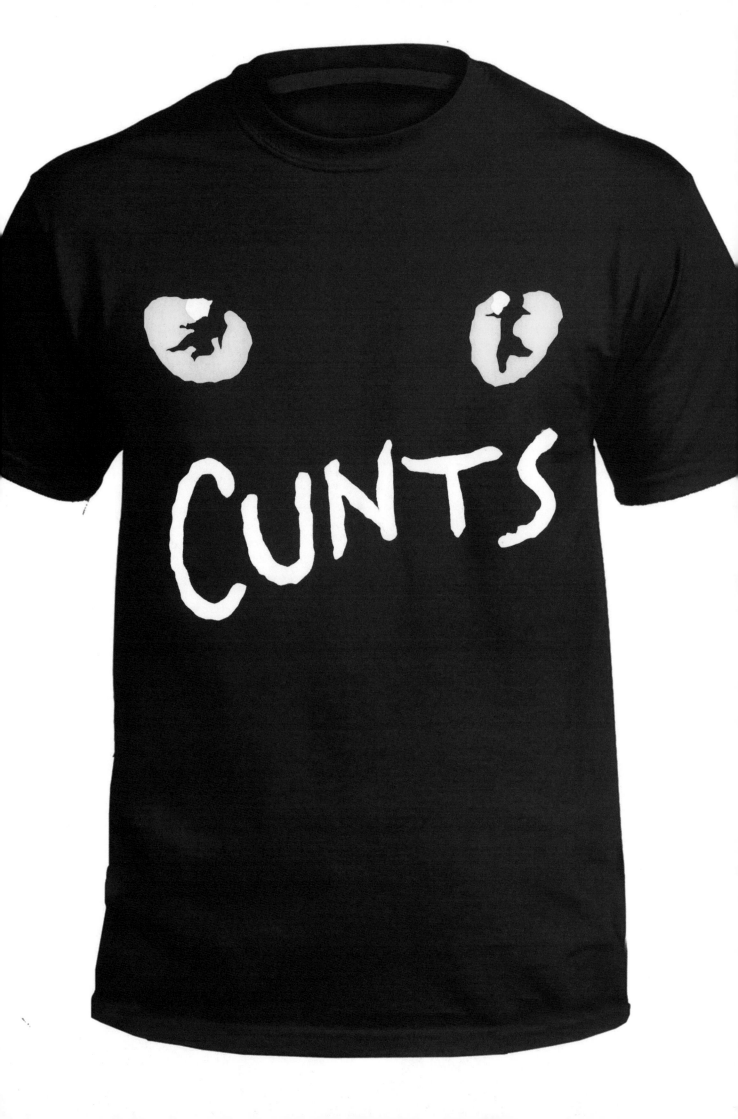

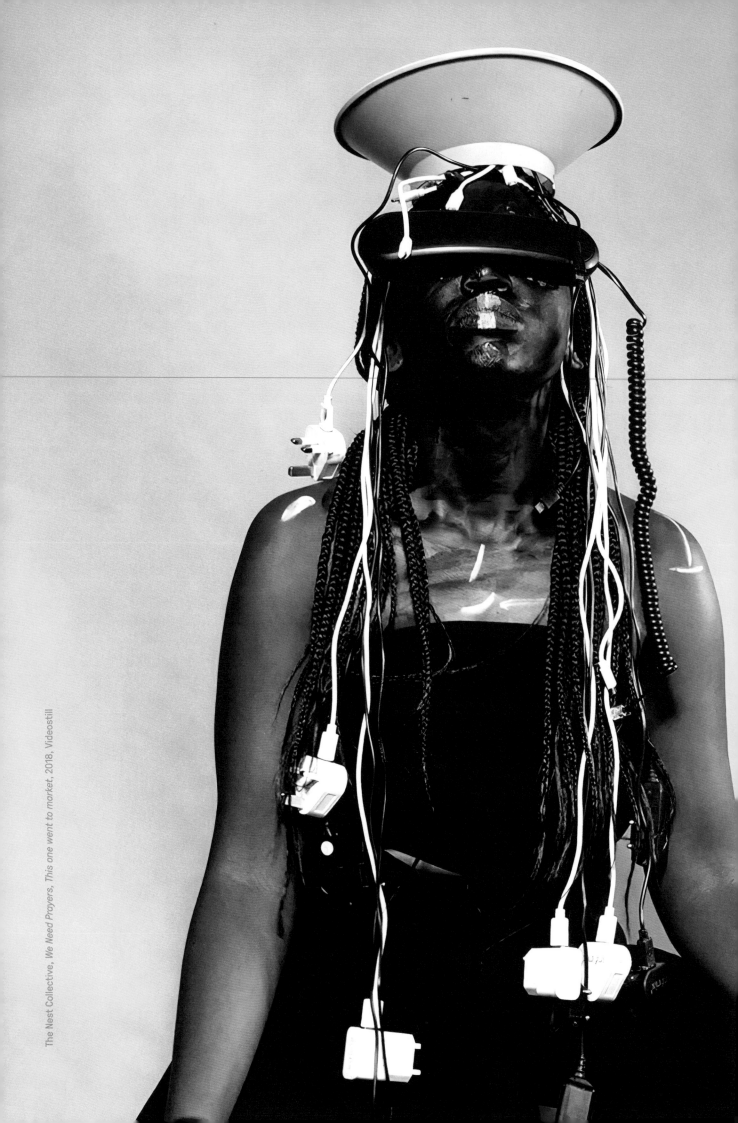

The Nest Collective

Collective authorship has been a tricky act since our inception – the art world is deeply structured around individual authorship. We tend to redistribute tasks to find balance between what projects need and what we can already do. We are also happy to seek collaborators and partners outside the collective if needed. We have been trying to distribute administrative and financial tasks more fairly, even tedious ones.

Working as a collective has both advantages and disadvantages. The good bits: we are all open about the fact that we have only succeeded in doing things at the size and scale that we have because we are working together. We also encourage each other to be brave, which has enabled us to take huge leaps. We share our diverse perspectives as we create, thus enriching our eventual artistic output. We give and receive feedback, even when difficult, that allows us to grow.

The challenges: agreeing and making decisions can be tough and take longer than expected, especially when alignment is difficult. We are all different people with different life experiences and backgrounds. We have different points of view, which means that the work of expanding individual and collective ways of thinking, being and seeing requires a great deal of care and effort. This, although invaluable to our work and eventual output, is difficult to calculate. It is also harder to provide resources for a collective than for an individual.

There is definitely lots of luck involved in being able to work and stay together; sometimes we look around and are freshly surprised that we are somehow still chugging along together! We work to remain open to members leaving when they need or want to, and keep the door open for new members when the context allows. We try to remain curious, and continue to take on big new things, learning and making mistakes together; getting to know and enjoy one another beyond our work personas and abilities, and more.

In *Of National Importance* The Nest Collective examine objects that have been listed as objects of national importance in presidential directives, meaning that they are objects whose repatriation the Government of Kenya is actively seeking. Two of these objects are represented in the database, both appearing in the British Museum's collection. The first is the Kiti cha Enzi, a throne stolen by British Vice Admiral Hon. Sir E. R. Fremantle, K.C.B., C.M.G at the destruction of Witu in 1890. In a demonstration of the revisionist and malignant power of archival data, the Kiti cha Enzi is reductively listed as "throne" in the British Museum archive, and the label of "previous owner" of the throne disrespectfully lists the Sultan of Witu.

The second of these important objects in the IIP database is the sacred Ngadji Drum of the Pokomo, which was stolen by Sir Alfred Claud Hollis in 1908 (also dismissively listed as "drum" in the British Museum archives). Coincidentally or not, Hollis worked for the British government in East Africa for 20 years, from 1893 to 1913. The Pokomo drum cannot be found when searching under its name "Ngadji", or when searching for "Pokomo Drum", but among the "related objects" of the Pokomo people, only one item is referred to as a "drum" and said to have been "found/acquired" in Kenya. The drum is said to be nearly three meters tall.

There are no publicly available images, as both artefacts are owned by the British Museum. To the best of our current knowledge, the British Museum has not allowed and/or published any images of either artifact, in storage, on display, or otherwise, which suggests that they have probably never been exhibited.

Common
Good

AG Pay the Artist Now!,
IG bildende Kunst, and
Tiroler Künstler*innenschaft

Whether we use the term artist collective, collaborative, association, working group, board, or community, these are all identifications for working structures of two persons and more. Of course, the different forms of collectivity are distinguished from one another by their specific mode of operation, but they are connected by their self-presentation in relation to the other groups.

These groups form not only from the conviction that shared work stimulates creative and sustainable growth, but also from the realization of how crucial community is for empowerment and resistance. The Künstlerhaus Wien (our host), IG Bildende Kunst, and Tiroler Künstler*innenschaft (a.k.a. Pay the Artist Now!, the authors of this article) are among many of the Austrian associations who came together with similar ideas of self-organization to promote alternatives to the dominant mode of individualism in the art field. These collectives also strive, for instance, for better social conditions, fair pay, and inclusive work environments.

International networking and exchange with other organizations and interest groups is a major asset for the establishment of a work culture that sees eye to eye. One of these activist groups is the New York-based group W.A.G.E. – Working Artists in the Greater Economy. W.A.G.E. was established in 2008 with the aim of meeting the urgent need of artists to live sustainably from their work. The activist organization came together not only to draw attention to the problem and make it visible – the self-understating that artists do not get paid for their work – but also to work to create a set of tools ranging from minimum payment standards, a certification program, fee negotiation services, and – most importantly – gathering data. Comparing the total annual operating expenses of the group with the number of artists who exhibited in the institution provides a better understanding of the financial policies of public institutions.

Lise Soskolne, artist and co-founder of W.A.G.E., shared with us – via an inspiring and encouraging zoom talk – about their processes, difficulties, strategies, and the valuable experiences that her organization has encountered on its journey towards establishing sustainable economic relationships between artists and institutions. Their work has made the power of information become crystal clear – what we want to receive are exact numbers of total annual budgets of public institutions and how these budgets are distributed for infrastructure, production, and personnel costs, along with information on donations and unpaid volunteer work. This database will help establish an authentic payment standard able to reflect trends in the field and will become a fundamental tool for artists, curators, and anybody working in the arts and culture sector. Such data is crucial to gaining sustainable financing for arts and culture and for achieving a more equitable distribution of funding and resources across the institutional spectrum.

We believe that the work of each and every one of us has value, no matter what our role. Unfortunately, that value is far from being reflected in the salaries and fees many of us receive. This perpetuates an unequal system and increases economic division in our society, something that can only be rectified through collective effort for change.

Transparenz und Solidarität

* 'We approach this action from a place of deep care for the institution, and our intention is for this to be a productive and open conversation. This is not the only article, the only event, the only policy on which staff and leadership do not see eye to eye, and we hope to build constructive bridges for the future.'

Wir, die Künstler:innen, Kurator:innen, Kunst- und Kulturarbeiter:innen, Kunstpädagog:innen, Techniker:innen, Verwalter:innen, Mitarbeiter:innen von Einrichtungen und Besucher:innen von Kunst- und Kultureinrichtungen - alle, die hier unterschreiben, **fordern eine radikale Transparenz über:**

1. die Einnahmen aus privaten oder staatlichen Mitteln, Eintrittsgeldern und ehrenamtlicher Tätigkeit.

2. die Gehälter des Personals in allen Positionen in den Institutionen. (Freiberufler:innen, Angestellte, Vertragsarbeiter:innen, etc.)

3. die jährlichen Budgets für Ausstellungsproduktion, Residenz- und Outreach Programme, Gehälter und Infrastruktur.

Diese Daten sind von entscheidender Bedeutung auf dem Weg zu einer nachhaltigen und freien Kunst und Kultur, auf dem Weg zu einer gerechteren Verteilung der Ressourcen über das gesamte institutionelle Spektrum.

Wir sind der Meinung - die Arbeit von uns allen hat einen Wert, egal welche Rolle wir spielen. Leider spiegelt sich dieser Wert bei weitem nicht in den Gehältern wider, welche die meisten von uns erhalten. Dadurch wird ein ungleiches System aufrechterhalten und die wirtschaftliche Kluft in unserer Gesellschaft zunehmend größer.

Warum brauchen wir diese Daten?

Diese Datenbank wird es uns ermöglichen, einen authentischen Standard für Vergütung festzulegen, der die Tendenz in diesem Bereich widerspiegelt und ein Instrument für Künstler:innen, Kurator:innen und alle im Kunst- und Kultursektor Tätigen darstellt.

* **'knowledge is power'** is the truth, and the more we support each other, the stronger our community will be. Solidarity, not competition, are the building blocks of strength, equity and empowerment."

Ihre Unterschrift	Ihre Unterschrift	Ihre Unterschrift	Ihre Unterschrift
Ihre Unterschrift	Ihre Unterschrift	Ihre Unterschrift	Ihre Unterschrift
Ihre Unterschrift	Ihre Unterschrift	Ihre Unterschrift	Ihre Unterschrift

Transparenz und Solidarität

*W.A.G.E. Working Artists and the Greater Economy is a New York-based activist organization founded in 2008. Our mission is to establish sustainable economic relationships between artists and the institutions that contract our labor, and to introduce mechanisms for self-regulation into the art field that collectively bring about a more equitable distribution of its economy.

Wir möchten wissen:

Was sind die Budgets für:

Ausstellungshonorar Einzelausstellung
Ausstellungshonorar Gruppenausstellung bis 3 Teilnehmer:innen
Ausstellungshonorar Gruppenausstellung bis 7 Teilnehmer:innen
Ausstellungshonorar Gruppenausstellung ab 8 Teilnehmer:innen

Honorar Solo-Performance beauftragt
Honorar Solo-Performance Wiederaufführung
Honorar Screening mit Künstler:innen präsent
Honorar Vortrag beauftragt?
Honorar Vortrag Wiederaufführung?

Honorar Künstler:innengespräch beauftragt?
Honorar Künstler:innengespräch Wiederaufführung?

Honorar Text beauftragt?
Honorar Text Wiederaufführung?
Honorar Moderation?

Wie viele Personen sind in Ihrer Institution in Vollzeit angestellt? Summe der Gehälter?
Wie viele Personen sind in Ihrer Institution in Teilzeit angestellt? Summe der Gehälter?
Wie viele Personen sind in Ihrer Institution geringfügig angestellt? Summe der Gehälter?

Nachdem Sie den Fragebogen unterschrieben und ausgefüllt haben, können Sie ihn an:
office@igbildendekunst.at
schicken

Sie können auch ein Foto Ihrer Version an uns schicken

Danke für Ihre Solidarität

ig bildende kunst
TIROLER KÜNSTLER:INNENSCHAFT
TYROLEAN ARTISTS' ASSOCIATION

Excerpt from *Borrowed Faces: A Photo Novel on Publishing Culture 2*, concept, story and dialogues by Fehras Publishing Practices, produced and presented as a photography installation at documenta 15, commissioned by documenta 15, Fehras Publishing Practices 2022

29

Auf Erden, 2022

INVASORIX

Ein Klang galaktischer Substanz dringt in die Atmosphäre ein,
er verschiebt sich, hallt nach, pocht.
Es kommt noch ein weiterer hinzu: eine Stimme.

♪ *INVASORIX! AUS NEPANTLA* ♪
♪ *MIT IHREN REALEN UND IMAGINÄREN FREUNDENS* ♪[1]

Die Klänge verflechten sich,
fast versiegen sie,
doch sie werden sichtbar
in kleinen Blitzen.

Wir sind ein kollektiver nepantla Körper, eine transgalaktische, reisende Mutantix.
Wir sind handlungsbereit. Seit 2013, in planetarischen Zeiten und in verschiedenen
Konstellationen, zwischen vier und zehn, stationieren wir als INVASORIX unser
Raumschiff immer wieder in Mexiko-Stadt.[2]

Sie kommen zusammen,
versuchen eine Konfiguration,
und noch eine und noch eine weitere.
Sie klingen nach.

Alles begann mit einem Aufruf der Erdbewohnerin* und Künstlerin* Naomi Rincón
Gallardo. Ein Aufruf an die Galaxien, sich doch auf einen Prozess einzulassen,
gemeinsam mit vielen ein Lied zu schreiben. Nach Nepantla, unserer Ursprungs-
planetin (Ja, wir verwenden für Planet eine feminine Endung!), kamen schon öfters
irdische Aufrufe, doch es war dieser, der die Nepantlens in Bewegung versetzte
und sie Kräfte zur Erde schicken ließ. Wir bewohnen irdische Körper unterschiedli-
chen Alters mit diversen Erfahrungen, Wünschen und Bedürfnissen. Wir sind in den
Bildenden Künsten ausgebildet und bereit Wege zu finden, gemeinsam zu arbeiten
und in verschiedenen Medien zu kommunizieren.

INVASORIX

Since 2013, we have been stationed in Mexico City on Planetess
Earth (Yes, we see planet Earth as feminine!). From here, in dif-
ferent constellations in between four to ten, we have woven net-
works of beings and places, we have held multi-spatial, poly-tem-
poral, intergalactic conferences. Artistic practices appeal to us
as tools to generate spaces in which to rehearse being and exist-
ing in a different way on Earth, stimulating the imagination of
other futures and resisting the injustices that we see repeating
time and again.

Working in a collective means encountering conflict, challenge,
pain, and joy. We are mutant beings and have spatial-temporal re-
lationships that use different technologies and loci of enuncia-
tion to provoke varying intensities and diverse necessities. Since
each body is unique, each one of its relationships, orientations,
and challenges materialises and expresses itself differently. For
us, it is important to give each one space, to (un)learn our dif-
ferences, and free ourselves of sad passions: pain, fear, shame,
and the internalised insecurities of capitalism that weaken us:
♪ *May pleasure be shared to recreate and may it be practiced to*
sweeten! ♪

We are currently a group of four. We continue (un)learning rotat-
ing leadership and the division of labour. We continue to seek a
balance between individual earthling times and collective commit-
ments and times. We want to respect both and slow down processes,
while at the same time ensuring individual and collective care.
Negotiating our time and accepting that work as a group isn't al-
ways done evenly. In other words, that everybody's roles, work
situations, income, and health is different. A great deal of care
and constant reflection is needed. Is there solidarity and redis-
tribution in the collective nucleus? Who makes their time, mate-
rial, and energy resources available for the common good? To the
degree that we construct a collective responsibility that sustains
the conditions for a decent and just life for every being on/from
Earth, how can we share what we are (un)learning on the way?

Aus der Resonanz entsteht ein Funke,
der sich ausbreitet,
wie eine kleine Masse.
Lichtdurchlässig,
lumineszierend,
schwingend.

Auf der Erde wurden uns irdische Formen der Kommunikation offenbart. Mit Humor setzen wir sie in Ritualen ein, in Liedern im Chor, unbewegten und bewegten Bildern, Texten, die von mindestens acht Händen geschrieben werden, kollektiven Tarot-Lesungen, Stickern für soziale Medien, Publikationen und Tipps, performativen Präsentationen und Workshops. Wir begegnen Missverständnissen, Schweigen, Trennungen, Eifersucht und Trauer. Eine Vielzahl irdischer Gefühle, die schmerzhaft sind.

Das sind komplexe, trübe und widersprüchliche Erfahrungen.
Oftmals weiß das kollektive Werden nicht mit ihnen umzugehen,
sie zu tragen, noch zu begleiten. ♪ *Wir verwechseln Geschwisterlichkeit mit Ehrgeiz und Rivalität* ♪[3]

Aus ihrem Zentrum
sprießt, sich windend,
eine Zunge.
Die Masse erscheint
wie ein unruhiger Mund.

Schon während unseres ersten Aufenthaltes wurde uns klar, dass es auf Erden viel zum Ver/Lernen gibt. Wir haben beobachtet, wie das Ökosystem der Kunst seine Macht durch Preise (Stipendien, Einzelausstellungen, Verkauf von Werken oder Fragmente davon als NFTs zu hohen Beträgen, usw.) ausübt. Preise, die nur einer Handvoll von Wesen, auf Kosten anderens, zugutekommt.

Aus dem Mund sprießt eine zweite Zunge hervor.

Für die meisten ist das Geld knapp. Sie haben nur wenige Produktions- und Ausstellungsmöglichkeiten, erhalten keine oder unzureichende Bezahlung und haben kein Recht auf Rente oder eine Sozialversicherung. Um Geld aufzustellen, werden unter Kollegens Tombolas veranstaltet oder Lotto gespielt. Ein paar wenige gewinnen etwas, während die Minderheit reicher und reicher wird. Im Ökosystem der Kunst gibt es wenige Orte des Komposts, Allianz-, Solidarität- und Tauschkreis-Initiativen, und nur einige organisieren sich gemeinsam und/oder gewerkschaftlich. Solche Modelle gibt es aber! Sie sind uns Vorbilder und Beispiele zum Ver/Lernen! ♪ *Allianzmodi zum Vervielfältigen* ♪[4]

De la boca brota una tercera lengua

So haben wir uns auf die Suche nach Alternativen zu den in der Kunst so gut erlernten und verankerten Prozessen gemacht. Prozesse, die die ständige Erneuerung hierarchischer Rangordnung durch Auszeichnung, Selbstvermarktung und Wettbewerb aufrechterhalten. Diese Suche gestaltet sich als schwierig!

Aus dem Mund sprießt eine vierte Zunge hervor.

Während unserer Aufenthalte hat uns Mexiko-Stadt viel gelehrt. Sie ist zwar eine der ungerechtesten aber auch der artenreichsten Städte auf dieser kranken Planetin. Eine Monsterstadt, die das Ökosystem der Kunst auf eine Art und Weise

pflegt, die eine bestimmte Norm bevorteilt: Personen, die männlich, heterosexuell, körperlich leistungsfähig, zumindest der Mittelklasse zuzurechnend, regulär beschäftigt, stets produktiv, eine Erbschaft genießend, und/oder im Besitz einer rechtsgültigen Staatsbürger*innenschaft sind.

> Der Mund der vier Zungen
> schlängelt dahin,
> hinterlässt Spuren.

Gleichzeitig bietet Mexiko-Stadt aber auch eine enorme biologische Vielfalt, von der wir viel ver/lernen. Und zwar: „wie besser zusammengearbeitet, der Wandel gestaltet werden kann" (adrienne maree brown) indem „Synergien zwischen den verschiedenen sozioökologischen Systemen des Planeten geschaffen werden können, sodass keines dem anderen eine untragbare Last aufbürdet, [...] wo wir das Leben zukünftiger Generationen gefährden" (Brigitte Baptiste).

> Der Mund sendet Schwingungen aus,
> bildet um ihn herum
> einen Raum.

Wenn wir nicht damit beginnen, wie unsere imaginäre Freundin* und Biologin* Brigitte Baptiste empfiehlt, die Ökologie zu queeren, und uns radikal sowohl um die biologische Vielfalt der Stadt als auch ihre Arbeitskräfte in Kunst und Kultur außerhalb der Norm zu kümmern, wird Mexiko-Stadt in Zukunft eine viel weniger vielfältige Kunst- und Kulturproduktion vorweisen können, während die Erde zwei Prozent ihrer Arten verlieren wird. Arten, die die Stadt jetzt noch innerhalb ihrer Grenzen beherbergt.

> Die Zungen funkeln,
> sie streicheln
> und kräuseln sich.

Wir haben festgestellt, dass es im Ökosystem der Kunst nicht viele Strukturen gibt, die die Zusammenarbeit fördern. Es gibt wenig Residencies und Calls für Kollektive und noch viel weniger welche mit einer Finanzierung, die eine faire Bezahlung für alle berücksichtigt. Es gibt nicht viele Galerien, die Kollektive vertreten, noch Kunsträume, die ihren Schwerpunkt auf kollektive Praxen setzen. In den Kunstschulen werden Formen der Zusammenarbeit kaum oder gar nicht erkundet und erprobt. Wenn wir zu diesen Faktoren noch hinzufügen, dass das Ökosystem der Kunst mit immer größerer Geschwindigkeit expandiert, dabei allen eine Hyperproduktivität abverlangt, während es die Rolle der Zeit auf der Erde einfach ausblendet, wird es klar, dass die Teilnahme an kollektiven Praxen, meist eine Reise gegen den Strom bedeutet.

> Las lenguas juguetean
> se retuercen.

Kollaborationen entwickeln sich über lange Zeitspannen. Sie sind arbeitsintensiv und emotional anstrengend. Sie benötigen Raum und Fürsorge. Die Herausforderung besteht nun darin, keine schnellen Resultate zu erwarten, sondern auf Rhythmen und Bedürfnisse zu achten. Das heißt, sich genug Zeit zu nehmen, um Projekte zu entwickeln, die durchdacht und nachhaltig sind. Hahahaha, das ist viel leichter zu schreiben als umzusetzen!

> Der Mund weitet sich, er strahlt eindringlich,
> seine Schwingungen nehmen zu.
> Der Raum um ihn herum erweitert sich.

In einem Kollektiv zu arbeiten bedeutet auch, Konflikten, Herausforderungen, Schmerzen und Freuden zu begegnen. ♪ *Das Vergnügen wird geteilt um zu kämpfen* ♪ *Wir sind mutierende Wesen* ♪ und haben raum-zeitliche Beziehungen, die sich verschiedener Technologien und Äußerungsformen bedienen, die unterschiedliche Intensitäten und diverse Bedürfnisse hervorrufen. Da ♪ *jeder Körper einzigartig ist* ♪, kommen alle seine Beziehungen, Orientierungen und Herausforderungen auf unterschiedliche Weise zum Tragen und zum Ausdruck.

> Die Zungen geben glühende Fasern ab.
> Nach unten
> wachsen sie, lang wie Wurzeln – wellenförmige Gliedmaßen.
> Fühler.

Es ist uns wichtig, jedix einzelnix Raum zu geben, unsere Unterschiede zu ver/lernen, uns von traurigen Leidenschaften zu befreien: Schmerz, Ängste, Scham und Unsicherheiten, die wir aus dem Kapitalismus verinnerlicht haben und die uns schwächen.

> Zungen und Fühler
> treten miteinander in Kontakt
> tauschen ihre Schwingungen aus.

♪ *Möge das Vergnügen geteilt werden, um Neues zu schaffen,*
und möge es praktiziert werden, um zu versüßen! ♪

> Con cada correspondencia
> de entre las lenguas
> surge un destello.

Im Ökosystem der Kunst, das unter Nepotismus, Freunderlwirtschaft und Klientelismus leidet – durch Machenschaften geölt und von sexueller Gewalt verseucht – ist es von Vorteil, dass wir gemeinsam reisen!

> Der Mund zieht sich zusammen,
> er dehnt sich aus,
> bewegt sich.

Angesichts der absurden Quoten, den Token im Ökosystem der Kunst – Je vielfältiger die Token, umso besser! – lachen wir gemeinsam. Wir sind wütend darüber, dass sich die meisten wieder mal davor drücken, sich den strukturellen Problemen zu stellen und Verantwortung zu übernehmen. Die verinnerlichte Gewalt innerhalb der eignen Koordinaten zu verringern, zu unterbinden und zu beenden.

> Der Mund reduziert seine Schwingungen
> gibt seine Konsistenz ab, verformt sich.
> Die Umgebung verdrängt ihn.

Glücklicherweise können wir von Zeit zu Zeit nach Nepantla zurückkehren, um uns auszuruhen, das Erlebte zu verarbeiten und das Erlernte zu teilen.

Künstlerische Praxen bieten viel, um uns gemeinsam kritische, gerechte und nicht-extraktivistische Wege des Seins und des Daseins auf Erden vorstellen zu können. Sie ermöglichen Wege zu erproben, um uns besser gegen Ungerechtigkeiten zu wehren, die wir auf Erden immer wieder zu sehen bekommen. Lass uns wünschenswerte Zukünfte hervor beschwören! Mit Händen, Zungen, Anus und den Herzen des realens und imaginärens Freundens, die wir auf unseren Reisen treffen. ♪ *Der Anus vereinigt uns, uns vereint der Anus* ♪.[5]

INVASORIX, FUTURIX, 2021

Der Mund bewegt sich.
Seine Lichtdurchlässigkeit offenbart
kleine Einblicke in sein Inneres.

Um die Reise gemeinsam fortsetzen zu können, ist es wichtig, nach Kommunikationskanälen nach außen zu suchen. Zum Beispiel müssen wir immer wieder klarstellen, dass wir nicht aufgrund des Versprechens einer größeren Sichtbarkeit oder aus Liebe zur Kunst unbezahlt arbeiten.[6] ♪ *Ich verkaufe mich nicht, ich beute mich nicht aus, ich lasse mich nicht verschaukeln!* ♪.

Zungen und Fühler
treten miteinander in Kontakt,
schwingende Korrespondenzen.

Im Jahr 2018, in der planetarischen Zeitrechnung auf Erden, hat INVASORIX zusammen mit ihren realen Freundinnen* Sonia Madrigal, Era Villa, Claudia Jiménez und La Terrorista del Sur *LA JUSTICIA TIENE CARAS (DIE GERECHTIGKEIT HAT GESICHTER)* verfasst.

Wir schreiben diesen Text nur wenige Tage nach der Ermordung der Aktivistin Ana Luisa Garduño Juárez am 28. Januar 2022 in Temixco, Morelos (Mexiko). Ana Luisa war Teil der Asociación de Víctimas y Ofendidos (Vereinigung der Opfer und Angegriffenen) im Bundesstaat Morelos. Seit zehn Jahren forderte sie Gerechtigkeit für den Femizid ihrer Tochter Ana Karen Huicochea Garduño. Ihr zu Ehren gründete Ana Luise die Vereinigung Ana Karen Vive. Ana Luisa y Ana Karen ¡presentes! Ana Luisa und Ana Karen sind mit uns!

A tientas,
sus tentáculos van reconociendo
los límites de su alcance.
Dejan rastros de luz.

LA JUSTICIA TIENE CARAS ist eine corrida der Gerechtigkeit. (Ja, wir intervenieren gerne in den Regeln der Sprache und so haben wir aus dem Musikgenre corrido corrida gemacht!) Diese corrida erinnert an Ana Luisa, Ana Karen und abertausende von imaginären Freundinnen*, die wir nicht kennenlernen konnten, noch jemals ihre Bekanntschaft machen werden können. Ihnen wurde das Leben von Menschen genommen, die Femizide und Transfemizide begehen. Jeden Tag werden mehr als zehn Frauen und Transfrauen in einem Gebiet bekannt als Mexiko ermordet. *LA JUSTICIA TIENE CARAS* ist weder von zwei Händen geschrieben noch kann das, was die corrida in Erinnerung ruft, mit nur einer Stimme gesungen werden: Namen, die Schmerzen auslösen, und die jeden Tag mehr und mehr werden.[7] Wir singen im Chor für Ana Luisa, Ana Karen, Mariana, Ireana, Lesby, Pao, Itzel, für all die Namen, die wir nicht kennen und für die, die wir hinzufügen müssen, während wir unterschiedliche Regionen durchkreuzen und zu einer kollektiven Stimme mit lokalen Mitwirkenden werden.

Tiefer und Tiefer
schüttelt der Mund Zungen und Fühler ab,
deckt verborgenen Schwingungen auf.
Abgründe tun sich auf.

Vor kurzem haben wir erfahren, dass Österreich eines der wenigen Länder der Europäischen Union (EU) ist, in dem mehr Frauen* als Männer* ermordet werden. In der EU gibt es jedoch keine einheitliche Definition von Femizid. So wird er in vielen Ländern nicht anerkannt oder erfasst. Wir sind voller Begeisterung für die Aktionen von Ni una menos – Austria, die sich auch an #ClaimTheSpace beteiligen. Ni una menos – Austria ist eine Initiative, die 2020 damit begonnen hat, einen

gemeinsamen Raum für unterschiedliche feministische Kollektive und Organisationen zu schaffen, um auf jeden in Österreich begangenen Femizid zu reagieren.[8] Soweit uns bekannt ist, wird der Transfemizid in den Diskussionen, Aktionen und Mitteln, die gegen die Ermordungen zum Einsatz kommen, noch nicht berücksichtigt. Erdlinge der EU, die darauf warten, dass es hell wird, wir teilen mit Euch die folgenden senti-pensares, Denkgefühle, unserer realen Freundinnen Siobhah Guerrero und Leah Muñoz: "Wenn wir von Transfemiziden sprechen, dann deshalb, weil wir darauf hinweisen möchten, dass es sich nicht um einen einfachen Mord handelt, sondern dass er durch die Gewalt des Cis-Hetero-Patriarchat ermöglicht wird, durch diese misogyne Gewalt und durch diese Gewalt, die sich speziell gegen Transfrauen richtet, nur weil sie sich daran herangewagt haben, ihren Körper nach ihrem Wunsch und Willen zu gestalten."[9] (Siobhan Guerrero und Leah Muñoz)

LA JUSTICIA TIENE CARAS setzt sich dafür ein, dass die Geschichten dieser Frauen und Transfrauen bekannt werden und Gehör finden!
♪ *Bis unser Tod nicht mehr normal ist!* ♪

> Die Zungen umkreisen sich sanft.
> Die Fühler winden sich spiralförmig ineinander.

Das Erlernen einer irdischen Sprache war schon in sich eine Herausforderung, aber noch um so mehr ist es in ihr zu kommunizieren – sich zu veranschaulichen, zuzuhören und einander zu verstehen. In INVASORIX singen, reden und hören wir uns auf Spanisch zu – in verschiedenen Akzenten, Wörtern und Ausdrücken aus unterschiedlichen Orten auf Erden. Und wir entwerfen gemeinsam Konzepte, großteils im Austausch und in Gesprächen mit unseren realen und imaginären Freundinnen*. Es braucht immer viel Zeit unsere Treffen zu organisieren und herauszufinden, von wo aus und wie wir ein bestimmtes Projekt angehen möchten. Sobald wir uns über das Was und Wie einig sind, beginnen wir jene Arbeiten unter uns aufzuteilen, die zur Verwirklichung des Projekts notwendig sind. Wenn die Verteilung nicht fair ist und die Verwirklichung nicht auf Gegenseitigkeit beruht, wird es schwierig das Kollektiv aufrecht zu erhalten.

> Die Zungen strecken sich,
> sie verschmelzen, tauschen ihre Teile aus.
> Sie geben Funken ab.
> Einige Zungen stoßen aufeinander,
> sie erdrücken sich.
> Einige Fühler verstricken sich.
> Ihre Schwingungen werden unregelmäßig.
> Einige passen ihre Rhythmen an,
> ihre Schwingungen synchronisieren sich.

Der Raum der Zusammenarbeit ist ein Raum der Verantwortung, der ständigen Gespräche und Auseinandersetzung. Wenn wir unsere Bemühungen aufeinander abstimmen, versuchen wir sowohl zu berücksichtigen, was jedix einzelnix beitragen will und kann, als auch was in unseren individuellen Leben vor sich geht. Das heißt, die eigenen Bedürfnisse und das kollektive Werden zu würdigen. Wir versuchen es immer wieder!

> Einige Zungen finden den Kompass der Schwingungen nicht,
> sie ziehen sich zurück
> sie werden schwer.
> Ihre Fühler verknoten sich.
> Es kommt zu einem Kurzschluss
> in den Schwingungen.

Auf unserer gemeinsamen Reise ist uns klar geworden, dass in der Gruppenarbeit

nicht immer alle auf dieselbe Art und Weise am gleichen Strang ziehen können, dass die Rollen, die Arbeit, das Einkommen, die Gesundheit und Stimmung jedix einzelnix unterschiedlich und ständige Fürsorge und Reflexion erforderlich sind.

> Die Zungen wechseln die Positionen,
> sie bewegen sich spiralförmig;
> suchen kreisförmige Strömungen.

Wir sind derzeit zu viert und ver/lernen weiterhin rotierende Führung und gerechte Arbeitsteilung; Wir versuchen weiterhin, die verschiedenen Identitäten derjenigen, die die Gruppe bilden, einzubinden und ihnen Raum zu geben, indem wir kollaborative Positionen fördern und Transformationen anregen. Diese Transformationen können durch die Vorstellungskraft, die Beschäftigung mit dem Unbekannten und die vorsichtige Annäherung an das, was fern, ungewöhnlich und/oder gegensätzlich erscheint, ermöglicht werden.

> In ihren Rhythmen,
> zu ihren Zeiten,
> die Zungen und Fühler
> drehen sich.

Nach jedem Aufenthalt versuchen wir, Fragen in Bezug auf die irdische Praxis der Kollaboration zu entwickeln. Sie dienen als Leitfäden für unsere nächsten Perioden auf Erden: Gibt es im kollektiven Kern Solidarität und Umverteilung? Wer stellt Zeit-, Material-, und Energieressourcen für das Gemeinwohl zur Verfügung? Wie wir das, was jedix einzelnix beiträgt, definiert und bewertet? In dem Maße, in dem wir eine kollektive Verantwortung aufbauen, die die Bedingungen für ein menschenwürdiges und gerechtes Leben für jedes Wesen aufrechterhält, wie können wir das, was wir auf dem Weg ver/lernen, teilen?

> Kurzschlüsse überwinden, ein Schimmern.
> La boca se contrae, se distiende,
> se desplaza.

Aus der kollektiven Praxis heraus, stellen wir uns kritische Möglichkeiten vor und erproben sie: Was können wir von den Synergien der Ökosysteme lernen, um ein ganzheitliches Wohlbefinden in der Gruppe und im Ökosystem der Kunst zu fördern? Wie können wir unser Leben in Beziehung zueinander und mit der Umwelt leben, auf eine radikal solidarische Art und Weise anstatt dominierend, extraktivistisch, ausbeutend, speziesistisch? Welche Beziehungen können wir zwischen den Arten anregen, um unsere Körper, Gemeinschaften und die Planetin Erde zu stärken? In welche Richtungen wollen wir die Reise, die wir gemeinsam angetreten haben, weiterführen?

Über Galaxien und Raum-Zeit-Koordinaten hinweg, versuchen wir immer wieder Wege zu finden, um unsere Bedürfnisse und Leiden mitzuteilen, für uns selbst zu sorgen, unsere Grenzen zu erkennen, unsere individuellen und kollektiven Zeiten und die damit verbunden Kompromisse auszuhandeln, zu respektieren und auszugleichen; zu verstehen, wann wir nicht mehr weitermachen können, wann es Zeit ist, Danke zu sagen und das Raumschiff zu verlassen.

Mit dem Mund voller Fragen, vamos empujando la nave INVASORIX.

Reisende sind wir, den Weg beschreiten wir,
INVASORIX

1 Vgl. INVASORIX, *me duele la cara de ser tan güera*
 (Mein Gesicht so weiß, es schmerzt), 2019,
 https://vimeo.com/521944678 (1.6.2022). Als
 imaginäres Freundens bezeichnen wir jenens
 Künstlens, Schriftstellens, Philosophens und
 sogar fiktive Figuren, die uns inspirieren, mit de-
 nen wir imaginäre Dialoge und Debatten führen
 und zu deren senti-pensamientos-creaciones,
 Gefühls-Gedanken-Kreationen, wir affektive Be-
 ziehungen aufgebaut haben. INVASORIX-Perfor-
 mances geben uns die Möglichkeit die Gesichter
 unserens imaginärens Freundens als Masken zu
 tragen, um uns so bei ihnen zu bedanken und
 auf sie zu referenzieren.

2 Zwischen 2013 und 2019 vereinte INVASORIX
 transgalaktische Stärken mit ihren realen Freun-
 dix Daria Chernysheva, Alejandra
 Contreras, Naomi Rincón Gallardo, Mirna
 Roldán, Maj Britt Jensen, Adriana Soriano. Sie
 sind heute in anderen Galaxien unterwegs. Von
 Herzen hoffen wir, dass ihre Reisen ihnen ein
 fröhliches Ver/Lernen ermöglichen und es auch
 weiterhin so bleibt.

3 Vgl. INVASORIX, *MACHO INTELECTUAL (Intellektuel-
 ler Macho)*, 2015, https://vimeo.com/522019368
 (1.6.2022).

4 Vgl. INVASORIX, *NADIE AQUÍ ES ILEGAL (Hier
 ist niemand illegal)*, 2014, https://vimeo.
 com/360950883 (1.6.2022).

5 Vgl. INVASORIX, *EL ANO NOS UNE (Der Anus verei-
 nigt uns)*, 2014, https://vimeo.com/368666235
 (1.6.2022).

6 Vgl. INVASORIX, Formulierung eines Posters,
 dass INVASORIX im April 2020 anfertigen, als
 sich Einladungen zu Ausstellungsbeteiligungen,
 Präsentationen etc. ohne Bezahlungen unter
 dem Deckmantel der Covid-19-Krise zu häufen
 begannen, 2020, https://www.facebook.com/
 photo/?fbid=1539555849537244&set=pb.
 100063484423848.-2207520000 (1.6.2022).

7 Vgl. Estado de Emergencia MX, *JUSTICIA
 TIENE CARA*, 2018, https://www.youtube.com/
 watch?v=HbWPvkamqGk (1.6.2022).

8 Vgl. Ni Una Menos – Austria, https://osterreich-
 num.wordpress.com/ (1.6.2022).

9 Vgl. http://www.eligered.org/transfeminicidios-
 una-violencia-estructural/ (13.5.2022).

LES BOS

___FABRICS INTERSEASON COLLECTION O - DORF SPRING/SUMMER 2007

office
___fabrics interseason headquarter
haymerlegasse 6-1, 1160 vienna
ph +43 1 924 24 49
office@fabrics.at
www.fabrics.at

press
cristofolipress
28, rue bichat, 75010 paris
ph +33 1 4484 49 49
info@cristofolipress.fr
www.cristofolipress.fr

___fabrics interseason

Das Kunst- & Designlabel ___fabrics interseason wurde 1998 von den Künstler*innen Wally Salner und Johannes Schweiger gegründet und bestand bis 2012. Das Wiener Label positionierte sich transdisziplinär zwischen Bildender Kunst, Design, Mode, Performance und elektronischer Musik. Entsprechend ihrer künstlerischen Methode basierten die Kollektionen und deren Präsentation auf Konzepten, denen eine intensive Recherche zu gesellschaftspolitischen Phänomenen und Diskursen vorausgingen, was für den Modebetrieb, in dem ___fabrics interseason von 2001-2011 mit zwei Mal jährlichen Präsentationen und showrooms bei der fashion week in Paris mitmischten, ungewöhnlich war. Mit Blick aus der Gegenwart kommt ihnen hier nicht zuletzt auch aufgrund ihrer inter- und transdisziplinären Arbeitspraktiken an der Schnittstelle von Kunst & Mode eine Vorreiter*innenrolle zu. Weiters wurden die künstlerischen Arbeiten von ___fabrics interseason auch im Rahmen von internationalen Ausstellungen wie u.a. der Berlin Biennale, Manifesta oder dem Festival für Fashion and Photography in Hyères präsentiert.

Von Beginn an arbeiteten ___fabrics interseason mit einem Team an Personen aus einem erweiterten Freund*innen und Bekanntenkreis zusammen, die das Branding der Marke durch eine Art von „Gang" mitprägten: u.a. sind die Fotografin Maria Ziegelböck, die Grafikerin Susi Klocker, Valerie Lange (für die Schnittzeichnung verantwortlich), die Stylistin Sabina Schreder, Samuel Drira & Sybille Walter/*Encens Magazine*, der Architekt Robert Gassner oder Robert Jelinek von Sabotage Communications - um nur ein paar wenige zu nennen - aufgrund ihrer Kollaborationen mit dem Label assoziiert.

Für die stets performativ angelegten Präsentationen der thematisch konzipierten Kollektionen, die den klassischen Catwalk unterwanderten, wurden u.a. Musiker*innen wie Susanne Brokesch, Philipp Quehenberger, Men at Arms feat. Grace M. Latigo oder Pomassl eingeladen, einen Soundtrack zu erarbeiten, der auf dem hauseigenen Plattenlabel ego vacuum record veröffentlicht ist. 2005 wurde die CD ___*fabrics interseason show soundtrack compilation 1998 - 2005* released, die u.a. tracks von satellite footprintshop, metalycée, next life und rashim enthält.

MY KO NOS

___FABRICS INTERSEASON
COLLECTION O - DORF
SPRING/SUMMER 2007

office
___fabrics interseason headquarter
haymerlegasse 6-1, 1160 vienna
ph +43 1 924 24 49
office@fabrics.at
www.fabrics.at

press
cristofolipress
28, rue bichat, 75010 paris
ph +33 1 4484 49 49
info@cristofolipress.fr
www.cristofolipress.fr

fi

Anna Spanlang & Klitclique

Anna Spanlang und Klitcliques Kollaboration begann 2017: Ohne Drehplan, unter Zeitdruck und Hitze drehten wir innerhalb eines Nachmittags in der Wüste in LA/Joshua Tree das Video für den Track *Mami*. 2018 folgte das Musikvideo *Maria* - ein Lied über Maria Lassnig. Die Kostüme im Video stammen von Noushin Redjaian und Armine Maksudyan. Das Lied *Auto* (2019) schrie geradezu nach einem found footage-Video und Klitclique hatten angesichts des schier endlosen Materials im Internet keine Motivation, selbst vor der Kamera zu stehen. 2020 dann *Zu zweit*, Planung zu dritt. Keramiken, Annas Wohnzimmer, Beamer sowie weitere Einstellungen auf dem Set von Steffi Sargnagels Film. Preise folgten.

Die Frage ist: versteht man sich ohne lange Erklärungen? Sieht man dasselbe gleich oder ähnlich? Kunst/Produktion braucht ständig Entscheidungen. Respektiert und vertraut man den Entscheidungen der anderen, und: Hat man Spaß zusammen? Wir setzen uns mit uns auseinander, ein Streben nach Einheit. Können Meinungsverschiedenheiten und Missverständnisse unkompliziert geklärt werden oder nimmt das Drama überhand und das Projekt entwickelt sich zu Reality-TV-Episoden. In gleichem Ausmaß wollen alle drei, dass es gut und fertig wird (das ist nicht selbstverständlich). Es hat etwas mit Begeisterung zu tun, mit Enthusiasmus und dem männlich dominierten Kunstbetrieb, in dem wir uns als Strategie Kollaborationen suchen.

Wir sitzen nicht in einem Büro mit Zwangsmitarbeiter*innen. Drei Leute ziehen mehr coole Leute an als eine allein - aus der Anwesenheit von drei Inspirierten entsteht das Neue, keine lange Planung. Man verbringt Zeit miteinander, oft sehr viel Zeit, wie auf einem Filmset: Wir sind auch immer wieder ein Filmset, mit Freundschaften auf Zeit, nur dass es darüber hinaus geht. Dann passiert die gegenseitige Inspiration und spontanes Spitballing, die Projektbesprechungen finden am Weg zum Skatepark statt.

ICH WEISS NICHT, WIR MACHEN UNS DAS DANN SCHON UNTEREINANDER AUS

Ein Gespräch zwischen
Anna Spanlang,
Mirjam Schweiger,
Judith Rohrmoser und
Jonida Laçi
Wien, 22. Mai 2022

Es war in LA.
2017
Wir reden nicht so gern über LA. Aber
Es gibt ein Video, das man sich anschauen kann, das wir dort gedreht haben.
Ja
Wir haben uns eigentlich bei einem sehr stressigen Last-Minute-Dreh in LA kennen
gelernt, wo wir unsere Pläne ändern mussten, und dann, am letzten Tag, noch zu
verschiedenen Locations gefahren sind und den ersten Teil von *M* gedreht haben.
Aber vom Sehen kannten wir uns schon davor.
Ja, aber ich merke mir so schwer
Gesichter, OK. Weil ich kannte euch schon,
Ja
Nicht so gut, oder, aber da haben wir zum ersten Mal
Wir haben uns gleich beim Arbeiten kennengelernt.
Du warst einfach plötzlich da! Eine Person ist ausgefallen und du hast eine
Can-Do-Mentality
und ein Handy und ein iPad.
Du hattest das iPad.
Ja
Zwei Rapperinnen, eine davon hatte ihre Lyrics noch nicht fertig geschrieben
Und das iPad vom Balkon geschmissen (lacht)
Aber, wie gesagt, Can-Do-Attitude. Was? Das habe ich nicht gemacht.
Doch! (lacht) Dann hast du dich beschwert, wo es liegt.
OK
Was?
Ja! Es war sehr tragisch in LA.
Ich bin zu einem Zeitpunkt gekommen, wo alles durcheinander war.
Hm? Wir hatten einfach einen Tag Zeit, um ein bis zwei Videos zu produzieren. Wir
haben eh zwei gedreht, aber nur eines rausgebracht.
Eins bei Joshua Tree, eins in Malibu. Eins für *M* und eins für *Leute suchen Drogen
am Boden*,
LSDAB.
Im selben Szenenbild?
Es ist auch Sand, aber Strand – nicht Wüste.

Anna Spanlang, Judith Rohrmoser, Mirjam Schweiger

Dann haben wir in Wien noch weitergedreht und
Wir wollten noch eine andere Ebene reinbringen.

Wir osmosen irgendwie mit dem, was da ist – und ich würde sagen, es ist ein Trial-
and-Error-Ding, man versucht mit verschiedensten Leuten zusammenzuarbeiten,
wenn man gemeinsame Ideen und Inspirationen und Antriebe hat und manchmal
klappt's besonders gut, dann macht man's halt immer wieder (lacht) bis es nicht
mehr klappt (lacht).
Es war von Anfang an ein bisschen so: Zu zweit reicht nicht – für manche Sachen
schon, aber natürlich nicht für größere Projekte. Wir hatten das Glück, mit ver-
schiedenen Leuten zusammenzuarbeiten – und auch raumspezifisch zu denken.
Ich habe überlegt, was eigentlich der Unterschied wäre, ob man sagt, dass man
ein Kollektiv ist oder ob man „kollaborativ" oder in welcher Form man arbeitet.
Dadurch, dass wir kaum Budget haben – weil wir nicht mit einer Plattenfirma oder
irgendeiner Art von Unterstützung angefangen haben – ergibt sich daraus, dass
man sein Projekt als Plattform benutzt für Leute, die etwas schon immer machen
wollten oder ur gut oder gerne machen, was sie machen, und das mit anderen
(Sachen) verbinden wollen.
Und es gibt kein Mastermind (lacht).
Bei Klitclique wussten gerade am Anfang Leute nicht, wie viele wir sind und es hat
uns schon immer gefallen, dass das nicht so klar ist.
Das war auch bei diesen Berlin-Rap-Sachen, die wir gehört haben, Leute hießen
„Klan" oder „Sekte" oder so und du wusstest nicht, wie viele das sind und auf
jedem neuen Tape waren noch mehr Dudes (lacht) und es war irgendwie so fluid,
wer das ist.

Ich weiß nicht, wie genau man das definieren muss,
„Kooperation" wurde von Firmen usw. vereinnahmt und alle müssen kooperieren,
aber es stimmt halt nicht, weil es nie auf dem gleichen Level stattfindet. Du willst
ja nicht Teil des Teams bei McDonald's sein. Soll man mit dem Begriff „Kollabo-
ration" arbeiten, weil er sagt, dass jeder seine eigenen Interessen verfolgt – er
kommt aber eigentlich, glaube ich, aus der militärischen Sprache, ist also wahr-
scheinlich auch nicht so ideal.

Zusammenarbeiten, war dann schnell so ein... Beim Dreh ist es so, ihr macht ja auch Sachen, oder haltet mal die Kamera, aber es ist nicht so hierarchisch, dass es eine genaue Aufteilung gibt, wer genau was macht, sondern es passiert dann viel über Verständigung, und das funktioniert halt gut, ich weiß nicht genau warum.

Auch die Credits kann man nicht immer so aufschreiben, wie sie dann sind.
Der Kunst- und Kulturbetrieb ist auch nicht so aufgebaut, das unbedingt zuzulassen, wenn es Gruppen gibt, sozusagen,
Oder Paare? Was es schon gibt sind doch Paare, so ein Mann, eine Frau, Künstler-Paare.

In *Zu zweit* sieht man, weil man es eben nicht sieht, wie selten man Frauen zu zweit sieht, weil es ja dieses Narrativ gibt, das Frauen *zu zweit* immer in irgendeiner Konflikt- oder Konkurrenzbeziehung zueinander stellt. Und das lässt sich leicht mit dem anderen verknüpfen, das behauptet, wenn es Künstlerinnen gab – auch dieser feministische Versuch einer Revision von Kunstgeschichte, zu sagen, „Es gab auch Frauen", aber meistens dann nur *eine* und die war die eine Einzige, als Einzelkämpferin oder Pionierin
VALIE EXPORT war auch recht so.
Ja, das ist diese Generation – Alice Schwarzer und Peter Weibel.
Das ist einfach eine Generation, der muss man misstrauen. Es ist leider so.
Aber ich frage mich, weil ich misstraue auch dieser Geschichte, die erzählt, dass es immer nur diese (im doppelten Sinn) alleinstehende Frau gab
Es gibt halt über Kollektive von Frauen ca. so viele Schriftstücke wie Sappho Gedichte.

Seit wir alles zu zweit machen – und das ist halt auch eine Dedication – haben wir, einfach auch, wenn wir was kunst-mäßiges machen, extrem viel Spaß. Weil es nicht *ich* allein bin, die sich ur ernst nimmt. Und es ist noch genug Platz nebenbei für andere Projekte. Jede auf was sie Bock hat. Wir haben z.B. einen Kiosk zusammen, wo wir
Zu viert sind
Und queer-feministische Skateboardkultur an den Mann bringen.
(lacht)
Wir verbieten uns auch nicht irgendwas anderes zu tun. Und es ist auch nicht so, dass wir beschlossen haben, *das* ist es jetzt und das wird für immer so sein, aber wir machen gerade gute Arbeiten, die Spaß machen zusammen.
Ich glaube, dadurch, dass man nicht allein ist, sondern sich ständig austauschen kann, hat man auch nicht so Angst vor einem Betrieb, der sagt, du musst dich jetzt entscheiden, ob du Kunst oder Musik machst – oder: Diese Arbeit ist gut, mach noch 50 (lacht) weitere. Also wenn man nicht allein dasteht, dann kann man besser reflektieren, was das für ein Betrieb ist und was damit passiert und was man davon will oder wie ernst man sich selbst nimmt.
Ich glaube, man probiert auch viel mehr
Und traut sich mehr!
Ja
Und je länger man sich dann kennt...

Ich habe noch so
Notizen?
Ja, ich habe so ein Buch, aber es ist nicht chronologisch. Ich mache mir schon Notizen, es gibt aber keine geskripteten Drehbücher für die Videos.
Bei *Zu zweit* war das Lied schon fertig, als wir angefangen haben. Wir zwei dachten, dass es ganz einfach wird. Die Idee war, dass wir über unsere Gesichter andere Leute
Eigentlich wollten wir Frauenpaare
Gertrude Stein und Alice B. Toklas und – und die andere halt (lacht)
Und es waren nicht so viele (lacht)

Claude Cahun und ihre Freundin – OK diese zwei Couples aus den 1920er-Jahren und, wenn man nicht zwei Barbies nehmen will, was wir im Endeffekt doch genommen haben.
Wir haben zu wenige gefunden, weil einfach Männerpaare das Ding ist im Patriachat. Dann haben wir gesagt, nehmen wir einfach Männerpaare, weil davon gibt es einfach endlos und es ist so iconic irgendwie.

Dass wir so eine analoge Technologie, das wussten wir schon, wo nicht eine Einzelperson fünf Stunden – 150.000 Stunden – am Computer sitzt und irgendwelche Filter applied und Nachbearbeitung, sondern wir mögen halt Sachen, die gleich, also, dass man gleich weiß, halbwegs, was rauskommt.
Gedreht haben wir bei mir im Wohnzimmer – du warst ja auch dabei
Ja, voll, da haben wir auch schon zusammengearbeitet!

Wir haben angefangen Keramik zu machen, als neues Medium, weil es für immer hält, und haben uns noch überlegt, wie wir irgendwas, was wir beide machen, draus machen können.
Das kommt eh eigentlich aus unserer Graffiti-Praxis. Im Graffiti ist es z.B. üblich, dass man in derselben Crew ist und denselben Namen schreibt, aber in verschiedenen Styles natürlich, oder man schreibt verschiedene Namen, aber im selben Style.
Genau, oder man koordiniert die Farben.
Vor allem das.
Weil wir sehr verschiedene Stile haben im Handwerklichen, dachten wir uns, OK, wir machen beide „Die Inhalte einer Handtasche" (lacht). Wir machen dieselben Objekte, aber natürlich sind sie bei jeder anders. Und dann haben wir uns eine Präsentationsmöglichkeit überlegt –
die sehr geil war.
Diese spiegelnden Drehteile, wo auch Schmuckstücke präsentiert werden und das dann ein bisschen so gewirkt hat wie Turntables. Die Keramiken waren zum Dreh schon fertig glasiert und wir haben alles in zwei Tagen gedreht.
Außerdem waren wir noch eingeladen, als Statistinnen bei Stefanie Sargnagels Film mitzuspielen.
Ich habe mir gedacht, also wir haben uns gedacht, es wäre cool, diese Rapper-Illusion aufrechtzuerhalten, dass wir so mit ur viel Budget
Und Menschen
Weißt eh, die fetten Kameras stehen da und so.
Dann haben wir uns gedacht, wir crashen halt diesen Dreh noch, auch, und filmen da noch ein bisschen
Während der Wartezeit.
Es sind halt unsere Lieder, meistens haben wir schon eine vage Vorstellung davon, wie das sein soll, also was vermittelt werden soll. Mit dir hat es immer so funktioniert, dass du ur viel beiträgst. Es ist einfach so, keine Ahnung. Wenn man viel mit Leuten zusammenarbeitet, dann *spürt* man, wenn es funktioniert, einfach so.
Das wird bei jedem Video natürlich immer ein bisschen mehr, dass es die Gedanken und das, was man vorhat, dass das so durchlässig wird, durch uns drei, glaube ich.
Ich komme dazu, dann sprechen wir darüber oder drehen sofort.
(lacht)
Und dann passiert es halt.
Voll, und wenn dann noch was fehlt, dann drehen wir halt nochmal irgendwas.
Was zur Projektionssache, wir haben schon wieder kaum Budget und wir wollen einfach nicht diese sexy Hip-Hop-Ästhetik (lacht) in irgendeiner Art und Weise wiederholen. Gleichzeitig auch nicht das Gegenteil davon machen, sondern: Das ist kein Faktor. Mit der Projektion konnten wir, OK, wir brauchten kein Make Up, keine geilen Outfits. Und von der Aussage her ist es einfach ur geil, weil Projektionen, bla.

Es ist eben auch noch wichtig über Ökonomien zu sprechen. Wenn man diese

schon bestehende Produktion anzapft oder für sich nutzt oder nimmt oder beansprucht. Bei M

Da geht es ja auch darum, woher krieg' ich mein Geld? Von meiner Mutter.

Ja (lacht)

Ich finde es ja schön, dass ich mit Freund*innen zusammenarbeiten kann, weil man arbeitet eh ur viel, und dann ist es gut, wenn man mit guten Leuten zusammenarbeitet. Mir ist aber eingefallen, wie wir uns das allererste Mal kennen gelernt haben, dann war eine lange Lücke dazwischen, weil sich zwei Freunde getrennt haben.

Kompliziert.

Also das Verschwimmen von diesen Lebensbereichen ist auch mit einer Angst besetzt, was passiert, wenn man eine Freundschaft verliert, die aber auch eine Arbeitsgemeinschaft ist. Wie kann man dann überleben?

Die Frage ist, ob man Konflikte austragen kann und daran wächst oder ob alle sich denken, „Na, fickt euch!".

Es geht halt irgendwie auch ganz gut, wenn alle, wir machen eben auch nicht alles zu dritt, sondern auch alleine, zu zweit, wie auch immer, in verschiedenen Konstellationen, mit anderen, und irgendwie lässt man sich bzw. nicht nur das, sondern appreciatets auch, sehr, aber jedenfalls mehr als akzeptiert, sondern so, dass man auch das Gute für die anderen halt will, weil es ja, weil das ja...

Ich glaube, es hat schon auch viel mit Neid zu tun.

Ja

Man will nicht einfach nur das Gute, man will auch gute Arbeiten – um es mal von dieser sehr persönlichen Ebene wegzukriegen – und freut sich, wenn die anderen Personen etwas Gutes machen und vertraut auch drauf, dass man selber was Gutes machen könnte.

Ja

Es ist ur gut, das zusammen zu machen und wenn es nicht ist, kommt halt was anderes Gutes (lacht) und es ist wichtig, über Sachen zu reden, es gibt immer so Stress- oder Konfliktsituationen, die natürlich härter sind, wenn man auch abhängig voneinander ist

Und alle in schwierigen ökonomischen Lagen

Das ist schon klar.

Aber natürlich ist es ein extrem großer Luxus, sich auszusuchen, mit wem man arbeiten kann

Die Alternative ist nicht besser (lacht)

D.h. mit wem man seine Lebenszeit verbringt.

Das wollte ich auch noch sagen: Man will nicht nur das Gute, man will auch eine gute Zeit.

Aber eigentlich hat meine Freundschaft mit dir auch so angefangen – es kam zuerst die Sachen zu tun, war wichtiger, als freundschaftliche Aspekte.

Jaja!

Ich mochte dich gar nicht so am Anfang,

Ich dich auch nicht.

(lacht)

Du warst voll arrogant (lacht). Aber wir hatten einfach dasselbe Hobby, Grafitti, und dieselbe Einstellung, wie wir zum Ziel kommen und wir wollten es ohne Dudes tun und deswegen waren wir halt aufeinandergestellt. Das andere ist ein Vertrauen, das auch bei dem Rap-Duo sozusagen mitgespielt hat, dass wir zwei – wir kennen uns halt echt lang – aber wir zwei verlassen uns 100%-ig darauf, dass, was die andere Person sagt, im Einklang mit dem eigenen Weltbild ist, auch wenn es nicht dieselbe Meinung ist, aber es ist nicht plötzlich irgendwas, wo man sich für die andere Person schämt – oder? (lacht)

Na klar, aber ich meine, beim Freestyle-Rap: Du weißt nicht was, die rappende Person weiß nicht mal selbst, was sie als nächstes sagt.

Genau, deswegen schließt es sich ja nicht aus, dass das vorkommt, aber dann redet man halt drüber, wenn irgendwas nicht gut ist

Voll

Und dann versteht man sich darüber wieder.

Man fühlt, man vertraut dir mit der Kamera.

Was auch zu dem Zeitpunkt, als wir angefangen haben zu arbeiten, recht neu für mich war, weil man – man macht Filme im Team, aber ich war das hierarchisch gewöhnt. Und das, was ich mir einfallen lasse, und das was ihr mitbringt, also sagen wir, ihr und ich, wenn man zusammen diese Filme oder Arbeiten macht, nicht nur das Vertrauen, sondern

auch so ein Respekt. Da kommt dann nicht irgendwer von uns drei und will das nur für sich beanspruchen oder zerstören – und das war eigentlich recht neu für mich, auch ernst genommen zu werden.

Ich habe dich immer so genervt, so, komm, hast du noch irgendeine Idee? Komm! Komm! Lass doch was ur crazies machen! (lacht)

Und dann kann man das irgendwie machen und merkt, das funktioniert, und das ist lustig, und das ist nicht nur lustig, sondern auch sehr cool und man kommt halt weiter, auch wenn man nicht ganz genau weiß, was das jetzt eigentlich bedeutet oder soll. Mit diesem Weiter meine ich: Das ist ein progress und es geht irgendwie und man freut sich dann drauf.

Manchmal, im Nachhinein fragt man sich dann, warum man das, wie, warum ist das so aufwändig, oder irgendwie so gemacht hat, aber es ist dann diese Arbeit und man nimmt das ernst und es ist gut.

Aber ob ökonomische Abhängigkeiten zwischen Freundschaft und Zusammenarbeit nicht

alles, zum Teil, schwieriger macht?

Ich glaube, da waren jetzt zwei Sachen drin, die und dann so

Ob wir uns bezahlen.

Ja

Zwischendurch.

Ja, ja, doch, doch. Ihr habt schon öfter Förderungen aufgestellt, von denen ich dann auch bezahlt wurde. Ich glaub', ich hab' euch noch nie bezahlt (lacht).

(lacht) Ja, aber wir haben Preise geteilt!

Ah, doch, stimmt, wir haben Preise geteilt!

Stimmt: die Preise!

Ich finde trotzdem nicht, dass dieses Gemeinschafts- oder Wir-Ding, dass das so etwas wie eine Gleichheit bedeutet. Du hast vorhin vorgeschlagen, wie mit Konflikten umgehen: Gibt es einen Zusammenhang zwischen Komplikation und Komplizin?

Die haben doch etwas Verbindendes

Als Bande?

Bzw. gibt es einen Skateboard-Trick, der heißt „No Comply".

Ah, na dann! (lacht)

Was macht man da?

Wenn du das Skateboard umdrehst und, ich glaube, in die falsche Richtung losfährst, oder so (lacht).

Ich würde das als Power-Rangers-Moment sehen, weißt du, wo alle so zusammenkommen: „I got the laser force!", „I got the..."

Ich meine, es macht einfach Spaß mit Leuten zu arbeiten, die ein Special Skill haben und denen es Freude bringt, was damit zu machen. Man kann nicht immer das machen, was man will, aber manchmal created man sich diese Spaces, wo es geht, halt, irgendwie.

Nicht nur künstlerisch, sondern auch, wenn man ein Problem hat, nicht dass man dann aktiv sofort die andere anrufen muss, um darüber zu reden, aber schon allein dieser Gedanke, dass es die anderen gibt, mit denen man auch befreundet ist, aber jetzt so, arbeitsmäßig, eben so ein, so mehr Selbstvertrauen auch, genau!

Das wollte ich sagen: Selbstvertrauen! Das ist auch was, das geht besser, nicht alleine, sondern wenn man weiß, man kann das teilen.

Man muss es ja auch nicht romantisieren, das Wir und das Zusammenarbeiten.

Es ist einfach ein patriarchales Bild,
(lacht)
Dass so das Einzel-Genie alleine,
Es besser hat, ja
Alles created und niemand wäscht seine Unterhosen und niemand macht ihm was
zu essen, aber trotzdem hat er *Das Kapital* geschrieben.
Und das Selbst-Vertrauen zu mehrt? Es gab ja in den 1970er-Jahren in Italien diese
Praxis der *gruppi di autocoscienza*, die Gruppen der Selbst-Bewusstwerdung.
Wir alle vier haben uns schon in einem größeren, weiblichen Kollektiv kennen
gelernt, das auch seine Grenzen hatte, aber uns zumindest zusammengeführt hat.
Also eine Möglichkeit zu haben, sich nicht nur in der Abgrenzung zu definieren. Das
ist ein anderer Blick, zueinander sozusagen, sich als Gruppe zusammenzufinden,
um sich über sich *selbst* bewusst zu werden.
Das auf jeden Fall! Eine der Missions von Klitclique ist eben nicht diese nur reaktive
Gegenbewegung zu sein, sondern halt viele Sachen auch gar nicht anzusprechen,
weil das tun eh alle.

Wir hatten einen Produzenten (lacht).
Aja (lacht)

Ich sehe es auch gar nicht so, dass es unbedingt nur um diese Abgrenzung gehen
muss, sondern wenn man arbeiten kann, kann man arbeiten. Diese Frauenkollek-
tive sind ur wichtig. Wir sagen es eh immer in Interviews, dass wir nur mit Frauen
arbeiten (lacht). Aber ich sehe es nicht so streng.
Ja
Das würde ich auch sagen.
Das Ding ist einfach, wir haben uns in der ältesten Burschenschaft kennen gelernt,
oder diese italienischen Feministinnen, es gibt noch irgendwas davon, aber es gibt
nicht mehr *das Kollektiv*. Die patriarchale Gesellschaft – wir müssen drauf rumre-
iten – erlaubt nicht, dass diese Dinge lange einen Fortbestand haben.
Ja
Immer gibt es einen Aufschrei, wenn sich feministische Kollektive bilden, die eine
Alternative oder einfach einen Ort, wo man zusammenkommt, schaffen wollen, als
ob das irgendwie dieses patriarchale System in Frage stellt, weil das Problem ist:
es stellt das patriarchale System in Frage (lacht).
Also ich finde es ist eine totale Befreiung von dem Druck als Einzelperson
besonders gescheit und intelligent zu wirken. Das Arbeiten als Gruppe nimmt
einem das. Das ist etwas, das man als Frau stark spürt, dass man beweisen muss,
dass man sehr intelligent ist (lacht). Und wirklich intelligent ist es, wenn man
Blödsinn macht und einen guten Witz. Das ist das intelligenteste, nur haben wir
Angst davor (lacht) – oder ich zumindest zu einem gewissen Grad und das habe
ich nicht, wenn ich mit anderen arbeite.

Ich meine, was bringt es dir, wenn du alleine ur viel Spaß hast und dann gehst du
heim so, nachdem du Spaß gehabt hast.
Eigentlich hinterfragt man das nicht, warum man mit anderen, arbeitet. Man
macht das halt, weil das ist das, was sich gut anfühlt und was funktioniert und
irgendwann kommt man zu dem Punkt, dass man nicht immer gegen was arbeiten
muss.

Wenn man was zusammen macht, dann muss es nicht das Beste gewesen sein,
dann hat man zumindest schon mal eine, dann ist es schon *real*, weil man hat das
gemacht und dann ist es so.
Weil man halt das Gefühl hat, man ist die einzige Formation in der Formation, die
das repräsentieren oder sagen könnte, was man jetzt sagen kann, weil man eine
unique Position eingenommen hat.
Voll, und weil es diese anderen Leute auch *gibt*.
Ich fand das mit der Realität ganz gut, weil du hast dann auch, du bist dann auch

in dieser Gruppe – und dadurch ist es halt real. Und deswegen hängt man sich
auch mehr rein,
vielleicht, als

Kollektiv (lateinisch *colligere* „zusammensuchen, zusammenlesen")

Madeleine Bernstorff

Das menschliche Grundbedürfnis nach gemeinschaftlichem, nicht hierarchischem und konkurrenzfreiem Tun lebt immer wieder neu auf, auch wenn Begriffe des Kollektiven inzwischen oft sehr unscharf, manchmal auch nostalgisch, sozusagen in einem nicht ganz gesättigten Farbverlauf verwischt, gebraucht werden. Die sozialistische Zwangskollektivierung als Schreckgespenst wird gar als platter Gegensatz zu den Chimären individueller Autor*innenschaft ins Feld geführt. Selbstorganisation ist auch nicht mehr nur fortschrittlich[1]. Und wenn einige für einige Zeit freiwillig zusammenarbeiten, sind sie noch nicht unbedingt ein Kollektiv.

EBENEN DES KOLLEKTIVEN

Me and we, and us and I. So hieß das Seminar, das die Filmemacherin und Kamerafrau Stefanie Gaus und ich 2011 an der Universität der Künste in Berlin veranstalteten. Wir wollten den Boom (studentischer) autobiografischer Filme – dem auch von Fernsehsendern schon länger eingeforderten Me-Faktor, der Tagebuchfilme und Familienerzählungen, den „Auteurismus" und die romantische Idee des einsam kreativen Subjekts dieser oft essayistischer Filmenden – als Ausgangspunkt nehmen, um in Folge umzulenken auf „in/formelle, strategische oder aktivistische Kollektive und Kollaborationen, also gemeinschaftliche Ansätze in der Filmarbeit, die aber sowieso selten allein stattfindet" (so der Seminartext) und damit andere Strategien aufzeigen. Im Kino sahen wir Filme, die Ideen des Kollektiven auf unterschiedlichen Ebenen evozierten. Claudia von Alemann dokumentierte mit *Das ist nur der Anfang – der Kampf geht weiter* (1969) als Beteiligte verschiedener Filmkollektive den Aufbruch der Videobewegung während des Pariser Mai 1968. Stellvertretend für die Hamburger Filmemacher Cooperative zeigten wir den an die Filmförderung adressierten, skandalisierten Film *Besonders wertvoll* (1968) von Hellmuth Costard; sowie zwei in der DDR entstandene Filme aus der Produktion des Regisseurs Karl Gass und aus dem Studio Heynowski und Scheumann. Karl Gass' *Feierabend* (1964) beschrieb die Freizeitbeschäftigungen der Arbeitskollektive auf der Großbaustelle Schwedt, und *Geldsorgen* (1975) von Heynowski und Scheumann erzählte von anonymen kollektiven Reaktionen auf den Putsch gegen Salvador Allende in Chile: Die Proteste gegen die Militärregierung manifestierten sich in kurzen Texten und Parolen auf den Banknoten – Geldscheine fungierten so als Mikroflugblätter des anonymen Widerstands.

ZUSAMMEN

Einige Agglomerate, Gemeinschaften, Gruppen, Kooperationen, Kollaborationen, Kooperativen, Projekte, Ensembles, Zusammenschlüsse und eben auch Kollektive basieren auf einem impliziten oder expliziten politischen Einspruch. Leute finden sich freiwillig zusammen, die etwas gemeinsam wahrnehmen, ein Problem erkennen, etwas gestalten möchten. Also suchen sie für diesen gesellschaftlichen, ästhetischen, politischen, sozialen Einspruch nach Formen. Ein Wir kristallisiert und formuliert sich, empfindlich und euphorisch. Manifeste werden verfasst. Fähigkeiten und Unfähigkeiten

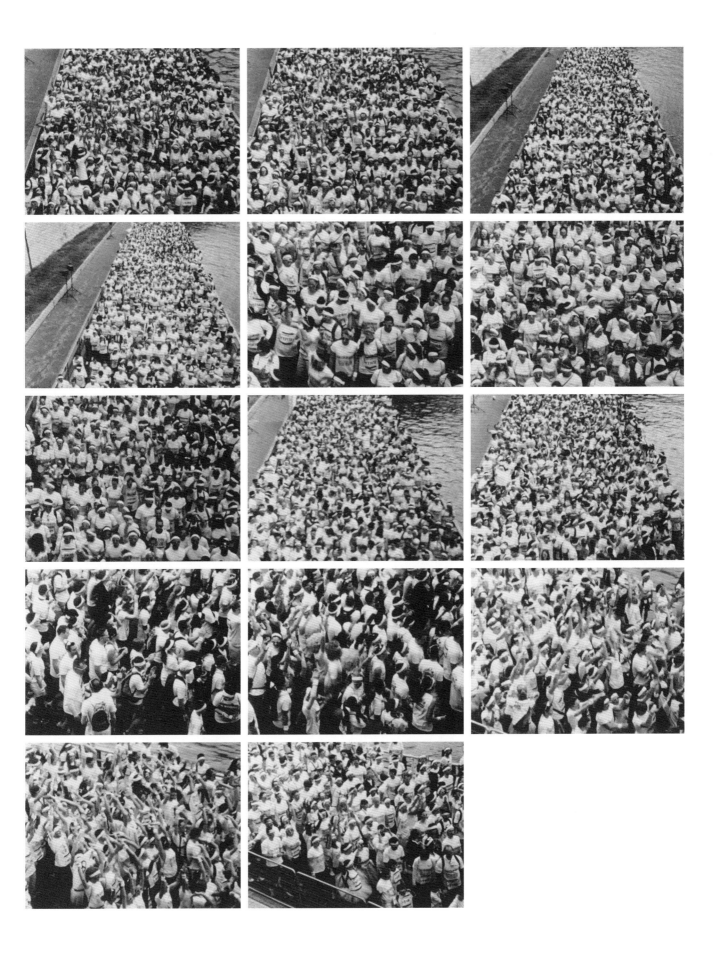

Helga Fanderl
The Color Run, 2014
Filmstills

begegnen sich, Erfahrungen und Vernetzungen werden geltend gemacht. Einigen Kunst- und Filmgruppen geht es erst mal darum, etwas zusammen zu entwickeln, sich selbst etwas zu zeigen. Und später möglicherweise auch ein Publikum daran teilhaben zu lassen. Etwas wird produziert und erarbeitet, erspielt, Spaß soll es auch machen, wichtig wird es sein und eine Strahlkraft haben und möglicherweise ein paar Verhältnisse verändern. Inzwischen, nach über zwei Jahren Pandemieeinwirkung, haben sich neue Formen der Zusammenarbeit herausgebildet, mit vielen Zoom-Treffen und mit Long-Distance-Gruppenstrukturen. Trotz mancher Versuche, in diesen Interaktionen sorgsam und behutsam zu verfahren, regulieren sich hier eher Machbarkeiten, Nutzen-erwägungen und Präsentationsfuror, als dass Kontroverses in der gekachelten Flachwelt in Bewegung gebracht würde. Auch die Affekthülsen wuchern: Achtsamkeitsdiskurse werden auf anmaßende Weise funktionalisiert und entleert zugunsten von (neoliberalen) „Wohlfühlgemeinschaften" (Peter Mörtenböck). Von einer (gelinde sportlich) formierten Fun-Wohlfühlgemeinschaft erzählt Helga Fanderls Film *The Color Run* (2014), ein 16-mm-Blow-up, auf eindrückliche Weise. Hier ist es die „Kollektivität"[2] einer auf ein unbe-kanntes Ziel eingeschworenen Gruppe, hell gekleidet, schon bevor es losgeht tänzelnd im Gleichschritt jubelnd. Bildfül-lend leicht verlangsamt gegen den Strom gefilmt. Ein Spuk.

FRAUEN UND FILM ZU KOLLEKTIVITÄT

Die Zeitschrift *Frauen und Film*, gegründet von Helke Sander, entstand 1974, ein Jahr nach dem *Ersten Internationalen Modellseminar zur Situation der Frau*, für das die beiden Filmemacherinnen Helke Sander und Claudia von Alemann die Struktur geschaffen hatten, zusammen mit etwa 200 Frauen und einigen wenigen Männern mehrere Tage lang hauptsächlich Dokumentarfilme von Filmemacherinnen zu sehen und zu diskutieren.

Frauen und Film (FuF) war „polemisch, ungerecht, wütend, ironisch und bitter"[3], eine besondere Mischung von aktivis-tischer, politisch-kultureller Praxis, filmischer Produktion und theoretischer Reflexion. Konsequent in Kleinschreibung und im Stil oft locker-assoziativ werden geschlechter-basierte Produktionsbedingungen, Ausschlüsse und Machtstrukturen erforscht und die in der Filmgeschichte unsichtbar gemachten Filmarbeiterinnen vorgestellt, diese „Geschichte der Geschichtslosigkeit" (Silvia Bovenschen). Der offene Umgang mit Widersprüchen, die „laienkritischen" Allianzen, eine besondere Debattenkultur, die Fülle an Mate-rialien wie auch die weitgehende Abwesenheit akademischer oder kunstdiskursiver Profilierungen machen die frühen Ausgaben der Zeitschrift zum vielsagenden Objekt und auch heute noch zu einer inspirierenden Quelle.[4] Wechselnde Redaktionskollektive kamen zusammen, layouteten und klebten die Texte. Im Juni 1976 erschien das Heft 8 der Zeit-schrift zu Kollektivität im Film[5]: Kollektivität als utopisches Ideal gegen Hierarchien, Konkurrenzen und die Isolation, die patriarchale Produktionsweisen so mit sich brachten. Ein skeptisches Vorwort der Redakteurin, Autorin und Filmema-cherin Eva Hiller leitet die Ausgabe ein. „Die Funktionsfähig-

<kollektive/arbeit>, 2000
Papiertüte aus dem *<kollektive/arbeit>*-Set,
Geschenk von Marion von Osten
www.k3000.ch/labor/bulletin/kollektive_arbeit/
downs/kollektivearbeit3_0.pdf

keit eines Kollektivs wäre also daran zu messen, inwieweit Unterschiede und Widersprüche innerhalb des Kollektivs sowohl für das Produkt als auch für die Lernprozesse seiner Mitglieder geltend gemacht werden." Die Frage sei, „welche konkreten Funktionen Kollektivität erfüllen kann und wo ihr Anspruch zur Ideologie wird, also dem eigenen Ansatz zuwider läuft und als abgehobenes Postulat bestehende Rollenklischees eher verkleistert als auflöst."[6]

DAS ELEND DER VERMEINTLICHEN STRUKTURLOSIGKEIT

Auf einem Vortrag bei einer Konferenz der *Southern Female Rights Union* in Mississippi im Mai 1970 basiert der mehrmals überarbeitete und weitläufig – vor allem auch in anarchistischen Zusammenhängen – diskutierte Text der amerikanischen Juristin und Politikwissenschaftlerin Jo Freeman aka Joreen, „The Tyranny of Structurelessness".[7] Freeman war lange Jahre in der Bürgerrechtsbewegung der 1960er-Jahre aktiv und hatte ebenfalls ihre Erfahrungen mit dem – wie es die FuF-Redakteurin Eva Hiller bezeichnet – Verschwinden der Frauen in männlich konnotierten (Arbeits-)Kollektiven. Was Hiller „die mystifizierten Ansprüche vermeintlicher Kollektivität" nennt, schlüsselt Freeman genauer auf und kommt zu dem Ergebnis, dass sich in strukturlosen (feministischen) Gruppen, sobald sie den Status des internen und geschützten *Consciousness-Raisings* verlassen, zwangsläufig informelle Hierarchien herausbilden. Für Individuen mit verschiedenen Talenten, Neigungen und Vorgeschichten sei dies unvermeidlich. Die behauptete Strukturlosigkeit maskiere nur Machtverhältnisse, sei organisatorisch unmöglich und führe zu elitebildenden Dynamiken. Diese informellen Eliten bildeten sich oft über freundschaftliche Gruppierungen, die zu Absprachen kommen, an denen die restlichen Gruppenmitglieder nicht beteiligt sind. Freeman führt einige Charakteristiken an, die dazu führen, dass einige „weniger gleich" sind als andere. Manche werden beachtet, wenn sie sprechen, manche kaum. Bestimmte hören nur Bestimmten zu. Zu guter Letzt führt Freeman verschiedene Prinzipien an, wie sich Gruppenprozesse demokratisch strukturieren könnten und darin politisch auch effektiver wären: Die Delegation von bestimmten Aufgaben müsse auf der Grundlage demokratischer Prozesse stattfinden und dann auch zu Verantwortlichkeit gegenüber den Delegierenden führen. Die Verteilung von Autorität auf möglichst viele, die Rotation bestimmter Aufgaben, allerdings mit genügend Zeit zu lernen. Die Verteilung von Aufgaben nach rationalen Kriterien. Die Transparenz von Informationen. Gleicher Zugang zu Ressourcen. Fragen des „Voneinanderlernens" tauchen immer wieder in der Auseinandersetzung mit kollektiven Organisationsformen auf.

BOHEMISTISCHE FORSCHUNG

Zur (allgemeineren Geschichte der) Akademie als Institution künstlerischen Lernens gehören auch künstlerische, selbstorganisierte Gruppenbildungen: Die Akademie: Forschung, Bohème und Selbstorganisation.[8] Der Künstler und Lehrende Stephan Dillemuth spricht nicht von Künstler*innen-Kollektiven sondern von bohemistischer Forschung, deren Voraussetzung die Gruppe ist. Diese

Projekte sind auch Liebesbeziehungen, sie entstehen aus wahlverwandtschaftlichen Affinitäten. Dillemuth bezieht sich dabei auf den Medienanthropologen Erhard Schüttpelz[9]: Eine Gruppe bildet sich um ein erkanntes Problem herum, dieses Problem wirkt wie ein Magnet. Es zieht die an, die sich darüber austauschen wollen. Damit sich die Einzelnen aber erfolgreich austauschen können, müssen sie gleichzeitig ähnlich und unähnlich genug sein, um sich einerseits zu verstehen und andererseits von den jeweiligen Unterschieden zu profitieren. Diese Spannung kann zu äußerst produktiven Differenzierungen führen, die irgendwann dann nach außen kommuniziert werden durch Sprecher*innen. Gruppen sind aber auch fragil, Brüche sind wie in Liebesbeziehungen schmerzhaft. Wie als Kompensation dafür werden Credits und Vorteile oft ungerecht verteilt. Einzelne Gruppenbeteiligte treten aus der Gruppe hervor, „erben" das gemeinsam erlernte Vermögen, die Ideen der Gruppe, und verkaufen diese als ihr eigenes, bewerben sich als Einzelne mit den Kompetenzen und Errungenschaften der Gruppe auf dem (akademischen, Kunst- oder kulturellen Kapital-) Markt. In der Kunstwelt gibt es besonders oft die Diskussion darüber, wer eine Idee hatte, wem sie gehört und wer sie verwenden darf. Die „Münze" der Bohème ist aber der freie Austausch, das Geben und Nehmen von Ideen. Arbeit und Liebe umsonst. Dies ändert sich, sobald Geld von außen kommt, sobald die Aufmerksamkeitsökonomie den ehemals gemeinsamen Raum zerteilt.

DREI GRUPPEN: KINO SPUTNIK, BLICKPILOTIN, SPOTS

Soziale Verhaltensweisen leiten sich auch aus der Erfahrung mit prägenden, demografisch zugeordneten Kollektiven der betreffenden Milieus, der mehr oder weniger funktionierenden Familien und der frühen Lerninstitutionen her: Anpassungen, Widerstände, bodenloses Unglück, vermeintliche Selbstverständlichkeiten. Ein Geschwisterkind tickt oft anders als ein Einzelkind. Immer wieder die eigenen Verfasstheiten zu reflektieren ist gleichzeitig müßig – denn wir sind ja jetzt alle „erwachsen" und schon durch vieles durchgegangen – und unabdingbar, denn die Gruppen-Assoziationen leben auch von der Nicht-Trennung von Privatheit und Arbeit.

Unser von einem türkischen Kino-Unternehmer in Westberlin übernommenes Kino hatten wir in geflissenem, spätlinkspunkigem Antiamerikanismus *Sputnik* (1984–1988)[10] genannt. Putzen und vorführen, Schaukästen dekorieren, Texte schreiben, Flyer verteilen und Filme bestellen machten alle, Pressebetreuung, zur Metro fahren und Buchführung eher wenige. Die Programme entstanden dann in Arbeitsteilung.[11] Am „kollektivsten" waren die Teamsitzungen, die wir Plenum nannten, in denen aber auch bald schon zu erkennen war, dass Bestimmte eben immer nur Bestimmten zuhörten.

Unsere feministische Kinogruppe *Blickpilotin* (1989–2003) wiederum funktionierte über gemeinsam besprochene Programmideen, die dann von Einzelnen oder Kleingruppen durchgeführt wurden, es gab gelegentlich lose Assoziie-

rungen mit Außenstehenden. Wir zeigten Filmprogramme an wechselnden Orten. Mit der Änderung der jeweiligen Lebens- und Arbeitsumstände versickerten die Projekte. Lange dauerte es dann, bis wir auf einer Webseite[12] unsere Projekte dokumentieren konnten, bis wir unsere Sammlung zu Filmemacher*innen dem Schriftgutarchiv der Deutschen Kinemathek in Berlin übergeben konnten.

Die Gruppe, die seit 2015 das Tribunal „NSU-Komplex auflösen"[13] gestaltete, war riesig, ein bundesweites Aktionsbündnis. Als kleine fünfköpfige Untergruppe beauftragten und produzierten wir 23 Videospots, kurze audiovisuelle Mikrointerventionen[14], die zum Tribunal mobilisieren sollten und weit darüber hinausgingen. Rassismus anklagen. In mehreren großen Redaktionstreffen besprachen wir die Projekte mit den angesprochenen Künstler*innen und Aktivist*innen. Eine Förderung erlaubte uns, allen ein Produktionshonorar zu zahlen, Vorführkopien (Digital Cinema Packages / DCPs) herzustellen und die Internetpräsenz sowie Plakate und Postkarten gestalten zu lassen. Leihgebühren von Institutionen werden weiterhin einem Verein zugeführt.

Kollektives Arbeiten führt zu komplexen Wirklichkeiten, und die Frage nach ihrer Relevanz für künftige Öffentlichkeiten stellt sich immer wieder neu: Fragen, wie und ob es überhaupt möglich und notwendig ist, von Gruppenprojekten Dokumentationen und Archive[15] anzulegen, oder ob diese flüssigen Erfahrungen allein bei den Beteiligten und deren Erzählungen bleiben. To be continued.

Danke: Dieser Text entstand vor dem Hintergrund folgender Gespräche und Recherchen:

Gespräch mit Ruby Sircar, 4.7.2022
Gespräch mit Dietmar Schwärzler, 5.7.2022
Gespräch mit Stephan Dillemuth, 8.7.2022
Gespräch mit *durbahn, Bildwechsel Hamburg, 14.7.2022
Gespräch mit Johanna Markert und Lukas Ludwig, Kunstverein Anorak, 21.7.2022
Gespräch mit Mike Sperlinger, 25.7.2022

Rita Baukrowitz und Karin Günther (Hg.), *Team Compendium: Selfmade Matches. Selbstorganisation Bereich Kunst*, Hamburg 1994.

Matthias Michalka (Hg.), *To expose, to show, to demonstrate, to inform, to offer. Künstlerische Praktiken um 1990*, Wien 2015, darin vor allem: Andere Erfahrungen, andere Sozialisation. Martin Beck im Gespräch mit Stephan Dillemuth, S. 216ff.

Das Centre audiovisuel Simone de Beauvoir in Paris. Nataša Petrešin-Bachelez und Giovanna Zapperi im Gespräch mit Nicole Fernández-Ferrer, in: *Defiant Muses, Delphine Seyrig und die feministischen Videokollektive im Frankreich der 1970er- und 1980er- Jahre*, S. 43.

Einleitung Broschüre und Katalog: *No Master Territories. Feminist Worldmaking and the Moving Image*, Haus der Kulturen der Welt, Juni 2022.

Interview mit Malve Lippmann und Can Sungu, *Cinema of Commoning*, https://cinemaofcommoning.com/2022/06/23/where-something-like-a-community-develops/ (22.8.2022).

Dank an Boris Schafgans.

1 Zu (neu)rechten Aneignungen: Stephan Dillemuth im Briefwechsel mit Karolin Meunier: „Wer hat denn in den letzten Jahren am effektivsten Selbstorganisation betrieben, wer hat die Straße und die mediale Aufmerksamkeit besetzt, wer hat eine „Gegenöffentlichkeit" aufgebaut? ... Bei der Propagierung von Selbstorganisation war es ein Fehler, angenommen zu haben, das sei irgendwie antihierarchisch, antiinstitutionell und deswegen per se ‚links'." https://parsejournal.com/article/academy-of-no-gravity-de/ (30.8.2022).

2 Dieser „Color Run" in Paris war von Reebok und Lipton Tea organisiert, deren Logos auf Rucksäcken und den weißen T-Shirts prangten. In Deutschland ist der Color Run eine rechtlich geschützte Veranstaltung eines alteingesessenen Farbenunternehmens. Die weiß gekleideten Teilnehmer*innen laufen eng gedrängt 5 km zu Musik: „Nach jedem absolvierten Kilometer wirst du mit einem Farbwunder belohnt." Vgl. https://thecolor-run.de/ueber_uns/ (22.8.2022).

3 Uta Berg-Ganschow und Claudia Lenssen, out of competition oder Lob, Preis und Profit. Schreiben über Film, in: *Frauen und Film* 34 (Januar 1983, Berlin), S. 2. Berüchtigt ist die exzessive und kurzsichtige Härte mit der Ulrike Ottingers *Bildnis einer Trinkerin* (1979) in Heft 22/1979 verrissen wurde.

4 Eine grundlegende Auseinandersetzung mit Geschichte und Positionen der Zeitschrift bis 1987 leistet Miriam Hansen, Messages in a Bottle?, in: *Screen* 28, Heft 4 (1. Oktober 1987) sowie die FuF-Sonderausgabe (und Filmreihe) zum 25-jährigen Jubiläum der Zeitschrift. *FrauKino. Frauen und Film* 62, Frankfurt am Main, Juni 2000.

5 Herausgegeben von Helke Sander. Redaktion Eva Hiller, Helke Sander, Gesine Strempel.

6 Eva Hiller, Vorwort, in: *Kollektivität im Film, Frauen und Film* 8, (Juni 1976), Rotbuch Verlag Berlin, S. 2.

7 Vgl. https://www.jofreeman.com/joreen/tyranny.htm (25.8.2022).
Zuletzt ins Deutsche übersetzt 2014 als *Die Tyrannei in strukturlosen Gruppen*, Verlag VON UNTEN AUF. Der Text war für die Londoner „Mary Kelly Group" (Cay Castagnetto, Josephine Berry, Megan Fraser, Em Hedditch, Tahani Nadim, Irene Revell, Mike Sperlinger, Chloe Stewart, Marina Vishmidt, Ian White), die sich ab 2003 mit kontextualisierenden Screenings der gefährdeten Sammlung des feministischen Verleihs Cinenova widmete, wichtige Inspiration.

8 Vgl. *Der arge Weg zur Erkenntnis. Dramatisierung eines Vortrags über „The Academy and the Corporate Public"*, http://societyofcontrol.com/outof/down/1-leaflet-brochure-deu.pdf (22.8.2022).

9 Vgl. *Die Akademie der Dilettanten. (Back to D.)*, http://www.societyofcontrol.com/akademie/schuettpelz.htm (22.8.2022).

10 Der Zeitraum bezeichnet meine Beteiligung.

11 Vgl. _____*Chronik des Kino Sputnik / Wedding*, http://www.madeleinebernstorff.de/seiten/sput_tx.html (22.8.2022). Ein Filmausschnitt mit den damaligen Kinomacher*innen Björn Zielaskowski und Madeleine Bernstorff, sowie dem Künstler Caspar Stracke, siehe https://vimeo.com/571201774.

12 Vgl. http://www.blickpilotin.de/ (22.8.2022). Siehe auch Madeleine Bernstorff und Regina Holzkamp im Gespräch mit Verena Elisabet Eitel, http://www.perfomap.de/map8/archiv.-geschichten-2013-re-inszenierung-und-praesentation/das-berliner-projekt-blickpilotin-ev (22.8.2022).

13 Vgl. https://www.nsu-tribunal.de/wir/ (22.8.2022).

14 Vgl. Tribunal-spots, http://tribunal-spots.net/de/spots/15/# (22.8.2022).

15 Die Gruppe Botschaft e.V. hat sich gegen das Archivieren entschieden. (Zoom-Gespräch vom 31.5.2021, anlässlich des Buches von Annette Maechtel, *Das Temporare politisch denken. Raumproduktion im Berlin der frühen 1990er Jahre*. Berlin: b_books 2020.)

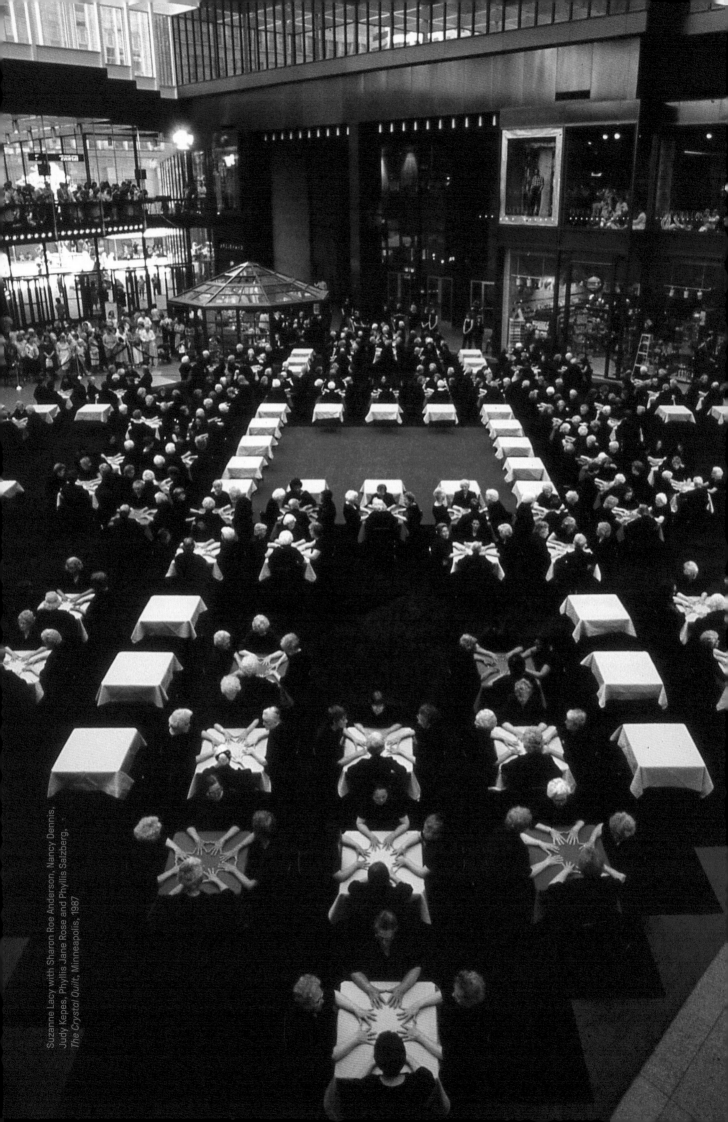

Suzanne Lacy with Sharon Roe Anderson, Nancy Dennis,
Judy Kepes, Phyllis Jane Rose and Phyllis Salzberg,
The Crystal Quilt, Minneapolis, 1987

Suzanne Lacy

My work is highly collaborative. At times and with specific works I have entered into more traditional collaborations, for instance with Leslie Labowitz in our multi-year piece *Ariadne, a Social Art Network* (1977-1980). However, my large-scale projects like *The Crystal Quilt* (1985-1987) are profoundly collective endeavours.

I don't enter a community with a pre-designed visual presentation - or even a specific subject matter. I work with community members to identify issues, partnerships, and political positions, using negotiation and transparency as primary strategies. Even with the work's visual presentation I am inclusive, working with community teams, activists, filmmakers, visual artists, sound composers, and producers. My authorships are like those in film and theatre, with credit negotiated according to roles and responsibilities. I do retain, as director, the deciding "vote" for the aesthetics. However, since my work depends on scores, even hundreds of participants, broad buy-in and consensus is necessary to complete it.

The Crystal Quilt was developed over a two-year period with teams of activists, educators, and artists who created events, classes, exhibitions, film screenings, and a mass media campaign leading to a final performance. We partnered with the Humphrey Institute of Public Affairs to produce an Older Women's Leadership Series. From this group we developed a diverse advisory committee. On Mother's Day, 430 Minnesota women over the age of 60 came from across the state to perform on an 82-square-foot "quilt", with a sound work mixing the voices of 72 older women. As an audience of 3,000 people flooded the stage bearing hand-painted scarves, the austere order of the quilt design was transformed into a crazy quilt of colour.

Aus der Geschichte gestrichen

Interview
mit der Aktivistin
Athambile Masola

Patrick Mudekereza

Zusammen mit dem Asinakuthula Collective erzählt Athambile Masola die Geschichten schwarzer, afrikanischer Frauen, die bislang nicht in Geschichtsbüchern und auf Wikipedia stehen. Nach einem Edit-A-Thon im Rahmen des Projekts *Wessen Wissen?* sprach sie mit *Goethe aktuell* über ihre Arbeit.[1]

Patrick: Was macht das Asinakuthula Collective und welche Rolle haben Sie innerhalb der Organisation?

Athambile: Ich bin die Gründerin des Asinakuthula Collective, welches als gemeinnützige Gesellschaft organisiert ist. Wir sind eine Gruppe von Lehrer*innen und Forscher*innen, die insbesondere an den Geschichten schwarzer Frauen interessiert ist, die mehr oder weniger von der Geschichte ignoriert werden. Wenn Sie unser Logo betrachten, sehen Sie im Vordergrund die Gesichter von Nontsizi Mgqwetho und Charlotte Maxeke und dahinter Zeitungsartikel. Diese Zeitungsartikel sind echte Texte aus den 1920er-Jahren, die aber nur wenigen bekannt sind.

Der Name „Asinakuthula Collective" ist angelehnt an eine Zeile aus den Gedichten von Nontsizi Mgqwetho: *Asinakuthula umhlaba ubolile.* (deutsch: „Wir können nicht schweigen, während die Welt in Trümmern liegt.") Nontsizi Mgqwetho war in den 1920er-Jahren eine Schriftstellerin aus dem Volk der Xhosa. Sie war auch eine Performance-Künstlerin, die bei öffentlichen Veranstaltungen auftrat. Diese Frauen sind symbolisch für unsere Vision, da sie kaum bekannt sind, obwohl ihre Werke einen großen Eindruck auf ihre Zeitgenoss*innen gemacht haben. Wir wollen diese Frauen als Ausgangspunkt nehmen und eine Institution rund um deren Namen und Leben erschaffen, um zu erörtern: Wie bekommen wir diese Frauen in die Geschichtsbücher? Wie bekommen wir diese Frauen ins Internet? Wie bekommen wir diese Frauen ins allgemeine Bewusstsein?

Patrick: Wann haben Sie angefangen, sich mit diesem Thema zu beschäftigen?

Athambile: Es kommt mir fast so vor, als ob ich unabsichtlich über die Geschichten dieser Frauen stolpere, falls dies möglich ist. Die erste Frau, deren Geschichte mich in den Bann zog, war Noni Jabavu. Sie war eine südafrikanische Schriftstellerin in den 1960er-Jahren und lebte an vielen verschiedenen Orten rund um den Globus. Sie war eine regelrechte Pionierin. Ihre Memoiren wurden erstmals in den 1960er-Jahren veröffentlicht und es gab eine weitere kleine Auflage in den 1980er-Jahren, aber seitdem sind sie vergriffen. Es ist beinahe unmöglich, eine Ausgabe davon aufzutreiben. Per Zufall entdeckte ich ein Exemplar in einem Buchantiquariat und die Memoiren machten einen so großen Eindruck auf mich, dass ich beschloss, meine Doktorarbeit darüber zu schreiben. Ich wollte Noni Jabavus Werk aus einer literarischen Perspektive betrachten.

Je intensiver ich mich mit ihrem Werk beschäftigte, desto öfter stöberte ich auch durch alte Zeitungen wie zum

Beispiel *The Bantu World* aus den 1930er-Jahren. *The Bantu World* war eine der bekanntesten Zeitungen der 1930er-Jahre, die nicht nur über das Leben der schwarzen Bevölkerung im Allgemeinen berichtete, sondern auch eine Frauenseite anbot, was zu der Zeit außergewöhnlich war. Allein beim Lesen der Ausgaben aus dem Jahr 1935 fand ich so viele Artikel über und von schwarzen Frauen, die zu der Zeit unglaubliche Taten vollbrachten. Beispielsweise entdeckte ich einen Text von Frieda Matthews, die nach London gereist war und einen Brief an ihre Leser*innen über ihre Erfahrungen schrieb. Oder ich stieß auf einen Artikel von einer Frau namens Rilda Marta, die in die USA ausgewandert war, um Kosmetikerin zu werden und einen dreiteiligen Brief an ihre Leser*innen über ihre Erfahrungen im Ausland verfasste, der in *The Bantu World* gedruckt wurde. Außerdem fand ich einen Vortrag mit dem Titel *Die Emanzipation der Frauen*, der von einer Frau namens Ellen Pumla Ngozwana in 1935 an der Inanda, einer weiterführenden Schule für Mädchen, gehalten wurde. Allein dieser eine Jahrgang bot eine so große Zahl an historischen Belegen.

Die für mich entscheidende Frage war: Wenn wir heute diese Archive durchgehen, welche Entscheidungen treffen wir dabei? Was sehen wir, was sehen wir nicht? Denn die Belege der Taten dieser Frauen existieren. Hat die Forschung, die wir auf diesem Gebiet betreiben, diese Tatsachen bewusst ignoriert, oder geschah es, weil es nicht zu dem Bild der schwarzen Frau in dieser Zeit passt?
Mir wurde klar: Wenn Leute wie ich die Geschichte nicht mitgestalten, werden Leute wie ich aus der Geschichte gestrichen. Das geschah mit diesen Frauen: Sie vollbrachten historisch bedeutsame Taten, aber sie waren an der Mitgestaltung der Erzählung, die in den Geschichtsbüchern wiedergeben wird, nicht beteiligt. Es ist jetzt die Aufgabe von Forscher*innen wie mir und dem Asinakuthula Collective, eben dies zu tun. Die Hälfte der Arbeit ist sogar recht einfach, da die historischen Belege greifbar sind. Die andere Hälfte besteht darin, eine Änderung zu bewirken hinsichtlich der Überlegungen, wer in die Geschichtsbücher aufgenommen wird, und somit das Konstrukt der Geschichte an sich zu verändern.

Patrick: In welchem Zusammenhang stehen diese beiden Aufgaben und welche Herausforderungen sehen Sie in diesen beiden Phasen Ihrer Arbeit?

Athambile: Ich sehe die Phasen als durchaus zusammenhängend. Einerseits deckt man die Information auf, aber was macht man dann damit? Einfach digitalisieren, online stellen und hoffen, dass sie entdeckt wird? Das habe ich zum Teil im Rahmen meiner Doktorarbeit und der damit verbundenen Forschungsarbeit gemacht.
Eigentlich müssen wir sogar dreigliedrig vorgehen: Zunächst kommt die Archivarbeit, dann die Vermittlung des gewonnenen Wissens an die Öffentlichkeit, entweder schriftlich oder über andere Medien. Den zweiten Schritt kann man auch als Lobbyarbeit für die Anerkennung des Wissens sehen. Im letzten Schritt sollten dann andere in den Prozess mitein-

steigen und eigene Forschung betreiben.
Die Herausforderungen sind vielfältig, aber alle hängen auf der einen oder anderen Weise von Kapazitäten ab. Den Möglichkeiten der Forscher*innen nach ihrem Abschluss, den Möglichkeiten für die Übersetzung von Quellen, die nicht auf Englisch vorhanden sind, und natürlich dem Zugang zu Ressourcen.
Zudem müssen wir auch die Frage der Alphabetisierung berücksichtigen. All diese Aspekte überschneiden sich. Das ist der Grund, weshalb wir das Projekt des Goethe-Instituts und die Vorgehensweise beim Edit-A-Thon so großartig finden. Obwohl es allgegenwärtig ist, habe ich Wikipedia nie als etwas betrachtet, das man einfach selber anpassen oder ergänzen kann.

Patrick: An welchen Wikipedia-Artikeln haben Sie während des Edit-A-Thons gearbeitet?

Athambile: Einer der Artikel handelte von Nomhlangano Beauty Mkhize, die auf Wikipedia – und mit Ausnahme von ein oder zwei Artikeln sogar im gesamten Internet – vorher nicht existiert hat. Es ist für uns immer wieder faszinierend zu sehen, dass nach dem Sammeln der Information und dem Schreiben eines Artikels, eine vormals unsichtbare Persönlichkeit auf einmal problemlos im Internet gefunden werden kann. All dies innerhalb von nur drei Stunden.
Es ist ermutigend, dass man Wissen so leicht etablieren kann. Das Wichtigste für eine grundlegende Präsenz im Internet ist nämlich, dass man ein Suchergebnis erhält, wenn man einen Namen in die Suchmaschine tippt.

1 Dieses Interview erschien zuerst im Jänner 2018 bei https://www.goethe.de/ins/cd/de/kul/sup/til/21159875.htm (14.7.2022). Wiederabdruck mit freundlicher Genehmigung des Goethe-Instituts Kinshasa. Vielen Dank an Astrid Matron und Patrick Mudekereza.

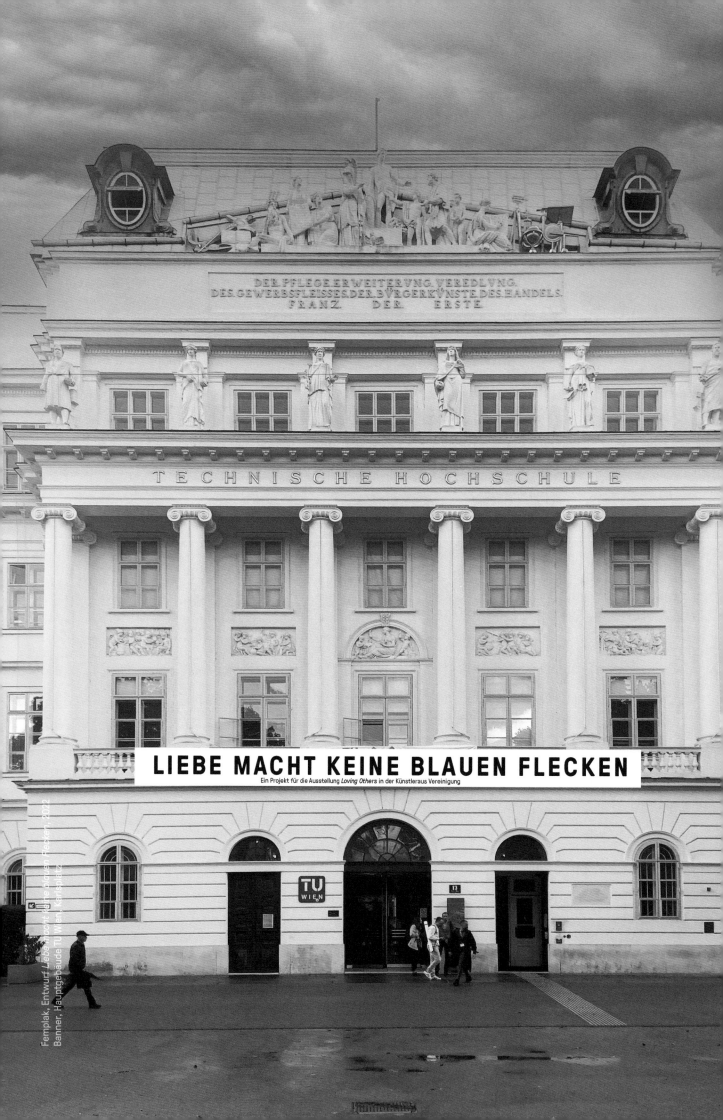

LIEBE MACHT KEINE BLAUEN FLECKEN

Ein Projekt für die Ausstellung *Loving Others* in der Künstleraus Vereinigung

Femplak, Entwurf *Liebe macht keine blauen Flecken*, 2022
Banner, Hauptgebäude TU Wien, Karlsplatz

Femplak

Femplak ist ein intersektionales feministisches Kollektiv. Eine Bewegung, die sich gegen geschlechtsspezifische Gewalt einsetzt. Frauen, Lesben, Intersexuelle, Nichtbinäre, Transgender, Agender und alle Menschen, die sich nicht explizit einer sexuellen Orientierung oder geschlechtlichen Identität zuordnen, werden mit psychisch und/oder physisch traumatischen Gewalterfahrungen konfrontiert. Trotzdem bleiben ihre Stimmen ungehört. Mit simplen Materialien wie weißem A4 Papier, schwarzer Farbe und Kleister plakatieren wir unsere Wut an die Wände unserer Stadt.

- **Wir fordern die Räume zurück,
 die wir fürchten gelernt haben.**
- **Wir fordern die Geschichten zurück,
 die zu erzählen uns verboten wurde.**
- **Wir fordern die Körper zurück,
 die wir zu hassen gelernt haben.**

Femplak Aktivismus-Protokoll
1. Finde dich unter der Ungerechtigkeit und Gewalt nicht machtlos. Suche deinen inneren Grant über den Zustand unserer Gesellschaft und ihren Unwillen sich zu überarbeiten.
2. Versammle Freund*innen denen du traust und dessen gesellschaftlichen Ziele du teilst.
3. Welcher Satz gibt dir am meisten Kraft? Gestalte ihn mit schwarzer Acrylfarbe - gemischt mit Wasser. Ein Buchstabe pro Seite, so dass deine Wut schon von weitem zu sehen ist. Dein Satz muss nicht schön oder kunstvoll aussehen, sondern nur sichtbar und verständlich.
4. Besorge einen Eimer, ein oder zwei Wandteppichbürsten und Kleister. Du kannst auch Kleber aus Wasser und Mehl kochen.
5. Such dir einen richtigen Zeitpunkt und Ort und dann, nimm dir mit deiner Gang die Straße zurück.
6. Wähle eine Wand, an der du deine Wut auslassen kannst. Achte darauf, sie mit Klebstoff zu tränken. Du willst nicht, dass der erste Schwachkopf es einfach abreißt.
7. Wiederhole.

Gemeinsam können wir patriarchale Strukturen, geschlechtsspezifische Gewalt, Rassismus und alle systemischen Diskriminierungen bekämpfen.

Die Straßen gehören uns.

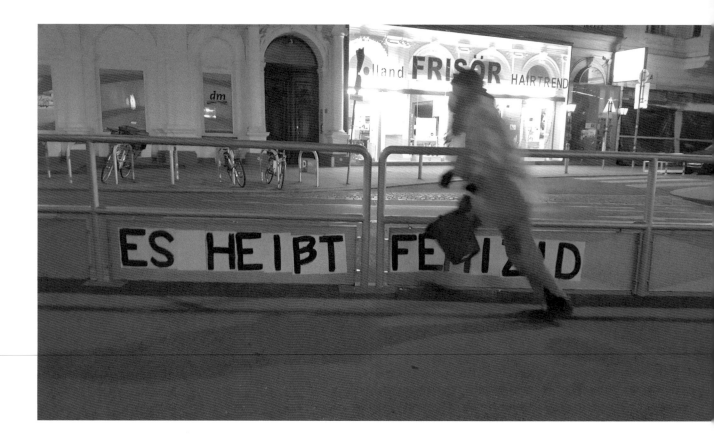

ES HEIBT FEMIZID

STOPPT

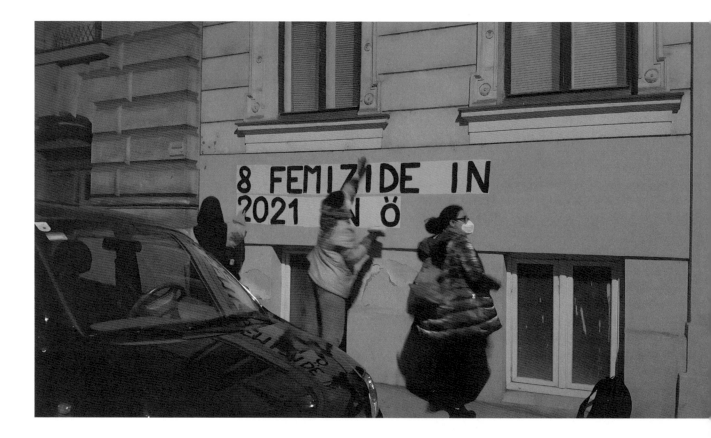

8 FEMIZIDE IN 2021 NÖ

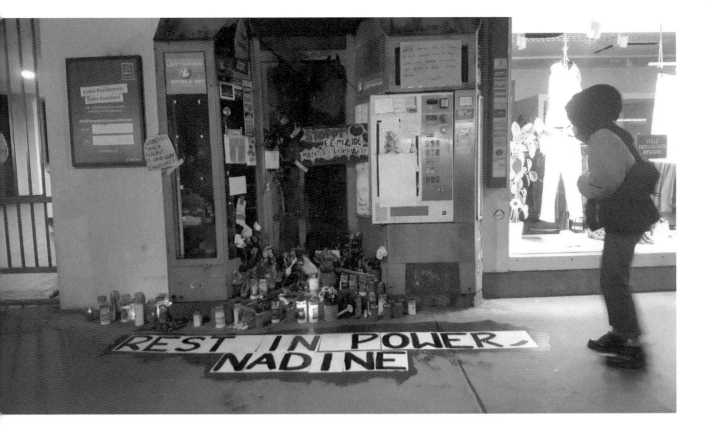

F E M I Z I D E

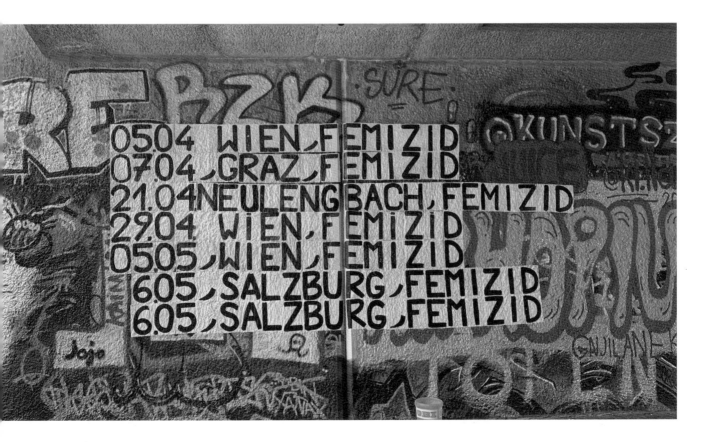

0504 WIEN, FEMIZID
0704, GRAZ, FEMIZID
21.04 NEULENGBACH, FEMIZID
29.04 WIEN, FEMIZID
05.05 WIEN, FEMIZID
6.05, SALZBURG, FEMIZID
6.05, SALZBURG, FEMIZID

Karpo Godina

I shot *O Ljubavnim veštinama ili Film sa 14441 Kvadratom / On the Art of Loving or a Film with 14441 Frames* for the military Zastava film company in Belgrade, Serbia which produced educational and propaganda films for soldiers.

I did six months of military service with the heavy infantry in Ajdovščina, Slovenia. It was winter, very strong winds blew, and it was terribly cold. When the headquarters in Belgrade found out that I was a filmmaker who had already had some success, I was invited to work for them after the six months. They took me to Belgrade, where I was even allowed to wear civilian clothes. I had to be very discreet about it: the fact that I was wearing civilian clothes was kept as a military secret. It was nothing more than military propaganda ...

I got the idea for the script from the military magazine *Front*, which published a nice article on the absolute absence of contact between 7,000 young women and more than 10,000 soldiers. I wrote how I planned to explore this story and create an instructive propaganda film, and everyone happily agreed saying: "Lovely, bravo, bravo. Here, you have everything." I immediately knew that the material would be a brilliant base for a pacifist hippie film with the hidden message of "make love not war". My power was superior to all military authorities. They were under my command while shooting. If I said I needed a certain number of recruits, officers, or anything else, I got what I wanted that very same day. I was the general of the entire army stationed in Štip.

There were about 12,000 recruits in the barracks. I could have had them all, but I never needed them all on set at once, so I preferred to shoot with different groups. I worked with one group of soldiers one day and the other group the next day. That way, they had time to rest. When the film was finished and the superiors saw it, they put me in front of a military court and I was almost sent to prison. The artistic director of Zastava film, a well-known poet, saved my skin. He was not part of the military hierarchy, but still worked as a director for the film production company. He spent an hour explaining the importance of artistic freedom to seven generals who were interrogating me. Finally, they said they would not send me to prison, but the negatives were destroyed the very next day. I was expecting this, and had already hidden the test copy, which is usually thrown away by the film lab, in a box. A few years ago, I found out that my film had not really been destroyed, but instead stored in the archives of Zastava film.

Landschaft
und Illusion,
ein Transformations-
prozess

Zu den Filmen
von Flatform

Gerald Weber

Zu Beginn ein Insert einer exakten Zeitangabe: "Sunday, 6th April, 11:42 a.m."

Ein Blick auf eine idyllische ländliche Hügellandschaft mit einer verstreuten Siedlung. Eine sich zwischen Wiesen und Feldern verzweigende Landstraße endet bei verschiedenen Höfen und Häusern. Vogelgezwitscher und Stimmen sind aus der Ferne zu hören. Was zuerst wie ein Wassertropfen auf der Linse wirkt, entpuppt sich plötzlich als eine Art Vergrößerungsglas, das als Spot einem Fahrzeug auf der Straße folgt. Dazu kolportageartig der Kommentar einer Sprecherin aus dem Off: "The Postman follows his mail route."

Ein zweiter und ein dritter Spot verweisen auf weitere Ereignisse, die sich gleichzeitig im Bild zutragen und aus dem Off beschrieben werden. Zwei Männer, die ein Auto anschieben, eine Person auf einem Fahrrad, die dem Postboten entgegenfährt. Gleich einer Rekonstruktion oder einem Reenactment eines Ereignisses, von dem wir noch nicht wissen, das aber durch das anfängliche Insert eine präzise zeitliche Zuordnung erfährt und damit mit Bedeutung aufgeladen wird. Ein weiterer Spot auf einem Menschen, der quer über die Wiesen läuft, nun unkommentiert. Sein Keuchen übertönt die Umgebungsgeräusche, hebt sich akustisch wie ein „point of view" von der Kulisse ab. Eine Irritation in dem geregelten alltäglichen Ablauf. Eine verdächtige Handlung? Wir erfahren nichts weiter über die Identität des Läufers, seine Absicht. Er tritt unangekündigt ins Geschehen, um es ohne Erklärung wieder zu verlassen. Eine zweite, diesmal männliche Off-Stimme hinterfragt die Position der Zuschauer*innen und deren Perspektive auf das Gesehene und das Geschehen. "Here it is the landscape that organizes the events, that arranges and prepares them. And little by litte, all that material which seems formless begins to take shape." Schon in dieser frühen Arbeit aus dem Jahr 2008 mit dem Titel *Domenica, 6 Aprile, ore 11:42 (Sunday, 6th April, 11:42 a.m.)* steckt Flatform wesentliche Grundelemente des künstlerischen Interesses ab: Landschaften als Konstruktionen, Zeit als variabler Parameter und Autorität von Erzählung über Wahrnehmung.

Flatform wurde 2006 von ursprünglich drei Medienkünstler*innen in Mailand gegründet, wobei eine Person die Gruppe nach zwei Jahren aufgrund der räumlichen Distanz des neuen Wohnsitzes wieder verließ. Heute pendelt das Duo zwischen der italienischen Metropole und seiner Wahlheimat Berlin. Projekte wurden von Beginn an stets gemeinsam entwickelt und verwirklicht, die Aufgabenverteilung ist fließend. Im Interview beschreiben Anna Maria Martena und Roberto Taroni ihre Arbeitsweise dementsprechend auch nicht als jene eines „artist collective" sondern von „collective artists", die den Produktionsprozess von der Idee zu einem neuem Projekt bis zu dessen Fertigstellung uneingeschränkt gemeinsam beschreiten. Das Bewegtbild als künstlerische Ausdrucksform komme dem Arbeitsprozess von Flatform entgegen, so das Duo über seine Vorliebe für die filmische Form. Die Filme von Flatform verlangen meist komplexe technische Lösungen, und so werden jeweils

Flatform
Sunday 6th April 11.42 a.m., 2008
Filmstill

Flatform
57.600 seconds, 2009
Filmstill

Flatform
That which is to come is just a promise, 2019
Filmstill

Mitarbeiter*innen für spezielle Aufgaben in den Projekten engagiert.

In der zweiten Arbeit des Kollektivs mit dem Titel: *57.600 seconds of invisible night and light (57.600 secondi di notte e luce invisibili,* 2009, 5:30) sehen wir eine wachsende Zahl an Personen den Straßenraum durchschreiten, mit Leitern eine Mauerkante überwinden, auf dem Fahrrad eine ansteigende Straße erklimmen oder Lichtballons auf einem kleinen Vorplatz einrichten. Während all diese Handlungen und Bewegungen fließend vor unseren Augen ablaufen, ändert sich jedoch stets und überraschend die Tageszeit. Wie durch einen Lichtschalter betätigt, wird es von einer Sekunde auf die andere stockdunkel oder taghell, noch während die Personen die Straße entlangradeln oder über die Mauer springen. Das visuelle Meisterstück ist das Ergebnis einer präzise eingeübten, sich wiederholenden Choreografie der Akteur*innen zu verschiedenen Tageszeiten und einer aufwendigen digitalen Nachbearbeitung, um den schein-bar natürlich einsetzenden, aber eigentlich unmöglichen Lichtwechsel möglichst realistisch erscheinen zu lassen. In dieser wie auch in folgenden Arbeiten erzeugt Flatform eine Verschiebung in der Wahrnehmung, indem gewissermaßen als unverrückbar geltende Naturgesetze in der medialen Bearbeitung einer Belastung ausgesetzt werden, die sie aus ihrem konventionellen Rahmen löst. In mehreren Arbeiten wird derart etwa der Dämmerungsprozess als Übergang zwischen Tag und Nacht oder der Wechsel der Gezeiten negiert. „In unserer Arbeit gibt es zwei Fixpunkte, den Anfangs- und den Endpunkt: Beide stimmen mit der Realität überein. In diesem Rahmen vollziehen wir unsere Bedeutungsverschie-bungen, definieren die Entsprechungen von Möglichkeit und Unmöglichkeit neu und fügen Elemente, deren Koexistenz sonst nicht plausibel wäre, zu einem wahrheitsgemäßen Ganzen zusammen."[1] Im Weiteren definieren sie diesen Arbeitsprozess als fortschreitende Dissoziation von realen Elementen in Form der Isolierung voneinander, um (dadurch) neue Assoziationsmöglichkeiten zu eröffnen und die ver-schiedenen Elemente letztlich zu einer anderen Realität neu zusammenzusetzen. Diese Idee der Dissoziation, des Zerlegens und wieder Zusammenfügens, wendet Flatform auf allen Ebenen an, das betrifft nicht nur die beschriebene Auflösung universeller Naturgesetze wie etwa den Tages-zeitenwechsel.

Selbst wenn es nicht primäre Intention ist, knüpft Flatform mit manchen ihrer Filme auch an Traditionen des struktura-listischen Kinos an. Schon in den 1970er-Jahren und zum Teil davor haben Experimentalfilmschaffende Landschaften und natürliche Abläufe wie Tages- oder Jahreszeiten als Ausgang künstlerischer Auseinandersetzung mit dem Verhältnis von Zeit und Raum genommen. Dabei ging es darum, Bewegung aber auch Räume aus Einzelbildern zu simulieren bzw. zu erschaffen oder Zeit durch Komprimierung oder Dehnung erfahrbar zu machen. So filmte etwa der österreichische Künstler Kurt Kren in seinem 16mm Film *37/78 Tree Again* (1978, 4 min) einen alleinstehenden Baum über ein ganzes Jahr im Einzelbildverfahren. Dabei kurbelte er jedoch den

16-mm-Filmstreifen in der Kamera, die während des gesam-ten Aufnahmeprozesses auf dem Stativ fixiert war, immer wieder nach vorne oder zurück, sodass sich im fertigen Film eine ständige Überlagerung von Bildern desselben Baumes zu den verschiedenen Jahreszeiten ergibt. Für sein Meisterwerk *31/75 Asyl* (1975, 9 min) filmte Kren durch eine Schablone, die jeweils nur einen kleinen Bildausschnitt der Landschaft vor seinem Fenster preisgab. So belichtete er mehrfach und zu unterschiedlichen Tagen den Film an anderen Stellen. Das Ergebnis ist ein mosaikartiges Landschaftsbild, in dem sich verschiedene Wettersituationen wie Schneefall oder Tauwetter als gleichzeitiges Ereignis darstellen und so ein „Zeitbild" par excellence erzeugen. Auch in der britischen Filmavantgarde hat die Auseinandersetzung mit Landschaf-ten und Wetterphänomenen eine lange Tradition. Eine der bekanntesten Arbeiten ist *Seven Days* von Chris Welsby (1974, 20 min). Eine Woche lang folgte Welsby im Einzelbildverfahren dem Sonnenstand mit seiner 16-mm-Kamera, die entspre-chend der Bewölkung entweder ihren eigenen Schatten oder die (verdeckte) Sonne aufzeichnete.
Daraus ergibt sich eine Wechselwirkung zwischen streng geplanter mechanistischer Struktur und den Zufälligkeiten der Natur in Form der Wettersituation. Zum einen wird Zeit durch die Einzelbildschaltung komprimiert, zum anderen überlagern sich in der Wahrnehmung zwei einander ent-gegengesetzte Raum- bzw. Blickachsen.

Wenngleich technisch mit einem völlig anderen Verfahren herbeigeführt, verwachsen auch in Flatforms *Movements of an Impossible Time* Wettersituationen ineinander und schaffen somit eine unmögliche Gleichzeitigkeit. Die „unmögliche Zeit", wie der Titel suggeriert, wird von den Künstler*innen als Bewegung gedacht. Bewegung ist aber per se immer auch mit einer räumlichen Koordinate ver-knüpft. Der Raum wird in dieser Arbeit wie mit einem Scan abgetastet, es sind die mit Buschwerk und Rankpflanzen überwachsenen Ruinen eines Landgutes. Die verschiedenen Wetterphänomene wie Regen, Nebelschwaden oder Schnee-fall, die sich in die Szenerie „drängen", werden zunächst als Störungen wahrgenommen. Das macht sich vor allem auf der Tonspur kenntlich, in der Ravels Streichquartett in F-Dur, das zu Beginn als romantischer Kommentar zum impressionistischen Bild eingesetzt wird, zunehmend von Tonverzerrungen unterbrochen wird, die sich mit der Vervielfachung gleichzeitiger Wettersituationen verstärken. Ravels Werk selbst stellte bei seiner Veröffentlichung ein Bruch mit bis dahin vorherrschenden Kompositionsnormen dar. Für Flatform ist die Verwendung genau dieses Musik-stückes eine Referenz, da auch ihre Filme darauf abzielen, Wahrnehmungsnormen zu untergraben.

Flatform interessiert sich nach eigener Beschreibung besonders für das Potenzial von Landschaften und Räumen, das genau darin liegt, sich eindeutigen Zuschreibungen und vor allem vertrauten Erfahrungen zu widersetzen oder zu entziehen. Die derzeit jüngste Filmarbeit des Kollektivs trägt den Titel: *History of a Tree (Storia di un albero,* 2020, 24 min). Die Kamera folgt darin dem Stamm und den Zweigen

einer mächtigen Eiche und schraubt sich dabei immer weiter in die Höhe. Die Kamera kommt jedoch zu keinem Ende, sondern folgt den kleinsten Verästelungen und Gabelungen der gigantischen Baumkrone in einer permanenten fließenden Bewegung. Während dieser ununterbrochenen Kamerafahrt nehmen wir jedoch die Veränderung wahr, Blätter sprießen, verwelken, Äste sind plötzlich kahl, um wieder wie aus dem Nichts mit neuen Sprossen überzogen zu sein. Während dieser real unmöglichen Gleichzeitigkeit hören wir im Off Stimmen von Menschen, die sich offensichtlich dem Baum nähern, eventuell in seinem Schatten verweilen, unter seinen Ästen eine Rast einlegen, um sich dann wieder zu entfernen. Die Sprachen sind zahlreich: Arbëresh (albanischer Dialekt), Lateinisch, Griko (griechisch-kalabrischer Dialekt), Byzantinisch, Hebräisch, Yiddish, Türkisch, Spanisch, Französisch und Italienisch. Über die unterschiedlichen Sprachen wird uns die Geschichte des Ortes über mehrere Jahrhunderte „erzählt", das Kommen und Gehen unterschiedlicher Völker, Okkupant*innen und Einwander*innen. Die (real existierende) „Eiche der Hundert Knechte" (Quercia dei Cento Cavalieri) steht in der Nähe des süditalienischen Ortes Tricase. Flatforms Konzept zu dieser Arbeit leitet sich aus den Motiven der Porträtmalerei ab. Porträtiert wird hier aber keine menschliche Person, sondern ein Objekt der Natur. Das Porträt ist aber auch eines in der Zeit und stellt die Eiche als Zeugin einer nahezu tausendjährigen Geschichte eines Ortes dar.

Mit dem konstanten Verschmelzen der verschiedenen Jahreszeiten, dem wir als Zuseher*innen mit Staunen während des ununterbrochenen Kameraschwenks über die Oberflächen der Äste folgen, verweist Flatform auf die Idee, dass sich in einem Baum stets ein Multiversum an Zeiten manifestiert – in Holz materialisierte Vergangenheit und allzeit allgegenwärtiges Wachstum. Indem sie Aufnahmen aus verschiedenen Jahreszeiten digital miteinander verschmelzen, heben sie wiederum das uns vertraute Konzept von zeitlicher Abfolge auf. Technisch bedeutet das, „dass der Filmschnitt in unserer Arbeit nicht nur durch die Aneinanderreihung von Bildsequenzen erfolgt, sondern auch und vor allem innerhalb der einzelnen Bildsequenzen. So wie Ereignisse keine Zeit sind, sondern in der Zeit liegen, setzen wir die verschiedenen kurzen Sequenzen, aus denen sich der Film zusammensetzt, in eine eigene Narration, gleichgültig gegenüber der erlebten Zeit. Dabei mischen wir die verschiedenen Sequenzen neu, als ob es sich um Zitate aus der Realität handelt, die ineinander übergehen, und am Ende ist die Beziehung, die zwischen ihnen und der ursprünglichen Realität besteht, von geringer Bedeutung. Dieser Kompositionsprozess ermöglicht es uns, weniger in die beobachtende Wahrnehmung als vielmehr in die Empfindung einzutauchen, d. h. in jene besondere Erfahrung, die jene spezifische Erinnerung hervorbringt, in der sich die Vergangenheit einer gegebenen Gegenwart mit der möglichen Zukunft einer noch kommenden Gegenwart vermischt."[2]

Einen – angesichts aktueller Klimaentwicklungen letztlich dystopischen – Blick in die Zukunft erlaubt sich Flatform

Flatform
History of a Tree, 2020
Filmstills

bereits mit ihrer Filmarbeit *That which is to come is just a promise* (2019, 22 min), die bei der *Quinzaine des Réalisateurs* in Cannes ihre Uraufführung feierte. Das Versprechen (promise) des Titels findet im Film statt und betrifft das wahrscheinliche Verschwinden von Tuvalu, einem mikroskopisch kleinen Staat inmitten des Pazifischen Ozeans, aufgrund des Klimawandels. Der kleine Staat mit einer Bevölkerung von nur wenigen tausend Bewohner*innen ist ein Archipel aus neun Inseln und Atollen, die sich nur 4,5 Meter über den Meeresspiegel erheben. In einer nahezu einzigen Einstellung fährt die Kamera über das Gelände der Insel. Die Bewohner*innen, die in dem Film als Darsteller*innen in den Film involviert sind, führen dabei alltägliche Handlungen oder auch kleine Performances aus, die durch einen plötzlichen Wechsel der Gezeiten beeinträchtigt werden. Die höheren Fluten pressen das Salzwasser durch den Boden der Inseln, die Szene, die eben noch auf trockenen Straßen oder Plätzen begonnen hat, setzt sich im selben Augenblick und noch während die Bewegung der Akteur*innen anhält, im knöcheltiefen Wasser fort. Auch hier wird eine natürliche Zeitlichkeit – in diesem Fall durch die wechselnden Gezeiten vorgegeben – filmisch aufgehoben und kippt in eine eigenartige Absurdität. Funafuti, das Atoll, auf dem der Film gedreht wurde, ist alles andere als ein Paradies. Seine Bewohner*innen sind nicht für den Klimawandel verantwortlich, aber sie sind durch die Moderne tiefgreifend verändert worden. Die Bilder der Lebensräume, die die Kamera einfängt, vermitteln ein gewisses Gefühl der Verwahrlosung. Es sind nicht mehr die Hütten aus der Werbung für exotische touristische „Paradiese", mit hellblauem Wasser und Palmen, sondern heruntergekommene Häuser aus Ziegeln und Blech, umgeben von Müll und den allgegenwärtigen Plastikflaschen, die auf der Oberfläche schwimmen und von den Problemen unserer Zeit zeugen. In den Bildern offenbart sich ein erhebliches Maß an Armut, das durch die zunehmenden Schwierigkeiten bei der Landwirtschaft aufgrund des salzhaltigen Wassers, das den Boden sättigt, noch verstärkt wird. Auch wenn *That which is to come is just a promise* wie alle Arbeiten von Flatform zutiefst konstruiert ist, ist es in diesem Fall auch ein Dokument einer Wirklichkeit. Der von den Bildern erzählten Geschichte vom vorhergesagten Verschwinden stellt Flatform alte Gesänge der Einwohner*innen der Inseln entgegen, besonders am Ende, wo sich eine Gruppe von Musiker*innen am Strand versammelt, um die Geschichte des Atolls und seiner Bewohner*innen zu besingen.

Nach dem italienischen Philosophen Emanuele Coccia ist „jeder Wahrnehmungsakt immer eine Destabilisierung des Standpunkts, denn jedes Sehen ist immer ein doppeltes Eindringen in die Welt, eine doppelte Wanderung des Subjekts zur Welt und der Welt zum Subjekt." Jeder Akt der Wahrnehmung wäre demnach eine Form der gegenseitigen Verwandlung von beobachtendem Subjekt und wahrgenommener Welt, die eine Transformation beider nach sich zieht: „Es ist immer die Welt, die zum Standpunkt des Selbst wird, wenn jemand sieht oder denkt, und jedes Mal, wenn wir denken, werden wir objektiv, wir verwandeln uns irgendwie

in das, was wir sehen."[3] Die Arbeiten von Flatform bestärken einen solchen Transformationsprozess zwischen Erfahrung, realer Abbildung und Illusion.

1 Interview zu *Quantum.*, ATP Diary, 18.11.2015, http://atpdiary.com/flatform-a-ludin-loscher-modellarte/ (20.8.2022).

2 Gespräch mit Emanuele Coccia, *Storia di un albero/History of a tree*, https://www.historyofa-tree.org/conversazione-con-coccia (24.8.2022).

3 Ebd.

studio-itzo

studio-itzos Ausstellungsarchitektur für *Loving Others* schreibt das Interesse für kollektive Produktionsweisen in den Raum fort. Vorhandene architektonische Verbindungsräume – Türräume, Gänge und das Stiegenhaus – sind neben durch die Bewegung der Menschen performativ hergestellten Bindungen bedeutsame Anknüpfungspunkte.

Das Display für *Loving Others* fügt sich nicht in die einzelnen Ausstellungsräume. Leicht verdreht zu den Fluchten, die sich aus der symmetrischen Positionierung der Türräume ergeben, erzeugen Stegträger, welche für den industriellen Holzbau entwickelt wurden, neue schräge Achsen und verbinden die Rauminseln miteinander. Einem vagabundierenden Prinzip folgend, schaffen sie dadurch Räume für Positionen, welche sich nicht der vorgeschlagenen Logik der Aufreihung einzelner Räume fügen. Die Stegträger sind von jener Funktion, für welche sie optimiert wurden – dem Tragen konstruktiver Lasten – weitgehend entbunden. Sie tragen von den künstlerischen Arbeiten abgesehen kaum mehr als ihr Eigengewicht.

studio-itzo ist eine Arbeitsgemeinschaft mit Fokus auf Konzeption räumlicher Strategien von Martina Schiller und Rainer Stadlbauer. Mit der Vielfalt des Vorhandenen suchen wir systemische Klarheit für den spezifischen Kontext. Soziale und materielle Aktionsgeschichten der Schauplätze verstehen wir als Ressourcen zu deren Neuerfindung.

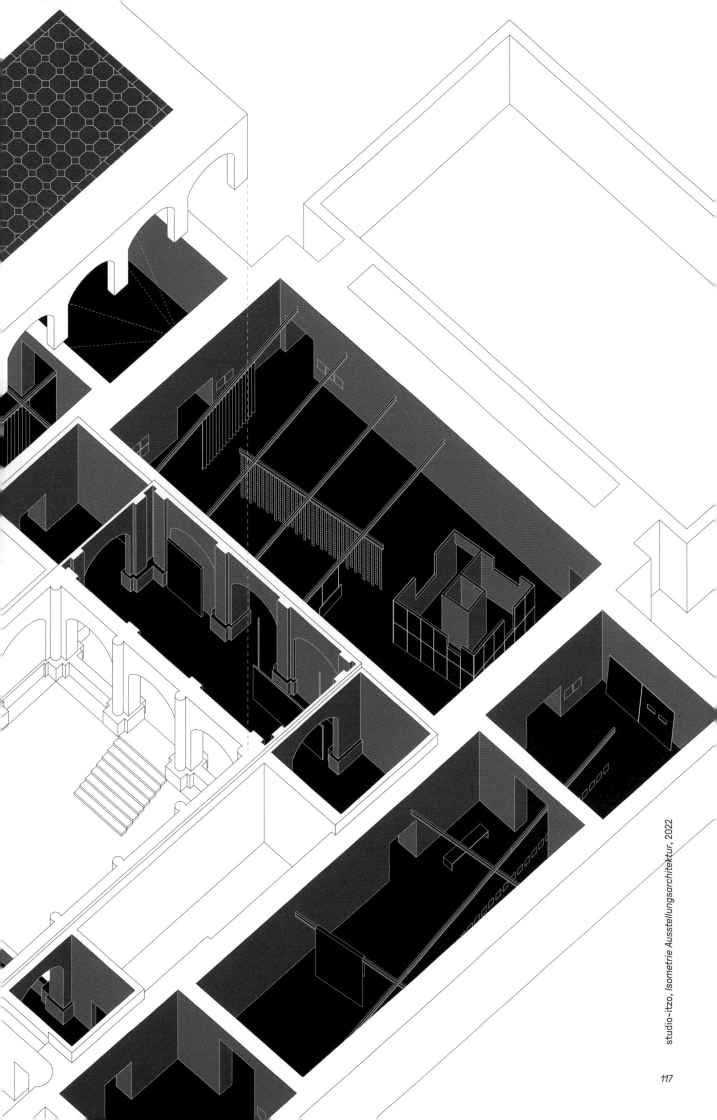

Werkliste / List of works

Bar du Bois
Ohne Titel, 2022
Three vending machines: various materials,
approx. 200 x 80 x 60 cm
Lichtdecke / Light ceiling, 2022
Acrylic on PVC, 510 x 840 cm

___fabrics interseason & friends
Two Cabinets for *DÖBLING REFORM:*
Batter and Biobourgeoisie, 2007
One compartment, RAL 1016 Sulphur Yellow
and RAL 1027 Curry Yellow
In collaboration with Robert Gassner
surface: tapisserie N°1, 2006
Hand-woven patch rug, diverse fabrics
and materials, 230 x 1000 cm
Protocols, lookbooks, collections, 1998–2009
Designed by Susi Klocker
Six photos by Maria Ziegelböck, approx. 59,4 x
84,1 cm
(visual noise) FEM, 2002
Video, 20 min
ADHOCRACY, 2005
Video, 7 min
ego vacuum rec. 1998–2005
Show soundtrack compilation

Femplak
Die Straße gehört uns /
The street belongs to us, 2022
Participatory poster campaign: buckets,
poster brushes, glue, lettering
Liebe macht keine blauen Flecken /
Love does not cause bruises, 2022
Banner, main building TU Wien, Karlsplatz

Forensic Architecture
Russian Strike on the Kyiv TV Tower, 2022
Video, 9 min

Karpo Ačimović-Godina
O Ljubavnim veštinama ili Film sa 14441 Kvadratom
/ On the Art of Loving or a Film with 14441 Frames,
1972
35mm/digital, 11 min
Courtesy of Slovenian Cinematheque

Group Material
DA ZI BAOS, 1982/2022
12 posters, approx. 84,1 x 118,9 cm
DA ZI BAOS, poster campagne at Union Square,
1982

House of Ladosha
Untitled (she's carrying), 2022
Video, 21 min and green wall

INVASORIX
Macho Intelectual / Intellectual macho, 2018
Video, 3 min
Photo installation, 2021
371 x 240 cm
Image source: Bildarchiv Austria Österreichische
Nationalbibliothek

Suzanne Lacy
The Crystal Quilt, Minneapolis, Minnesota,
1985–87
Video installation, 2 min
Documentation of the performance, 15 min

The Nest Collective
31,302, 2020
Labels
Part of *Invisible Inventories: Questioning Kenyan*
Collections in Western Museums – An Exhibition
Series
Mekatilili wa Menza – Freedom Fighter and
Revolutionary, 2020
Comic
This One Went to Market, 2018
Video, 5 min
This One Called His Baby, 2018
Video, 21 min
From the mini-series *We Need Prayers*

ruangrupa - lumbung
lumbung Kios, 2022

Anna Spanlang & Klitclique
Zu zweit / In pairs, 2020
Video, 2 min
Courtesy of sixpackfilm
Klitclique, counter, 2022
Wood, glass, lacquer, glue, 150 x 102 x 50 cm
With ceramics and mixed media objects,
height: 120/130 cm

Total Refusal
How to Disappear, 2020
Video, 20 min

ZIP group
DOT. XL Gallery, 2018/2022
Wooden stud wall with perforated metal panels,
390 x 390 x 302 cm

Biografien Autor*innen / Biographies authors

Madeleine Bernstorff (Berlin) writes, teaches, and plans film programmes for cinemas.

Fehras Publishing Practices (Kenan Darwich, Omar Nicolas, and Sami Rustom) is a queer artist collective established in Berlin in 2015. Fehras investigates the history of queer Arab-language publishing throughout the Eastern Mediterranean, North African, and Arabic diaspora.

Christian Helbock works as an artist in concept art, painting, video, photography, interviews, and performance, and is also a curator. The photo book *Christian Helbock* (2022) was recently published by VfmK Verlag für moderne Kunst.

Christian Höller is editor of *springerin – Hefte für Gegenwartskunst* and has written extensively on art and cultural theory.

Jonida Laçi (*1990, Durrës) lives and works in Vienna in film and the visual arts.

Massa Lemu is a Malawian artist and writer and teaches at the Department of Sculpture and Extended Media at Virginia Commonwealth University in Richmond, Virginia.

Athambile Masola is a poet, writer, and researcher and teaches at the Department of Historical Studies at the University of Cape Town in South Africa.

Simon Mraz is a curator and researcher of contemporary Eastern art, with a focus on Russia. He works in the Austrian Foreign Ministry's cultural department and is on the curatorial team of MuseumsQuartier Wien.

Patrick Mudekereza is director of the WAZA Arts Center in Lubumbashi, Congo. In 2014 he received the National Prize for Arts and Culture of the Democratic Republic of Congo. He is co-founder of the Picha Biennale in Lubumbashi.

Agnieszka Pindera (*1981) is a Polish curator and art theorist. She has been working at the Art Museum in Łódź since 2016, creating a public art programme and carrying out research and development activities.

Hedwig Saxenhuber is curator and co-editor of the arts periodical *springerin – Hefte für Gegenwartskunst* in Vienna.

Dietmar Schwärzler is a film worker. He is managing director of sixpackfilm, member of the editorial board of film magazine *kolik.film*, editor of two monographs on Friedl Kubelka / vom Gröller, and a reader on queer art practices.

Barbara Steiner (*1964) studied art history and political science at the University of Vienna. She has worked extensively in and for art institutions and universities and was director and curator of the Kunsthaus Graz until the end of 2021. Steiner has been director and board member of the Bauhaus Dessau Foundation since September 2021.

Rhea Tebbich (*1996) has a master's degree in Theatre, Film, and Media Studies and is currently studying Gender Studies at the University of Vienna. After working in theatre and film, she is now curatorial assistant for the *Loving Others* exhibition.

Gerald Weber (*1965, Vienna) studied film, history, and geography. He has been an employee of sixpackfilm, an international distribution and sales agency for Austrian artist films, since 1998. In addition to being a film programme curator, he occasionally lectures and writes on film and music.

Impressum / Imprint

LOVING OTHERS
Modelle der Zusammenarbeit
Models of Collaboration
Künstlerhaus Wien, 13.10.2022–15.1.2023

Kuratiert von
Curated by
Christian Helbock und Dietmar Schwärzler

Kuratorische Assistenz
Curatorial assistance
Rhea Tebbich

Ausstellungsarchitektur
Exhibition design
studio-itzo

Organisation
Peter Gmachl

Produktion
Production
Vinzent Cibulka, Gerald Roßbacher
und Art Consulting & Production

Künstlerhaus
Gesellschaft bildender Künstlerinnen
und Künstler Österreichs
Karlsplatz 5, A-1010 Wien / Vienna

T +43 1 587 96 63
office@kuenstlerhaus.at
www.k-haus.at
facebook.com/kuenstlerhauswien
instagram.com/kuenstlerhauswien

Kommunikation, Presse, Kunstvermittlung
Communication, PR, and Art Education
Alexandra Gamrot, Julia Kornhäusl,
Mirjam Prochazka, Daliah Touré

Das Künstlerhaus dankt den Künstler*innen für ihre Arbeiten, der Technische Universität Wien für die Kooperation, und Christian Helbock, Dietmar Schwärzler und Rhea Tebbich für die gute Zusammenarbeit.
The Künstlerhaus thanks the artists for their work, Technische Universität Vienna for the cooperation, and Christian Helbock, Dietmar Schwärzler, and Rhea Tebbich for the excellent collaboration.

Ein besonderer Dank der Kurator*innen gilt
The curators express their special thanks to
Rhea Tebbich, studio-itzo / Rainer Stadlbauer & Martina Schiller
Allen Künstler*innen und Autor*innen / All participating artists and authors
Ajeng Nurul Aini, Sheri Avraham, Julie Ault, Christa Benzer, Lizzie Breiner, Jim Chuchu, Sunny Dolat, Christiane Erharter, Robert Gassner, Njet Gitungo, Iswanto Hartono, Darja Hlavka Godina, Goethe-Institut Kinshasa, Sylvia Gruber, Nina Höchtl, Nataša Ilić, Tyuki Imamura, Elena Ishchenko, Thomas Keenan, Jonida Laçi, Suzanne Lacy, Anna Ladinig, Kevin Lutz, Anna Maria Martena, Astrid Matron, Marija Milovanovic, Patrick Mudekereza, Njoki Ngumi, Österreichisches Filmmuseum / Austrian Film Museum, Doris Posch, Farid Rakun, Isabella Reicher, Cordula Rieger, Evgeny Rimkevich, Sabina Sabolović, Toni Schmale, Wally Salner, Johannes Schweiger, Gladya Senandini, sixpackfilm, Slovenska kinoteka | Slovenian Cinematheque, Stepan Subbotin, Vasily Subbotin, Saja Syafiatudina, Roberto Taroni, Katharina Voss, Gerald Weber, Eyal Weizman, John Wojtowicz, Mawena Yehouessi, Daniela Zahlner, Rachel Zaretsky, Maria Ziegelböck, Bojana Živec

RAHMENPROGRAMM
ACCOMPANYING PROGRAMME

Eröffnung
Opening
12.10.2022, 19:00
Mit einem Konzert von / With a concert by
Klitclique und einem Siebdruckworkshop in
Zusammenarbeit mit/ and a screen-printing
workshop in collaboration with ruangrupa –
lumbung

The Nest Collective
Freie Wand!
Screening und Künstler*innengespräch /
Screening and artist talk
3.11.2022, 18:00
Moderation
Chair
Doris Posch

Kat Voss/ TINT Filmkollektiv
Subjekträume
Screening und Künstler*innengespräch /
Screening and artist talk
24.11.2022, 19:00
Im Rahmen der / As part of Vienna Art Week 2022
Moderation
Chair
Christiane Erharter

Flatform
Screening und Künstler*innengespräch /
Screening and artist talk
13.1.2023, 18:00
In Kooperation mit / In collaboration
with sixpackfilm
Programm und Moderation
Programming and Chair
Gerald Weber

Redaktion
Editors
Christian Helbock, Dietmar Schwärzler
und Rhea Tebbich

© Text
Bei den Autor*innen / All copyrights are with the
authors.

Lektorat
Copy Editor
Eva Luise Kühn, Dietmar Schwärzler, Rhea Tebbich

Korrektorat
Proofreading
Melanie Brandstetter, Alexandra Gamrot,
Eva Luise Kühn

Lektorat / Übersetzung Englisch
Copy Editor / Translation English
Ada St. Laurent, John W. Wojtowicz (18–20)

Gestaltung
Layout
Leopold Šikoronja nach einem Design von /
based on a design by Christian Satek

© Abbildungen
© Images
Torben Eskerod (41); Gugulective (53 rechts /
right); Maja Helmer (35); Miguel Juarez (51,
54, 55); Junior D. Kannah, AFP, Getty Images
(52 oben links / top left); Jonida Laçi (87); Ann
Marsden (100); Mowoso (52 unten rechts /
bottom right, 53 oben links / top left); Artem
Polyakov (28); Hans Schröder (25); The
Washington Post (51, 54, 55)
Wenn nicht anders vermerkt bei den
Künstler*innen / Unless otherwise noted,
all copyrights are with the artists

Cover
Karpo Godina, *On the Art of Loving or a Film with
14441 Frames*, Yugoslavia, 1972, Filmstill
Courtesy of Slovenian Cinematheque

Erschienen im
Published by
VfmK Verlag für moderne Kunst GmbH
Schwedenplatz 2/24
A-1010 Wien / Vienna
hello@vfmk.org
www.vfmk.org

ISBN 9783903439658

Vertrieb
Distribution
Europa / Europe: LKG, www.lkg-va.de
UK: Cornerhouse Publications,
www.cornerhousepublications.org
USA: D.A.P., www.artbook.com

Bibliografische Information der Deutschen
Nationalbibliothek: Die Deutsche
Nationalbibliothek verzeichnet diese Publikation
in der Deutschen Nationalbibliografie; detaillierte
bibliografische Daten sind im Internet über
dnb.de abrufbar. /Bibliographic information
published by the Deutsche Nationalbibliothek:
The Deutsche Nationalbibliothek lists this
publication in the Deutsche Nationalbibliografie;
detailed bibliographic data is available in the
Internet at dnb.de.

Bundesministerium
Kunst, Kultur,
öffentlicher Dienst und Sport

Stadt Wien | Kultur

Almdudler®

Best in Parking

Mit freundlicher
Unterstützung
von
/
With kind
support from

Bildrecht

DOROTHEUM
SEIT 1707

TRZEŚNIEWSKI®
DIE UNAUSSPRECHLICH GUTEN BRÖTCHEN

VÖSLAUER

V F
M K